丝 绸 之 路 与 敦 煌 文 化 丛 书

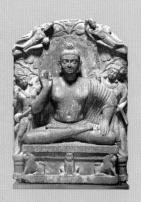

U0143128

飞天艺术
从印度到中国

赵声良 著

江苏凤凰美术出版社

丝绸之路与敦煌文化丛书

敦煌研究院　编著

主　编　　樊锦诗

副主编　　赵声良

丛书总序

樊锦诗

　　丝绸之路，是中古时期一条曾经对中外经济文化交流起过重大作用的国际通道。从中国中心部的都市长安向西，经过无数的山川与城市，穿越沙漠、戈壁与绿洲，一直通向地中海的东岸，丝绸之路沿线各地区各民族的文化，就因丝绸之路的发达而得到促进。其中，位于我国甘肃省河西走廊西端的敦煌，无疑是丝绸之路上最受关注的一颗明星。自汉代设郡以来，敦煌成为总绾中西交通的"咽喉之地"，由敦煌向东，经河西走廊，可达汉唐古都长安、洛阳；向西通过西域（现我国新疆地区），可进入中亚、西亚、南亚，乃至欧洲的罗马；向北翻过马崇山，可到北方草原丝绸之路；向南越过阿尔金山，可接唐蕃古道。敦煌在丝绸之路上的特殊地位，使它在欧亚文明互动、中原民族和少数民族文化交融的历史进程中占有重要的地位。公元4至14世纪，古敦煌地区受到佛教的影响，古代艺术家们在此建造了敦煌莫高窟、西千佛洞、安西榆林窟等一批佛教石窟，我们统称为敦煌石窟。通过敦煌石窟和敦煌藏经洞的出土文物，使我们了解到欧亚文明互动、中原民族和少数民族文化交融的历史，特别是在中古时期，中国、印度、希腊、伊斯兰文化在此汇流，羌戎、乌孙、月氏、匈奴、鲜卑、吐谷浑、吐蕃、回鹘、粟特、于阗、党项羌、蒙古、汉等民族

的历史文化状况；中原的儒教和道教、印度的佛教、波斯的摩尼教、栗特人的祆教（拜火教）、以及西方早期基督教中的景教等宗教在丝绸之路沿线的发展状况；4至14世纪一千多年间佛教艺术的流传及演变等等丰富的历史。

敦煌文化的兴衰，又与丝绸之路的繁荣与衰落息息相关。自汉代以来，丝绸之路的开辟以及长期的繁荣，给中西文化的传播与交流提供了巨大的空间，位于丝绸之路要道的敦煌便在东方与西方的文明的交流与融合中，发展了自身独特的文化艺术，保存至今的敦煌石窟艺术以及藏经洞的卷轶浩繁的大量文献，就蕴藏着古代宗教、文学、历史、音乐、美术等等无限丰富的遗产，成为今天学者、艺术家、旅游者瞩目的对象。

古代敦煌文化之所以得以繁荣，正是由于汲取了丝绸之路上中西文化的丰富营养。今天，我们又处于一个中外文化交流的大好时机，更应该以开阔的胸襟，放远世界，从更广更深的角度来看待丝绸之路与敦煌的文化艺术。"丝绸之路与敦煌文化丛书"就是希望以更新的视角，更新的方法来探讨丝绸之路与敦煌学的相关问题。另一方面，我们今天的学术研究，不能再局限于书斋之中，更应该考虑到对社会的责任，要尽可能地把学术研究的成果转化成普通读者的精神粮食，为当今的精神文明建设服务。要让更多的非专业人士也对敦煌、丝绸之路这样的古代文明感兴趣，并从中得到收获。这也是我们今天学术研究者的责任。

作者简介

赵声良，1964年出生于云南省昭通市，1984年毕业于北京师范大学中文系，2003年3月，在日本成城大学获"文学博士"学位（美学美术史专业）。现为敦煌研究院研究员，《敦煌研究》编辑部主任，北京师范大学、东华大学兼职教授。曾先后受聘为东京艺术大学客座研究员、台南艺术大学客座教授、普林斯顿大学唐氏研究中心研究员。主要研究敦煌石窟艺术和中国美术史，在国内外学术刊物上发表论文五十余篇，出版著作主要有：《敦煌石窟全集·山水画卷》、《敦煌壁画风景研究》、《飞天史话》、《敦煌艺术十讲》等。

目 录

前　言

　　不论是在以雕刻闻名，气势宏伟的云冈石窟，还是以壁画著称，装饰精美的敦煌石窟，我们都可以看到一种独特的形象，她们自由飞行于天空，姿态优美。在佛教艺术中称为飞天。在古代佛教石窟或寺院中，佛、菩萨、天王等形象都是供人们礼拜的对象，因而造得庄严肃穆，而在佛身边的这些飞天，则是自由自在、无拘无束地飞行于天空。当佛说法时，她们从天空散花，或者弹奏乐器、轻歌曼舞。使气氛严肃的佛教石窟、寺院变得气氛轻松而充满了欢乐。飞天，顾名思义，就是飞行于天空的神。然而，佛、菩萨、天王等佛教世界的天神都是可以在天空自由来往的，飞天，应该是某一种特定的天神。那么飞天在佛教中是一种什么样的神格？她们的职能是什么？为什么佛教石窟和寺院中要雕刻或绘出这么多的飞天呢？

一

　　很早以来，学术界关于飞天的身份，存在着很多不同的看法，比如有的学者认为飞天是佛国世界的"天人"，有的认为是天龙八部的总称，也有的认为就是天龙八部中的"乾闼婆"与"紧那罗"。那么，飞天到底是什么呢？恐怕还得从佛经中去找答案。最早记录飞天的佛经，有西晋竺法护译的《普曜经》（308年），此后隋代阇那崛多译《佛本行集经》及唐代的一些佛经等也可找到飞天的记载。此外，梁代高僧宝唱等撰的《经律异相》有如下记载：

　　振旦国人葬送之法，金银珍宝刻镂车乘，飞天伎乐铃钟歌咏。用悦终亡。

　　不过佛经中关于"飞天"一词的使用极少，在卷轶浩繁的《大正藏》中，也只能检索到十几项。相比之下，佛经中却有很多关于"天人"、"诸天"的记载，如如求那跋陀罗译《过去现在因果经》讲到悉达太子诞生时：

　　天龙八部亦于空中作天伎乐，歌呗赞颂，烧众名香，散诸妙花。

　　鸠摩罗什译《维摩诘所说经·文殊师利问疾品》：

　　即时八千菩萨、五百声闻、百千天人、皆欲随从，于是文殊师利与菩萨大弟子众，及诸天人恭敬围绕，入毗耶离大城。

　　阇那崛多译《佛本行集经》讲到悉达太子骑马逾城出家时：

　　是时太子出家之时，其虚空中，有一夜叉，名曰钵足，彼钵足等诸夜叉众，于虚空中，各以手承马之四足，安徐而行。……

　　复共无数乾闼婆众、鸠般茶众、诸龙夜叉……在太子前，引导而行。……上虚空中，复有无量无边诸天百千亿众，欢喜踊跃，遍满其身，不能自胜，将天水陆所生之花散太子上。

　　从以上所举的佛经记述，我们知道在有关佛的本生故事、佛传故事以及佛说法时的情景，往往有诸天人、天女作歌舞供养。这些天人、天女如果飞行于天空，以雕刻或绘画的形式表现出来，自然就是我们在很多石窟雕刻和壁画中所看到的飞天了。

　　众所周知，在佛教的传播影响下，中国以佛教寺院为中心产生了一种俗文学，就是把佛教深奥的道理以浅显易懂的说话形式来表现，从而形成了讲经文、变文等，为后来的话本小说奠定了基础。从唐、五代的一些变文和讲经文中，也可以看出当时的普通人对飞天的称呼和理解。变文和讲经文中与佛经基本一致，即往往以"诸天"、"天人"和"仙人"来称呼飞天。如：

（1）《八相变》中讲述悉达太子诞生之时：

　　无忧树下暂攀花，右胁生来释氏家。五百天人随太子，三千宫女捧摩耶。

　　　　　　　　　　　　　　　　　　　　　　　　　　　《敦煌变文集》P3311

（2）《降魔变文》描绘舍利佛出现时的威仪，其中有：

　　天仙空里散名花，赞呗之声相趁迷。

　　　　　　　　　　　　　　　　　　　　　　　　　　　《敦煌变文集》P382

　　又，表现劳度叉化出的宝山景象：

　　上有王乔丁令威，香水浮流宝山里。飞仙往往散名华，大王遥见生欢喜。

　　　　　　　　　　　　　　　　　　　　　　　　　　　《敦煌变文集》P382

（3）《金刚般若波罗蜜经讲经文》讲述众天人听佛说法的场面：

　　一会人，一会天，梵王帝释及诸仙，为听金刚般若法，同时总在世尊前。……　……夜叉众，乾闼婆，修罗又有紧那罗，八部龙神千万众，五音六律奏筝歌。

　　　　　　　　　　　　　　　　　　　　　　　　　　　《敦煌变文集》P445－446

（4）《佛说阿弥陀经讲经文》讲述天人听法场面：

　　二十八天闻妙法，天男天女散天花，龙吟凤舞彩云中，琴瑟鼓吹和雅韵。
　　帝释前行持宝盖，梵王从后捧舍（金）炉，各领无边眷属俱，总到圆成极乐会。
　　三光四王八部众，日月星辰所住宫，云擎楼阁下长空，擘拽罗衣来入会。
　　……　……
　　化生童子食天厨，百味馨香各自殊，无限天人持宝器，琉璃钵饭似真珠。
　　化生童子见飞仙，落花空中左右旋，微妙歌音云外听，尽言极乐胜诸天。

　　　　　　　　　　　　　　　　　　　　　　　　　　　《敦煌变文集》P484－485

（5）《维摩诘经讲经文》述天人入庵园会的场面：

　　于是四天大梵，思法会而散下云头，六欲诸天，相庵园而趋瞻圣主。各将侍从天

女天男，尽拥嫔妃，逶迤遥拽，别天宫而云中苑（宛）转，离上界而雾里盘旋，顶戴珠珍，身严玉佩。执金幢者，分分（纷纷）云坠，擎宝节者，苒苒烟笼。希乐器于青霄，散祥花于碧落，皆呈法曲，尽捧名衣，思大圣之情专，想兹尊而意切，总发遭难之解，感伸敬礼之犹。

<div style="text-align: right">《敦煌变文集》P544</div>

以上引文所描绘的诸天形象，与敦煌壁画中所绘的飞天非常一致。可以说当时的画家们要表现的就是这样一些诸天（包括帝释、梵天、天龙八部众神）。

实际上，在飞天极为流行的时代，一些文人所写的碑文等作品中，也可以看到有关天人天女的记载，我们从《全唐文》（本文所引，出自上海古籍出版社1990年版，以下同）中也可以找到不少例证：

张鷟《沧州弓高县实性寺释迦像碑》：

佛中佛日，天上天人，金口振于西方，银函泊于东夏……

龙女持花，出入珊瑚之殿；诸天献果，芙蓉生宝座之前。

<div style="text-align: right">——《全唐文》卷174，P783</div>

王勃《益州绵竹县武都山净慧寺碑》：

山神献果，送出庵园；天女持花，来游净国。

<div style="text-align: right">——《全唐文》卷183，P822</div>

王勃《梓州慧义寺碑铭》：

诸天竞写，金仙满目之容；异事争传，贝叶睿花之偈。

<div style="text-align: right">——《全唐文》卷184，P826</div>

王勃《梓州元武县福会寺碑》：

山神献果，还栖承露之台；天女持香，即绕飞花之阁。

<div style="text-align: right">——《全唐文》卷185，P829</div>

王勃《彭州九陇县龙怀寺碑》：

真童凤策，即践金沙；仙女鸾衣，还窥石镜。

<div style="text-align: right">——《全唐文》卷185，P830</div>

李邕《国清寺碑》：

借天仙往还，神秀表里，静漠漠而山远，密微微而谷深。

<div style="text-align: right">——《全唐文》卷262，P1176</div>

王维《西方净土变画赞并序》：

故菩萨为胜鬘，夫人同解脱，因天女，赞维摩。

<div style="text-align: right">——《全唐文》卷325，P1458</div>

白居易《画西方帧记》：

阿弥陀佛坐中央，观音势至二大士侍左右，天人瞻仰，眷属围绕。

<div style="text-align: right">——《全唐文》卷676，P3059</div>

以上例证说明了在唐代，存在于雕刻或绘画等佛教艺术中的那些现在称为"飞天"

的形象，当时的人们一般是用"诸天"、"天人"、"天女"来称呼的。从考古发现的南朝陵墓的雕刻中，我们也发现了飞天的形象，在飞天的旁边还保存着"天人"的文字。这样，我们就可以明白了，在古代中国人多用"天人"一词，以表现中国传说的神仙和佛教的飞天。有时，甚至会用"天仙"、"仙女"等称呼，这是因为中国人总是把佛教的形象与道家神仙联系起来，佛教的飞天称作"天仙"、"仙女"也就不足为怪了。

　　总之，不论是佛教经典记载还是中国古代文献的记载，都说明了飞天就是佛经中所说的"诸天"形象，在古代还有"天人"、"天女"、"天仙"等称呼。而这些佛教的天人，又与印度古代的传说有着密切的关系。我们在第一章将向读者介绍印度神话中有关天女的各种传说。在佛教产生之前，印度已有了天人（阿卜莎罗）的各种美丽传说，后来，佛教中也吸收了这些天人，成为佛国世界的天人。每当佛在讲经说法或者某些重要事件发生时，天人们就会歌舞供养，或者从天上散花。这样的场面就是在很多经变画和故事画场面中，飞天形象的来源。

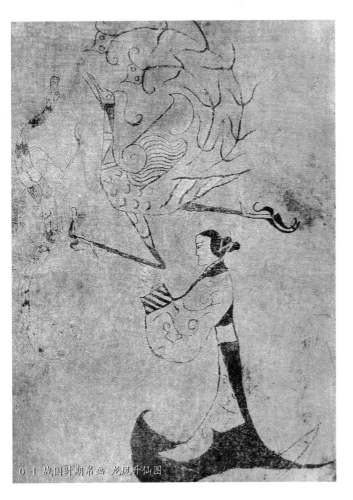

0-1 战国时期帛画 龙凤升仙图

二

　　而在中国，这些印度的天人一传来就与中国传统神话中的神仙相结合了，也许在中国人看来，飞天这种自由自在地飞翔于天空的形象与中国传统意识中的神仙形象是一致的吧。

　　古代的中国人认为人死后是可以升天，从而成为神仙的。因此在很多文学作品中描绘了神仙的传说故事，如《楚辞》、《山海经》、《淮南子》等都有关于神仙的种种传说。在绘画中，自先秦时代就已经开始表现升天的内容，如长沙出土的两幅战国时期的帛画，其中一幅画中的墓主人，是一个细腰长袍的女性形象，在她的上部画有飞腾的龙、凤，表现的是死者的

0-2 西王母画像砖

灵魂在龙、凤的引导下升上天空（图0-1）。另一幅画中，墓主人为男性，正侧身驭龙，也具有升天的含意。同样的内容，在汉代的绘画中得到了更广泛的表现，如马王堆一号墓出土的帛画"非衣"，就描绘了墓主人一家升天的内容，但在这些画中还没有描绘出人物腾飞的样子，仅仅表现出人们被引导进入天国的场面。在这件"非衣"中，还画出了嫦娥奔月的形象。此外，在马王堆一号墓的漆棺上则画出翻卷飞动的云气纹，云中还有不少兽首人身、龙首人身的各种神怪，他们有的张弓射箭，有的持物飞奔。在充满动感的彩云中，你会感到他们奔跑在空旷无垠的宇宙之中，具有无限神秘的气氛。类似的飞行物在汉画中是非常普遍的，如洛阳出土的卜千秋墓中，有二十块长方形空心砖接成的"升仙图"，其中画出了太阳、月亮、伏羲、女娲、东王公、西王母以及持节仙人、三头凤、奔狐、长蛇等形象。像东王公、西王母、伏羲、女娲等形象，是汉代以来绘画中表现得最多的神仙形象（图0-2）。

　　直到魏晋南北朝时期，这种对神仙的描绘仍然很普遍，在中国西北酒泉出土的丁家闸五号墓（晋墓），就可以看到墓顶

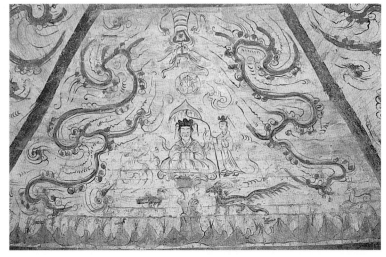

0-3 酒泉魏晋墓壁画 西王母

0-4 酒泉魏晋墓壁画 仙人

显要的位置上画出了东王公、西王母以及飞马、奔鹿等形象
（图0-3、0-5）。在墓室南顶还画出一个羽人的形象，他正张
开双臂飞行于天空，他的肩上有翼，裙子上也显出羽片的样子
（图0-4）。这大约就是中国古代所认为"羽化升天"的样子吧。
在南方，顾恺之等画家也常常画出一些神话传说故事，其中也
不免要画出飞行的神仙形象，如著名的《洛神赋图》中的洛神

0-5 酒泉魏晋墓壁画 飞马

形象等等。

　　总之，在佛教传来之前，神仙思想在中国就已深入人心，人们坚信死后是可以成仙的，而道家则宣扬可以通过修炼而不死即可"羽化而成仙"。不管怎样，神仙那种自由自在地飞行于天空，那种无忧无虑、无拘无束的生活，一直是人们非常向往的，所以，人们要在祠堂中、墓室里大量地描绘各种升仙图，希望死后能够真的变成神仙，因此，飞仙也就成为古代中国人十分熟悉的形象。随着佛教的不断发展，对佛教天人的描绘也越来越多，对于当时的中国人来说，这些佛教的天人与他们所熟悉的飞仙相差无几，都是摆脱了人间的束缚，能够自由地飞行于天国的神仙，所以，中国的艺术家们就会按照对神仙的理解来表现佛国的天人。飞天深受欢迎，表现得也很多，技法也越来越成熟。在中国差不多有佛教寺院的地方就有飞天，飞天也就成为了中国佛教艺术中的重要内容。

三

　　印度的佛教在公元前3世纪阿育王的时代达到兴盛，并不断地向周边地区传播，经中亚，沿着丝绸之路传入了中国。

后来，又从中国传入了朝鲜半岛和日本。佛教所到之处，都建立无数的寺院，并在适合开凿石窟的地方，建造了很多石窟。佛教向周边地区发展，不是一种孤立的宗教活动，而是伴随着十分广泛的文化内涵，同时，在佛教传播的途中，不断地与当地的文化进行融合与交流，形成了各地不同的佛教艺术。从飞天的形象上，就可以看出不同地区佛教艺术中的不同风格的飞天，他们共同构成了佛教艺术的无限丰富性与广泛的包容性。

印度的佛教艺术是与古印度传统密切相关的，对天女、药叉的刻画，特别是对男女成组的飞天的喜爱，反映出古印度对人体美的追求以及源于生殖崇拜的表现性爱的传统。印度的佛教、印度教、耆那教等不同宗教都存在着对男女天人表现的热衷，表明了天人形象在印度的普遍性。中亚以犍陀罗为中心，曾经受到古希腊罗马文化的影响，所以，佛教艺术的表现往往带有一定的西方特点，如带翼的小天使的形象等。而在新疆的库车一带，石窟艺术反映着强烈的地域特点，这正是古龟兹地区独特文化的反映，克孜尔石窟等壁画中的天人，既可以看到印度和中亚一带的影响，又表现着龟兹艺术的个性。敦煌位于中国汉文化与外来文化交汇的中间，这里有西域式的飞天，也有中原式的飞天，但在隋唐以后，随着中国大一统格局的形成，敦煌艺术呈现着与中原一致的现象，而由于各种原因，隋唐的文化中心长安和洛阳现存的古代佛教寺院大都毁坏，使我们无法得知当时中原艺术的特点，敦煌现存数量丰富，时代体系完整，表现精美的壁画，正好补充了中原的不足。敦煌壁画的飞天，正反映了中国飞天的艺术的完美性与中国式的审美精神。云冈石窟是以北魏皇家石窟为中心的，云冈石窟的雕刻是北魏王朝强盛期艺术的最高体现，从飞天身上也可以看出这个时代强健、乐观的精神。龙门石窟是北魏迁都洛阳以后的又一处皇家石窟，它表现了北魏晚期学习南方文化艺术而结出之硕果。在龙门石窟开凿之后，巩县石窟、响堂山石窟都与当时的皇家开凿有关，成为北朝后期的重要佛教石窟。其中的飞天，表现着当时的艺术风格。唐朝以后，位于洛阳的龙门石窟仍然营建了如奉先寺这样的大型洞窟，反映出中原一带佛教艺术雍容的风格。唐代在各地都营建了大量的石窟寺院，但保存下来的较少，如西安附近的郴县大佛，四川广元等地都有少量遗存，从这些洞窟中的飞天，也可看出不同地域的特点。宋代以后，中国的文化中心南移，北方的石窟总的来说处于衰落的趋势。但在南方的大足等石窟依然有规模很大的雕刻，反映了南方佛艺术的特点。

总之，对各地的飞天进行艺术的巡礼，读者一定会被佛教艺术中这种生动可爱、活泼多姿的飞天所感染。惊叹于古代艺术家丰富的想象力和杰出的表现力。

第一章 印度神话中的天女

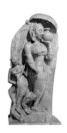

第一章
印度神话中的天女

　　早在佛教产生之前，古印度的神话传说中就已经有不少天人、天女的传说。印度最古老的历史与神话传说都记录在四部吠陀著作中，其中《梨俱吠陀》中就有不少关于天地的开创，天上众神的故事。其后还有伟大的史诗《摩诃婆罗多》和《罗摩衍那》继承了不少神话传说故事。这些故事中关于天女阿卜莎罗（Apsara）的传说记载了很多，如《罗摩衍那》中记载创世之初的"搅海"的故事，就提到了由于众神搅动乳海而出现了很多天女。

　　　　罗摩呀，这些聪明的人
　　　　左思右想，他们这样想道
　　　　'如果我们把那牛奶海搅动，
　　　　我们就会搅出不死之药。'

　　　　他们就这样想着想着，
　　　　把婆苏吉龙王做成搅绳，
　　　　又把曼多罗山做成搅棍，
　　　　神力无量的人把大海搅动。

　　　　首先搅出的是檀棃陀哩，
　　　　接着搅出来了一个天女，
　　　　从搅动中，从不死之药中，
　　　　美妙的女郎出现在水里。
　　　　人中英豪呀！从那里面
　　　　搅出来了天女美妙秀丽。

　　　　这些美妙秀丽的天女，
　　　　总数一共有十六亿。
　　　　罗摩呀！她们还带着

数也数不清的女婢。

所有的神仙和檀那婆
没有一个想娶她们。
因为没有人把她们娶，
她们就成了公共的女人。

（《季羡林文集》第十七卷，罗摩衍那 1·P247－248）

在这诗篇中，天女阿卜莎罗是水之妖精。在传说中，这些天女是天界诸神公共的女人，反映了远古时代男女杂交的遗风。在很多关于天女的故事中，天女往往是美貌而善于诱惑的女子，常常被神派遣，利用她们诱人的本领去达到某种目的。与阿卜莎罗相关联的，还有乾闼婆（Gandharva）这一特殊的天神，乾闼婆本为婆罗门教的神。《梨俱吠陀》《摩诃婆罗多》等古代印度神话传说中，记述了很多关于阿卜莎罗及乾闼婆的故事，提到阿卜莎罗是乾闼婆的爱人。但是乾闼婆和阿卜莎罗并不是某一个神，而是指一类神。

以下将要介绍的是天女中最受称道的美女乌尔瓦茜、兰跋和蒂楼塔玛的故事。此外，莎恭达罗虽然算不上天女，但她也是天女的女儿。这些流行于古印度的神话故事，形成了古印度人对天女的基本认识，也影响着印度艺术中对天女的塑造。

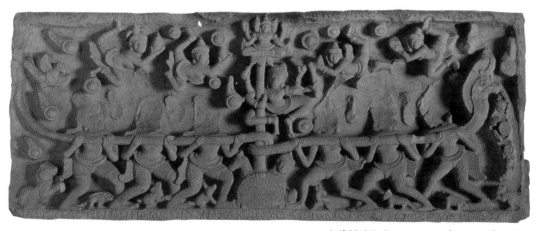

1-1 众神搅动乳海　12世纪　泰国披迈博物馆藏

一、天女乌尔瓦茜

天女乌尔瓦茜爱上了王子普鲁拉瓦斯，他们打算结婚。乌尔瓦茜向他提出一个条件，就是决不能让她看到他的裸体。

婚后他们过着幸福的日子。但天上的乾闼婆们也爱着乌尔瓦茜，他们想让她回到天界。于是就来到王子住的地方，把乌尔瓦茜最喜爱的小羊抢走，接着要夺取第二只羊时，普鲁拉瓦斯听到了妻子痛苦的呼唤，裸着身体便急匆匆跑出去了。就在这时，乾闼婆们就扯亮了闪电，普鲁拉瓦斯的裸体正好暴露在乌尔瓦茜的眼前，于是乌尔瓦茜便消失了。普鲁拉瓦斯悲伤地叹息，他到处寻找妻子，来到了一个莲池。在这个水池里，阿卜莎罗们变成水鸟在这里游泳。乌尔瓦茜在同伴们的怂恿下，现身在普鲁拉瓦斯面前。普鲁拉瓦斯说："请你别离开我！"乌尔瓦茜对他说："这是不可能的，你违背了我们的誓约，我不可能再跟你继续过下去了，你快回家去吧。"普鲁拉瓦斯十分难过和失望，便说道："要是你真的不回来，我还不

1-2 奥里萨印度教遗迹

如上吊自杀，让狼把我吃了。"

乌尔瓦茜听了也感到凄凉，便道："一年后的今天你再来到这里，那时，我肚子里的孩子也该生下了。"

一年后的这天夜里，普鲁拉瓦斯再次来到这里时，只见耸立着黄金的宫殿，他进入宫殿与乌尔瓦茜相会，乌尔瓦茜告诉他："明早乾闼婆们会答应你的一个愿望，你要对他们说一个愿望。"

"说什么愿望才好呢？"

"你要说，我想成为你们同类的一员。那样你就能和我长期在一起了。"

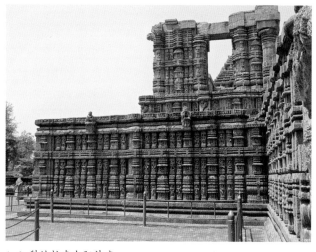

1-3 科纳拉克太阳神庙

1-4 照镜子的女人
（加尔各答印度博物馆藏）

第二天，他按照乌尔瓦茜教他的意思说了。乾闼婆们说："用这神圣的祭火举行祭祀，你就会成为我们中的一员了。"说罢就把盛着祭火的祭盘，连同乌尔瓦茜生下的儿子送给了普鲁拉瓦斯。普鲁拉瓦斯把祭火安置在森林中，先带着儿子回到村里。

当他再次回到森林里时，火已经消失，代替祭火的是一棵神圣的无忧树。他把这一情景向乾闼婆们报告，他们教给他用无忧树的树皮摩擦产生圣火的方法。于是他按乾闼婆们教给的方法点燃了神圣之火，举行了祭祀。普鲁拉瓦斯终于也成了乾闼婆的一员。

这个故事最早出现于《梨俱吠陀》，后来在另一本神话故事《百道梵书》中更完整地叙述了这个故事。从这个故事我们知道天女的美丽而富有诱惑力，连生活

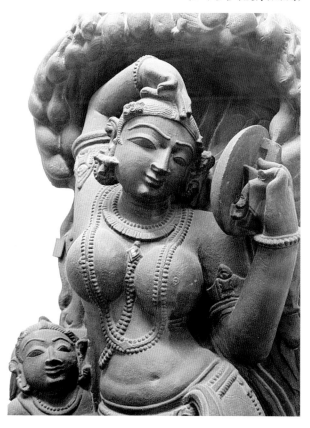

在天界的乾闼婆也为之倾倒。而天女们常常与乾闼婆结成夫妻，却并非像人间的一夫一妻，毋宁说是群婚更合适。乾闼婆是属于天界的半神，他们的职能主要是守护天界的神酒——苏摩酒。在因陀罗（帝释天）所辖的天界，乾闼婆是音乐神。后来佛教也吸收了这个神，成为佛教八部众神之一。由于乾闼婆主司音乐，往往在佛说法时以音乐来供养佛，而成为了佛教飞天中的重要角色。

1-5 恒河女神（德里国立博物馆藏）

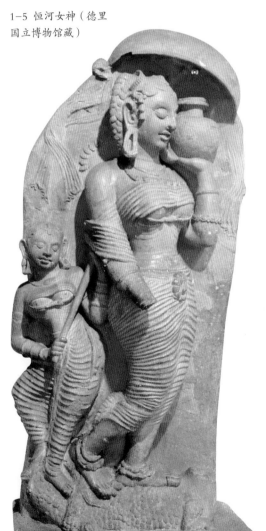

二、莎恭达罗

从前帕拉瓦的家族中出了一位很有能耐的国王叫豆扇陀。有一天，国王率领军队到深山去打猎，国王捕获了无数的野兽，打得兴致很高，不知不觉进入了另一座森林。他感到十分饥渴，但森林里没有水和食物，于是他穿过一大片荒地，来到一处美丽的森林，这里有一些隐居者的住所展现在他的眼前，使他顿时感到心情舒畅。于是他边走边观看着那些修行者们，不知不觉进入了卡修耶婆（也叫坎帕）仙修行的圣域。

国王让大臣们留下，独自一人去叩修行者的草庵，可是仙人不在。于是他大声地问道："这里有谁在吗？"这时，只听得吱呀一声，一个披着苦修者衣服，宛如吉祥天女一般的妙龄少女推门出来。她眼睛黝黑，见了国王，很礼貌地向他打招呼，并问道："您有什么事吗？"国王看到如此美貌的少女，披着一件与她的美丽极不相称的破衣烂衫，又出现在这样一个奇特的地方，心中暗暗称奇。便说道："我是来向伟大的坎帕仙人表示敬意的，圣仙现在去哪儿了？"

少女回答说："家父外出采集果实去了，您稍微等一会，他就会回来的。"

1-6 奥里萨遗迹中的天人

　　国王看到少女美丽的细腰与丰满的臀部，感到有些心神荡漾，他稳定了一下情绪问道："你叫什么名字？是谁的女儿？为什么来到森林里？你从哪儿来？一见到你，我的心就被你夺走了。我很想了解你的情况，请回答我。"

　　少女回答说："我叫莎恭达罗，是坎帕仙的女儿。"

　　国王十分吃惊："具有坚强节操的坎帕仙人，怎么可能破了戒而生下一个女儿的呢？"

　　这时，莎恭达罗把她从坎帕仙那里听到的关于自己身世的秘密告诉了国王：

　　原来王仙毗奢蜜多罗（众友仙人）进行了持久而坚强的苦修。众神之神因陀罗很担心他的苦修形成的能量会威胁到自己的地位，就派一个名叫美娜伽的天女，用她的美貌去诱惑众友仙人，以破坏他的修行。美娜伽很害怕这位有名的修行者，但又不能拒绝因陀罗的命令，便请求派风神与她同去。

　　他们来到毗奢蜜多罗隐居的伽西卡。美娜伽向毗奢蜜多罗行礼，说了很多调戏的话。这时，风把她的衣服掀起，她抓住衣服，伏在地上，做出无限娇羞的样子，对着风十分舒畅地，痴痴地笑。圣仙看到美娜伽充满青春活力的美丽胴体，顿时产生了爱

1-7 乐舞（德里国立博物馆藏）

欲，便抱住了她，……他们两人在森林里度过了很多快乐的日子，好像只过了一天那样快。

就这样，莎恭达罗在喜马拉雅山中的玛利尼河畔诞生了。然而作为一个阿卜莎罗，美娜伽是不需要女儿，也不会养育女儿。孩子一生下来，美娜伽就算是完成因陀罗给她的破除众友仙人苦修道行的任务。她无情地把莎恭达罗扔在河畔，很快就回到因陀罗那里去了。看到婴儿被抛弃在河边，群鸟们围在周围保护着她。不久，坎帕仙人来到这里，把她带回家作为养女抚养，取名为莎恭达罗。"莎恭达"的意思是"鸟"，"罗"是"守卫"的意思，这个名字意味着她是群鸟守卫的人。

听了这个故事，豆扇陀王知道了莎恭达罗与自己同样是王族出身，便向她求婚。（印度古代是个十分注重种姓等级的，因为莎恭达罗是王仙所生，所以为王族，如果是坎帕仙所生，就是婆罗门，那就不能跟国王结婚了。）莎恭达罗想等父亲坎帕仙回来再说。但是国王说在库沙特里亚这个地方，乾闼婆婚是合法的，要求莎恭达罗按乾闼婆婚的做法结婚，并答应将来把她生下的儿子立为太子，继承王位。接着国王毫不犹豫地拉住她的手，表明结婚，便跟莎恭达罗上了床。

国王跟莎恭达罗缠绵了很久，就出发了。

临走时国王答应回宫后马上派遣军队来接她到宫廷。但国王总是对卡修耶婆心存芥蒂。他想："伟大的苦行者要知道了我们的事会怎样想呢？"

一边想着一边回到了都城。

国王刚离开不久，坎帕仙就回到了隐居的地方。莎恭达罗感到有些害羞，不敢接近父亲。但伟大的仙人凭他的神通力已经知道了一切。他很高兴地说："你今天没告诉我就与男人交往，这也不算犯法，在库沙特里亚这个地方，乾闼婆婚被认为是最好的。你的丈夫豆扇陀是一个了不起的人，你也会生出一个十分优秀的儿子，他将征服整个世界。"

莎恭达罗为仙人接过行李，并把果实放在贮藏的地方，又替仙人洗脚，然后对疲乏的仙人说："我选择了豆扇陀这个伟大的人作为我的丈夫，请你给他一些恩典吧。"

坎帕说道："我可以给他一些恩典，为了你。你对他所期望的，不管什么都行。"

于是她提出了一个愿望，就是：帕拉瓦的家族永不衰落。

不久，莎恭达罗生下了一个儿子。这个孩子6岁时，常与狮子、老虎、野猪、水牛、象等动物一起游戏。因此，隐者们把他称作萨尔瓦达摩那（意为"一切镇统"）。看到这个孩子超人的能力，坎帕仙对莎恭达罗说道："这孩子已经到做太子的时候了。"他对弟子们说："今天你们快从这里出发，把莎恭达罗和她的儿子送到国王那儿。为人妻子还跟父亲长期住在一起是不行的，这对她的名声以及她应履行的德行与义务不利，你们快带她走吧。"

弟子们听从命令，带领莎恭达罗和儿子，向哈斯底那卜拉（豆扇陀的首都）出发了。

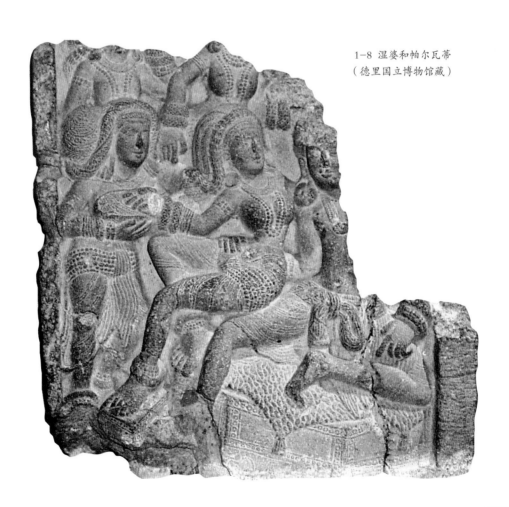

1-8 湿婆和帕尔瓦蒂
（德里国立博物馆藏）

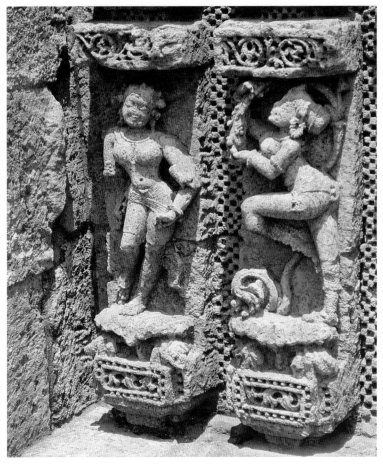

1-9 太阳神庙里的舞蹈雕刻

　　他们来到了王宫,莎恭达罗领着儿子来到国王的面前,行过礼说道:"这是你的儿子,请按照你的诺言,让他当太子吧。"

　　国王听了以后,马上就想起了这件事,但他故意说道:"我记不起有这等事情,邪恶的女人啊,你是谁的女儿?我不记得跟你有什么关系。你爱到哪儿就到哪儿去吧。"

　　听了这些话,莎恭达罗万分难受,一时呆若木鸡,一动不动地站了很久。她的嘴唇颤抖,由于激动和愤怒眼睛都变得血红,火一般的目光投向国王。终于她努力使自己冷静下来,对国王说道:"大王,你明明知道这件事,为什么假装不知道。其实你的心里是明白的。真实与虚伪只有你是证人。你不能抹杀的事实是:你去打猎时来到了我的身边。我是阿卜莎罗中那少有的美貌天女美娜伽同伟大的众友仙人生下的女儿。刚生下来时就被母亲抛弃,现在又被你抛弃,我前世究竟做了什么恶行?你抛弃我倒不要紧,我可以回到隐居的地方。但是,你自己生下的儿子,把他抛弃是万万不行的。"

豆扇陀说道："我不认识你生下的这个儿子。女人总是说谎，谁会相信你的话呢？你说你的母亲美娜伽把你抛弃，是轻薄无情的人？你的父亲众友仙人是坠入爱欲的人？美娜伽是最好的天女，众友仙人是大仙中的第一人。你像一个娼妇一样，怎么会是这二人的女儿？你在我的面前说出这样使人难以置信的话，难道不感到害羞吗？邪恶的女人啊，快走吧。那严谨的大仙和天女美娜伽怎么能和你这种穿着肮脏衣服的人有关系？而且，你的儿子也太大了，怎么会在这么短的时间里长得像棕榈树的树干一样呢？你所有的话全都是难以置信的。我不认识你，去你想去的地方去吧。"

莎恭达罗说道："如果你一味地执着于你的虚伪，我也没有办法。我也不再想和你这样的人生活在一起。即使没有你，我的儿子也将统治全世界。"

这样说罢，莎恭达罗就要往回走，这时，只听得空中传来了说话声，是对祭司、王师、大臣们簇拥着的豆扇陀王说的："母亲不过是血肉之皮，父亲生下的儿子，就是父亲自己的化身。豆扇陀呀，把儿子抱起来，再不要凌辱莎恭达罗。是你自己生下了这个儿子，快抱起儿子，给他取名叫婆罗多。"

国王听到了天人在空中说话的声音，立刻变得十分欣喜。

他对祭司和大臣们说："诸卿，我听到了神的使者说的话，我才知道他真是我的儿子。如果仅仅听这个女人的一面之词就承认他是我的儿子，那么人们就会产生疑惑，就很难把事情弄明白了。"

国王高高兴兴地接受了有神为证的儿子。亲手抚摸着儿子，国王得到了最大的快乐。于是国王按照国家的礼节接待了妻子。

他安慰妻子说："我跟你结婚是在没有人见到的地方，王妃啊，所以我在考虑怎样排除人们对你的怀疑。你感到愤怒，对我说了很多坏话，但我并不在乎，因为这是对我爱之所致。"

接着，豆扇陀国王叫人给王妃送来衣服和食物、饮料。此后，给儿子取名为婆罗多，并立为太子。后来婆罗多把世界征服了，建立了理想的国家。婆罗多开创了婆罗多族。他的家族出了很多卓越的人物。

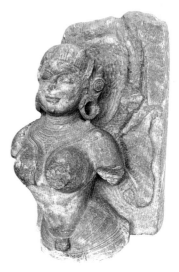

1-10 天人（德里国立博物馆藏）

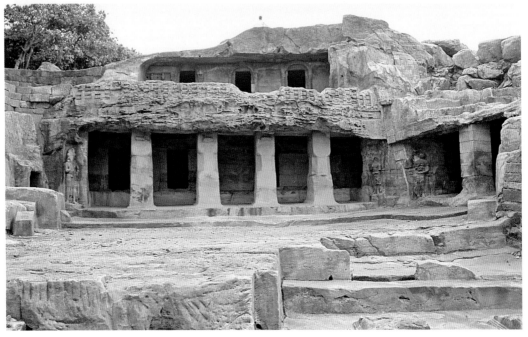

1-11 乌达耶吉里
耆那教石窟

　　这是史诗《摩诃婆罗多》中所记载的莎恭达罗的故事，这个故事由于诗圣迦利多娑改编为戏剧《莎恭达罗》而成为不朽的故事。它不仅是迦利多娑戏剧中最有名的，而且也是印度古典戏剧的最高杰作。这个戏剧很早就介绍到了欧洲，1789年威廉·琼斯把它译成英语以后，深受欧洲文人的喜爱。歌德读了德文译本后，还写了赞美的文章。歌德的《发乌斯特》的序曲构思就来自《莎恭达罗》序曲的灵感。

　　但在《摩诃婆罗多》的故事中，莎恭达罗是与来她养父隐居的地方访问的豆扇陀国王进行乾闼婆婚的。所谓乾闼婆婚，是古代印度婚姻法的一种，妇女按自己的意愿与爱人结合，在爱情的基础上以性的结合为目的的婚姻。简单地说，就是自由恋爱而结合的。这在《摩奴法典》中就有明确的记载。尽管如此，在古代很长的时期，这样的婚姻还是会遭人非议的。像这个故事所说，对于出身于王族的莎恭达罗，是可以用乾闼婆婚的形式。而在文学作品中，又因为这是基于人类本能而产生的，是较受欢迎的文学主题。在迦利多娑的作品中，主要是表现莎恭达罗与国王结合之前的优雅的心理剧，对二人的结婚形式仅仅是暗示而已。

　　在《摩诃婆罗多》的另一个故事中，讲述广覆国王爱上了

太阳神的女儿炎娃时，也提出想跟她行乾闼
婆婚。不过炎娃并没有答应，直到极裕仙人
替国王在太阳神面前求婚以后，才得以和炎
娃结成姻缘。

1-12 耶木纳河女神
（德里国立博物馆藏）

三、天女兰跋

梵天对毗奢蜜多罗的苦行十分满意，便
授予他大仙之位。他并没有特别得意，而是
为进一步成为梵仙而努力，决定再苦修一
千年。因陀罗十分担心，就派一个叫兰跋的
天女去以爱欲诱惑他。但兰跋十分害怕，尽
管接受了命令，总是担心仙人发怒。因陀罗
就答应她自己变成一个杜鹃鸟，并带领爱
神乾达梨钵与她同去。兰跋只好打起精神
前往。

在那里，兰跋对毗奢蜜多罗进行百般诱
惑。大仙听到杜鹃鸟的叫声，又看见了美丽
的天女，在瞬间动了一下心，但立即明白了
是千眼之神——因陀罗的陷阱。于是非常愤
怒，便诅咒天女说：

"兰跋啊，你竟想以爱欲与愤怒来破坏
我的修行，让你变成一个石头直到一万年，
你这个坏女人！"

就这样兰跋化成了石头。爱神和因陀罗
都吓得逃回去了。而毗奢蜜多罗也由于过分
的愤怒搅乱了心情的平静，开始进行反省。

他下定决心"从此不要发怒，绝对不要
说话，一百年不呼吸。"

为了取得婆罗门的地位，他又开始了一
千年的戒行。

（《罗摩衍那》1·P63－65）

兰跋（佛经中译为蓝婆）是与乌尔瓦
茜、蒂楼塔玛并称的有名的阿卜莎罗。特别

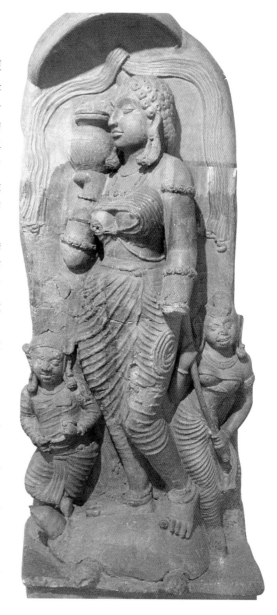

是以她们的美貌而著称。《罗摩衍那》的后篇（乌达罗刚达）中记载她由于美貌而受到罗刹王的凌辱。故事是这样的：

兰卡的国王罗婆那在远征途中的一个月夜，在卡伊罗山附近见到了一位绝世美人，并爱上了她，拉着她的手。这个美女就是那兰库婆罗（库贝拉的儿子，罗婆那的外侄）的妻子兰跋。兰跋对他说："我的丈夫就像你的儿子一样，你怎么能把儿媳作为妻子。"可是，罗婆那说道："阿卜莎罗是没有丈夫的。"硬是把她推倒在岩石上，凌辱了她。过了很久，她才得到解脱，回到丈夫那兰库婆罗那儿，把所受的一切苦都告诉了丈夫。愤怒的那兰库婆罗便诅咒罗婆那：

"今后，如果你再侵犯讨厌你的女人，让你的头裂成七瓣。"

这一诅咒的结果，使罗婆那后来想去调戏关在兰卡的罗摩的妻子西塔时，始终不能得逞。

（《罗摩衍那》7·P26）

罗婆那说阿卜莎罗没有丈夫也不是没有根据。因为在印度的神话中，天女被看做是神的世界的娼妇。那兰库婆罗也说不上是正式的丈夫。另外，兰跋这一名字，在《法华经·陀罗尼品》中译作蓝婆，是十罗刹女中所举的先头的一个。

四、蒂楼塔玛

从前，阿修罗家族西拉尼亚卡西普中，出了一个魔王叫尼恐婆。他的两个儿子孙达和乌帕孙达总是在一起，做同样的事。好像是同一个人做成了两个形似的。

在这两人长大的时候，产生了同样的一个决心，就是要把三界（全世界）都征服。于是他们就到维蒂亚山中进行刻苦的修行。他们把自己的肉投入火中，用手指站立，或者一直把手腕保持高举的姿势。坚持守戒绝不旁鹜。他们苦修的能量，使维蒂亚山发出了烟雾。众神看到二人的苦修，感到惊恐，他们用了大量的宝石和女人，多少次试图诱惑二人，可是都以失败而告终。于是，众神便设法使二人产生幻觉，——二人的姐妹、母亲、妻子及亲属们在持枪的罗刹追逐下奔逃，把首饰等物乱扔在地，披头散发，全身裸体地跑着，并大叫"救命！"

但是二人全然不为所动，所有的幻觉也就消失了。

于是，梵天亲自去到二人修行的地方，问他们的愿望是什么。二人合掌对梵天说：

"我们二人都能精于幻术和武艺，力大无比，想要的东西都能得到。而且永远不死。"

梵天说："除了'不死'的愿望以外，别的都可以满足。在'不死'的愿望以外，还可以满足一个愿望。"二人便说道："那么，在三界之中，让所有的东西都不能加害于我们。除了我们之间以外……"

梵天听从了他们的愿望，让他们停止苦修。梵天就回到了天上。恶魔家族听说他们二人的苦修成功了，都非常高兴。

在祭祀完毕后，他们二人就指挥魔军，开始向神的世界进攻了。诸神得知二人的到来，也知道二人得到梵天的恩典已经是天下无敌，纷纷逃到梵天界去避难。二人征服了因陀罗的世界，消灭了夜叉与罗刹，打败了龙族，又征服了所有的蛮族。然后，又调集军队打算把地上的所有国家征服。

婆罗门想通过祭祀产生能量，苦行者用各种咒语，对这两个魔王都不起作用。于是婆罗门都放弃了祭祀，逃亡到各

1-13 蒂楼塔玛　吴哥窟出土
967 年　吉美博物馆藏

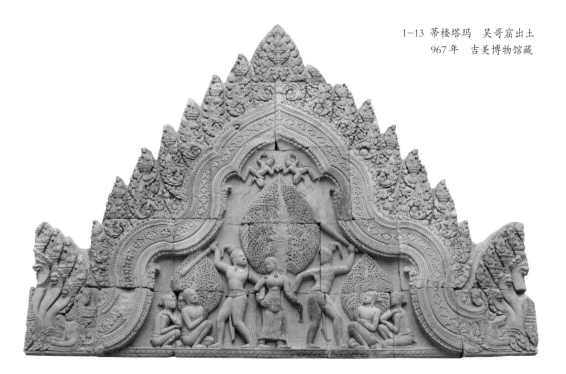

地，圣仙们也都逃的逃、藏的藏。二魔的暴虐达到了顶点。他们征服了所有的地方，最后定居在库尔库修陀罗。

诸圣仙来到梵天那儿，诉说了孙达和乌帕孙达的恶行。梵天决定把这二魔除掉。就叫毗首羯摩来，对他说道："你去给我造一个最有魅力的天女来。"

于是毗首羯摩用精魂贯注，制造了一个阿卜莎罗。集中了三界中所有的美，并在她的身体内注入了无数的宝，结果她成了三界中最美的美女。因为用了大量的宝一点点地制造出来的，梵天就把她称作蒂楼塔玛。蒂楼是"小部分"的意思，塔玛是"最高"的意思。

梵天对她说："蒂楼塔玛啊，快到阿修罗界的孙达和乌帕孙达那儿去吧，用你的魅力去诱惑他们，让他们二人间争斗起来吧。"

蒂楼塔玛告别了梵天，她又向众神一一告别。那时，湿婆神坐在南侧，面向东而坐，其他众神坐在北侧。其他的圣仙在各处坐着，蒂楼塔玛转向右侧的时候，因陀罗和湿婆都不能保持平静了，湿婆在她向右侧转过之时，实在太想看她了，于是就在南侧长出了一张脸，等到蒂楼塔玛再转到西侧时，湿婆又长出了一张脸。蒂楼塔玛到北侧时，湿婆的北侧又长出了一张脸。而因陀罗也是在她转到后面时，在头的后部和两侧都长出了大大的眼睛。从此，湿婆就有四个面，而因陀罗就有了千眼。

再说这两个魔王征服了世界以后，再没有碰到敌手，也就变得松懈了。像神仙一样开始享乐，沉湎于女人、花环、香、食物的乐趣，常常在后宫和森林中游玩。一天，他们出游到维蒂亚山的高原，在风景优美的地方，与美女们歌舞作乐。这时，蒂楼塔玛来到森林中采花，她把衣服扔掉，身上仅仅缠着一条红布。两个恶魔正在喝酒，醉眼惺忪地看到林中似有一个美丽的女人。马上兴奋地跳起来，乘醉向她求爱。孙达抓住她的右手，乌帕孙达拉着她的左手，两人都说"这个女人是我的"。谁也不让谁，于是他们两人都狂怒起来，为了能够独占这个天女，他们手执棍棒，相互猛烈地打斗。打了很久，终于二人都倒在地上，血流如注。

其他女人们和魔族的人都非常失望和恐慌，纷纷逃往地底界。这时梵天领着诸神及大仙们下来了。梵天赞扬蒂楼塔玛的功劳，问蒂楼塔玛有什么愿望。她回答说："只要让您高兴就很满足了……"梵天很满意，便跟她说："你可以在天空自由地飞行，而且，凭着你的光辉，谁也不能找见你。"

梵天给予了蒂楼塔玛这样的恩典以后，把三界的事务委托给因陀罗，就回到梵天界去了。

（《摩诃婆罗多》1·P201－204）

蒂楼塔玛的故事除了与前几则一样表明天女具有无限的魅力以外，梵天在她完成任务后，给予她的恩典就是可以自由地在天上飞行。

从以上的故事中，我们知道古印度神话中的天女阿卜莎罗具有无限美丽而富有诱惑力，又能自由地飞行于天空。

第二章 印度艺术中的天人

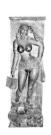

第二章
印度艺术中的天人

　　天女阿卜莎罗作为美女，有着很多的爱情传说故事。所以，在古代印度的雕刻与绘画中，天人的形象就往往是成双成对的。在后来的佛教艺术中，也自然地吸取了印度古代传说中的天女阿卜莎罗以及乾阖婆等形象，那些飞行于天空的飞天，多数是成双成对的形象，也许就包含着乾阖婆和阿卜莎罗的形象。

一、马图拉雕刻中的天人

　　马图拉（Mathura）位于新德里东南141公里，恒河的支流耶木纳河畔，是古代印度一处商业与文化的中心地，前6世纪时，这里曾是古印度十六国之一苏罗森那（Surasena）的首都。后来经历了孔雀王朝、巴克特里亚的统治，贵霜时代又成为贵霜帝国的东都。佛教兴盛时，这里是佛教文化的中心地，而马图拉又是婆罗门教大神克里希纳（Krishna）的诞生地，耆那教的祖师和佛陀的弟子都曾在这里说法。于是，这里汇集了婆罗门教、佛教、印度教、耆那教多种信仰，民间还盛行母神、蛇神、药叉崇拜等。至今，马图拉仍是印度教的一个中心地。

　　马图拉丰富的文化宗教背景，构成了艺术的多元化特征，以红砂岩为材质，细腻入微，崇尚肉感的雕刻，形成了马图拉艺术的特色。特别是马图拉早期佛教雕刻是足可以与犍陀罗艺术媲美的佛教艺术流派。

　　在马图拉的早期佛教雕刻中，有一种佛三尊像的形式，中央是佛结跏趺坐于方形佛座上，着偏袒右肩袈裟，正扬掌说法，佛的头发髻曲成螺形，这种螺发式的佛像也是马图拉雕刻中较常见的。佛座前有三只狮子，佛两侧各有一身胁侍菩萨。佛的

头后部是简素的头光，在头光后面露出菩提树叶。佛光两侧各有一身飞行的天人，飞天身体较直，他们一手托着花（花篮），一手好像是作散花状（图2-1）。佛说法时，众多天人们在天空散花赞叹，这样的记载，在佛经中随处可见。这两身飞天大约就是表现天人散花的场面。

　　而这种在佛说法场面中，佛像上部两侧各有一身飞天的构成形式，在马图拉雕刻中十分普遍，它似乎形成了固定的模式，在后来较长时间内一直流行。不仅是马图拉，在印度很多地方也都可以看到这样的形式。五世纪以后的萨尔纳特一座佛像雕刻中，几乎完全与马图拉的结构一样，只是雕刻的手法具有时代特征，显得更加细腻。飞天的姿态也更加灵活了。在时代较晚的雕刻中，还出现了佛

2-1 马图拉雕刻

像两侧各有一对飞天的形式，每一对飞天均为男女飞天相拥相伴。这样的男女组合形式，不仅仅在于飞天，药叉也常常是男女成组的，称为密多拉（Mithuna），是印度传统艺术的一大特点。在印度教的艺术中，表现得更为丰富，很多有关湿婆等印度教神的雕刻中，也常常有在两边各雕刻一些成组的双飞天，艺术家有意强调男女的性别特征，表现出男女天人亲昵欢爱的动作。

　　在一件约为2世纪的马图拉雕刻断片中，出现了众多的天人场面。这是一件在寺院门上部拱券形的装饰，只剩下一半了，正面与背面的结构基本一致，分成三道弧形装饰带，上部中央为一个大大的钵，里面盛满了供奉之物，大约是向佛供养的钵。侧边是两身天人向着中央飞天。中层中央是释迦牟尼佛像，边上也是两身飞

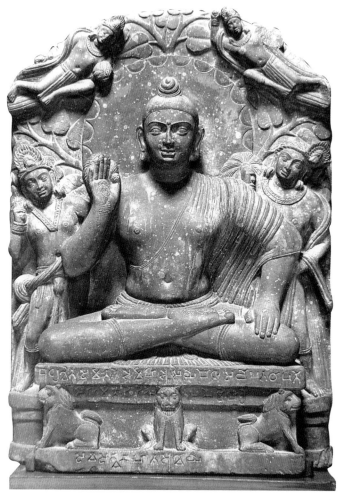

天飞来，下层中央为菩萨，表现的是成佛前的释迦牟尼（图2-2）。这三层的天人动作基本一样，都是一条腿前跨，一条腿在后，一手托着很大的一团花，一手在后扬起，作散花之状。在每一层的边上都有一条摩羯鱼。背面也是三道弧形，中层的坐佛是弥勒佛，上层中央是一个缠头的敷巾，表现的是释迦出家剃度时，把象征着头发的头巾抛向天上，这时帝释天把释迦的头巾放置在了忉利天上的善法讲堂供养起来。所以在早期的佛教雕刻中，常常会有以头巾来象征佛陀而进行礼拜的场面。下层中央的像已损毁。背面这三层每一层也都有两身飞天向上飞去，他们都一只手托着花在后，另一只手向右扬起散花，动作与正面的飞天正好相反（图2-3）。这些飞天的动作虽然都很单一，但作为群体飞天，自然形成了一种有规律的动态效果，富有装饰性。

马图拉艺术中，表现男女药叉的雕刻也是十分著名的。药叉本是树神，在古代印度，药叉信仰起源很早，至少在佛教产生以前已经存在。作为树神的药叉又具有生殖与丰饶的象征。因此，男药叉的形象强壮健康，女药叉的形象则是丰乳肥臀，代表着印度古代女性的美。佛教中又把药叉作为守护之神。尽管在佛教中算不上地位很高的神，但显然在印度人的心目中，药叉是必不可少的形象，在古代佛教雕刻中，药叉的形象总是十分生动美丽。广义地讲，药叉也同样是属于天人之列。

加尔各答的印度博物馆收藏的一件马图拉雕刻药叉像，这是在佛塔的围栏处的雕刻，并排的三根石柱上各有一身药叉像，左侧的药叉右手提着鸟笼，左手

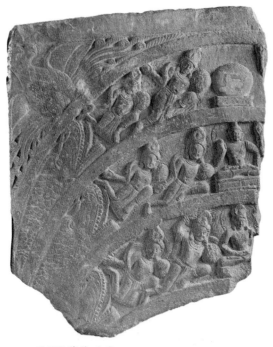

2-2 马图拉雕刻 飞天

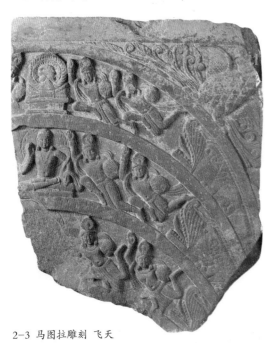

2-3 马图拉雕刻 飞天

扶着胯部，显出悠闲自得的样子（图2-4）。左臂上停留着一只鹦鹉，显然是她驯养的宠物。药叉几乎是全裸的，身体自然地形成S形弯曲，表现出女性健康的肌体之美。中央的石柱上雕刻的药叉也是身体呈S形，她左手抚弄着项饰璎珞，右手抓着从腰部垂下的飘带，面露羞涩之态，表现出少女般忸怩的神情。右侧石柱上的药叉女与左侧的相对，在右肩上有一只鹦鹉，左手提着一串葡萄。在药叉的上部又各雕刻有两人，左侧的石柱上是一名少女正在对镜梳妆，旁边是侍女为她捧着梳妆盒。中央和右侧石柱上部各雕刻着一男一女，男的端着酒杯向女的劝酒。这一组药叉像完美地表现出印度式的女性之美。

2-5 马图拉药叉女

2-4 马图拉雕刻 药叉女

在新德里博物馆的一件马图拉雕刻药叉女像，药叉站在一棵树前，也是身体呈三曲式，左手持剑竖起，右手扬起在头顶，仿佛指着剑尖，作出勇武的姿势，而丰满的乳房和光洁的肌肤，则体现着女性的魅力（图2-5）。持剑守护表明药叉作为守护神的职能，而雕刻中的药叉往往成为印度艺术中女性美的一个代表。

马图拉雕刻中的药叉女，给人以纯朴天然之感，没有丝毫矫饰之感。实际上这些药叉女的形象也不是完全写实的，她们是一种理想化的美的形象。夸张地表现丰满的乳房以及较宽大的臀部，是马图拉药叉女的特色。对这样的女性美的欣赏，成

为印度雕刻的一大特色。在后来的印度美术中一直保持下去。古希腊雕刻中，女性美最初强调的是体格强健的一方面，因此，有的女人像甚至会让人觉得像男性。而印度艺术从一开始就十分强调女人体中的作为女性的特征，也就是女性美。乐观而爽朗的笑颜；自然而舒适的动态；浑圆而饱满的乳房；S形弯曲的腰身；健壮的腿部……这是一种健康、质朴而奔放之美，药叉们全裸的身体，没有掩饰；没有丝毫邪念、挑逗或做作。马图拉雕刻把女性的美表现发挥到了极致。还有什么女人体雕刻能比得上这种印度式的女性之美呢？

二、巴尔胡特雕刻中的天人

2-6 巴尔胡特雕刻圣树供养

巴尔胡特（Bharhut）佛塔原址在今印度中央邦萨特纳（Satna）县以南约15公里的巴尔胡特村。1873年英国考古学家康宁汉（Alexander Cunningham）发现了这个佛塔遗址，佛塔约建于公元前150－前100年的巽伽王朝。塔的覆钵早已崩坏，只剩下断墙残垣，第二年，康宁汉率考察队进行发掘，挖出了塔门及围栏的雕刻。1875年以后，残存的围栏等雕刻被移至加尔各答印度博物馆复原保存。就像山奇大塔一样，巴尔胡特的大塔也应有四个门，然而，这里恢复的只有一个塔门及围栏。围栏上满是浮雕的佛经故事、装饰图案、药叉等形象。

　　这一时期的雕刻中还没有出现佛陀的形象，凡是表现佛传或故事中的佛陀，都以佛塔、菩提树或者佛座来象征佛，在表现人们供养或礼拜佛塔的场景中，往往在佛塔或菩提树上部雕刻出飞天的形象。两身飞天也都是在树两边相对雕刻出的，如在表现佛传故事的方形画面中，有众多的人物围绕着圣树，人物在画面中排列开来，下面的人物都背朝观众，上部的人物面向观众，表现手法较古朴。上部在菩提树两边各有一身飞天，他们的身体横向，动态较僵硬，好像是从天上掉下来的一样（图2-6）。在

下面一个方形画面中，表现
的是"三道宝阶降下"的故
事，画面中央是三道像楼梯
一样的台阶，左侧菩提树上
部一身飞天向上飞起，一手
托花，一手扬起，作散花状。
右侧的飞天则是从天而降。
两身飞天的飘带在身后扬
起，表现出飞动之感。飞天
的身体都只露出了前半部，
没有全部表现出来，似乎想
表现一定的空间感，给观者
留一点想象。这一点也成为
巴尔胡特飞天的一个特点。

在另一幅表现供养佛塔
的场景中，庄严的佛塔上
部，有两个飞天相对，右侧
的一身飞天长着翅膀，双手
持花环，左侧的一身飞天没
有翅膀，一手托花，一手上
扬，似乎是在散花（图2-7）。
有翼的飞天形象，在佛教诸
天中，可以看做是紧那罗。
飞天的脚也都被两旁的树遮
住，没有全部表现出来。

巴尔胡特的雕刻是现存
佛教艺术中较为古朴的，人
物形象较刻板，飞天只是作
一种象征性的表现，人物与
周围环境的比例不协调，显
得很突兀。不论从衣着和形
象上看，都与周围的其他天
人没有区别。在佛塔围栏的

2-7 巴尔胡特雕刻 佛塔供养

石柱上，也刻出了很多男女药叉的形象，而大多身体较僵直，还没有出现像马图拉雕刻那样妖冶的药叉女形象。

三、阿玛拉瓦提雕刻中的天人

阿玛拉瓦提（Amaravati）是古代南印度的佛教中心。阿玛拉瓦提雕刻艺术是与马图拉、犍陀罗鼎足而立的印度艺术流派。阿玛拉瓦提位于印度克里希纳河下游南岸，今安得拉邦贡土尔（Guntur）县城附近，早在孔雀王朝时代，这里的佛教就相当发达，在2至3世纪，这里属于印度安达罗朝时代，大乘佛教的大师龙树曾在这里创立了中观学派，在阿玛拉瓦提以及附近的纳加尔朱纳康达（Nagarjunakonda）都发现了大型佛塔遗迹。特别是阿玛拉瓦提大塔的围栏装饰，被认为是在龙树的

2-8 阿玛拉瓦提
雕刻 天人

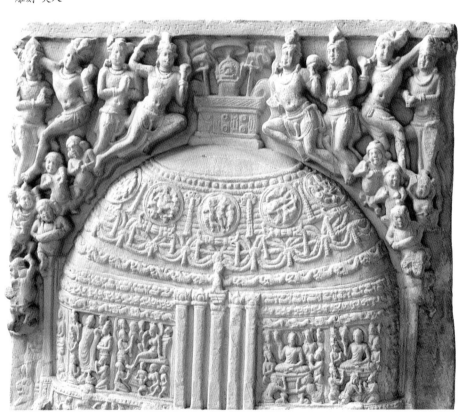

指导下建立的。阿玛拉瓦提雕刻也成为了最具有印度本土风格的艺术。

　　阿玛拉瓦提大塔始建于公元前2世纪，在公元2世纪时，曾大规模扩建和增修。大塔的直径约50米，上面是半球形的覆钵，高达30米，在基坛的东西南北四门各自延伸出一个长方形的露台，每座方形的露台上耸立着五根并排的石柱，作为入口。这是南印度佛塔不同于其他地方佛塔之处。

　　阿玛拉瓦提大塔在1797年以前一直保存完好。但其后就被人不断拆毁，1816年彻底坍塌。经考古学家的抢救，才使部分雕刻幸免于难。1845年至20世纪初，在大塔的原址上发掘出了500余件浮雕，大部分收藏于印度的马德拉斯政府博物馆和英国的大英博物馆。1951年在当地建立了阿玛拉瓦提考古博物馆，收藏着二次大战以后发掘的雕刻。

　　阿玛拉瓦提大塔的浮雕大部分内容是有关礼拜佛塔、菩提树、法轮等内容，还有很多佛传故事，后来也出现了佛像。在礼拜佛塔或是菩提树等场面中，常常会雕刻出天人的形象。通常在佛塔两边，世俗的礼拜者上面，天人双手分别托着花或者别的供奉物，一条腿弯曲向前，一条腿在后大幅度摆动，好像在天空飞来的样子。飞天的身体轻盈动感强烈。一些较大型的浮雕塔上部两侧，往往会雕出成群的飞天形象，分别朝着佛塔的方向飞天，大部分天人持花或

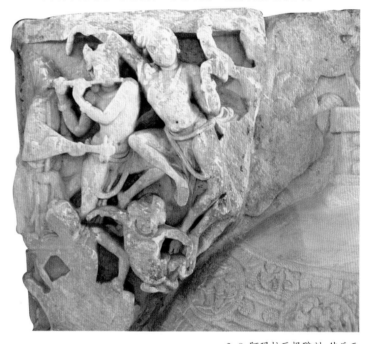

2-9 阿玛拉瓦提雕刻 伎乐天

者双手合十，也有的男女成组，作亲昵状（图2-8）。在一座佛塔浮雕中，一群飞天中还有两个天人分别演奏着横笛和琵琶。显然是以音乐来供养佛的（图2-9）。

　　有的学者研究认为佛塔的崇拜，表现着佛教的涅槃思想。因为佛塔是存放佛骨舍利的地方，佛塔便象征着佛的涅槃。而佛的涅槃在印度人看来并不是像世俗人那样的死亡，而是达到一种永生的境界，因而，在印度，特别是南印度很少看到像中亚和中国等地以释迦横卧的形象表现涅槃的场面——那样太像死亡的形象了。这里最多的是以佛塔来表现佛的涅槃。而在佛涅槃时，人们散花、歌舞、祝福，绝不像世俗人们因为人死而悲伤——因为佛之涅槃本来就是一件值得高兴之事。所以，在佛塔两旁以音乐歌舞来祝福佛的涅槃，正是表明了佛教本来的思想。

在一些故事场面中，虽然人物众多，而飞天的形象依然穿插其间，使画面丰富而活跃，如表现悉达太子逾城出家的场面中，太子骑马前行，四个小天人托着马足，而雕刻中的马好像是在地上行走，小天人差不多是蹲在地上。太子前有一人引导，后有一人为他打着华盖。前后众多天人相簇拥。天人的动作富于舞蹈的韵律。

四、山奇大塔的天人

在古印度阿育王时代（约公元前273–前232年），佛教大兴，据说阿育王为了弘扬佛法，曾造八万四千塔，而其中的一些砖塔就建造在山奇（Sanchi）——这个中印度的小村里。

山奇位于印度中央邦的波帕尔市附近。山奇的塔主要有三座，1号塔是最大的一座塔，大约建于公元前2世纪（图2–10），塔身的直径达36.6米，中央塔顶高16.5米，地面栏高度为3.2米，四座塔门的高度为10.7米。塔门横梁宽6米。塔顶部相轮最大的直径为1.7米。在1号塔东北角的一座小塔是三号塔，塔身直径为15米，塔身总高为10.8米，只有一座塔门。二号塔离得较远，在大塔西边约320米，是三座塔中建造

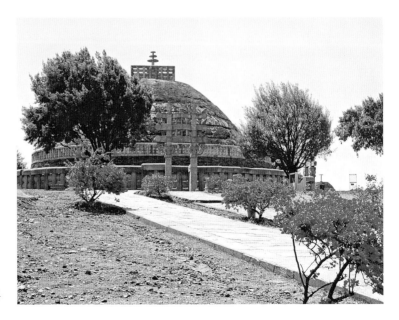

2–10 山奇大塔

时代最早的一座，据说建于公元前 2 世纪左右，塔身的造型也较简朴，只有一个小型圆冢，和环绕一周的围栏。现存塔身直径为 14.3 米，高为 8.8 米。

三座佛塔中都曾发现舍利和其他遗物。特别是 3 号塔的舍利，据说是佛弟子舍利弗和目犍连的舍利，推测是阿育王时代把这些舍利分往各处，山奇便有了这重要的佛塔。经考古学家的研究，这三座塔分别象征着佛、法、僧"三宝"，所以第 3 塔存放着舍利弗和目犍连的舍利就很好理解了。

山奇大塔的雕刻，主要表现在四座塔门上，塔门是在两边的石柱上面有三道横梁，类似中国的牌坊。而不论是两侧的石柱还是横梁上都布满了密密麻麻的雕刻。雕刻的主要内容是关于佛传故事或礼佛的场面，雕刻中华丽的楼台及雄伟的列柱，显示出古代印度发达的建筑艺术。各式各样的人物似乎在展示着古代印度社会的各阶层。与人群雕刻在一起的还有大象、牛、马、鹿等动物以及芒果、菩提、香蕉、莲花等植物，体现着印度这个民族自古以来与自然和谐相处、生息与共的性格。

与巴尔胡特的雕刻一样，山奇大塔的很多礼拜佛塔与圣树的场面中，也都雕刻出飞天的形象。如在东门北侧门柱上雕刻的礼佛画面，中央是一座建筑，其内佛坛上置法轮，建筑的上部长出枝繁叶茂的菩提树，两侧还有茂密的芒果树。房屋中的法轮，房屋后面的菩提树都象征着佛。两旁的人物就是礼佛的人物。在菩提树的两旁，各有一身飞天，他们一手持花环，一手托花，向着菩提树飞来。飞天身上有翼，上半身为人身，下半身为鸟身，就是后来的佛教壁画中常见的迦陵频伽（图 2-11）。这样的天人在有的画面中往往会出现四身或六身。在礼

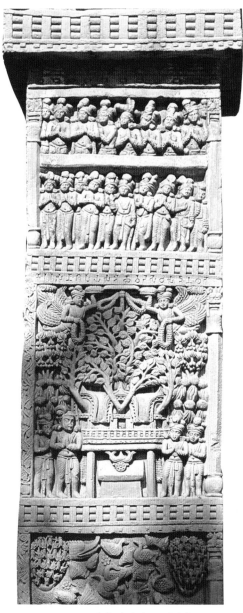

2-11 山奇大塔雕刻 圣树供养

2-13 山奇大塔东门上的药叉女

2-12 山奇雕刻 佛像

佛场面中的飞天，大多跟巴尔胡特的飞天一样，体现出古朴的
特点。但山奇大塔上的飞天往往表现较完整，有时飞天下半身
的鸟翼延伸到画面格子外，仍较完整地表现出来，这是与巴尔
胡特不同之处。

在四个塔门的入口处，还保存着佛说法图的雕刻，这是5
世纪以后重修的，佛结跏趺坐，两侧有菩萨侍立，在上部佛的
头光两侧各有一身飞天（图2-12）。这样的形式是贵霜朝早期
马图拉雕刻中较流行的形式。只是在这里飞天的身体较为灵
活，飘带也表现出轻盈飘举的效果。

在山奇大塔的四个门上，还有一些手攀树枝，风姿绰约，
体态婀娜的药叉女，十分引人注目。特别是东门的药叉女，手
攀芒果树，身体呈S形弯曲，有一种腾空欲飞之感（图2-13）。
这一身药叉女几乎成了山奇艺术的象征，在北门的两侧也各有
一身药叉形象，这里的药叉则是斜靠在弯曲的树枝上，显出悠

闲的神情，因为"树枝"是悬挂在高高的门梁上的，远远看来，会使人感到像是在荡秋千，而更增添了药叉的魅力。

五、阿旃陀等石窟的天人

阿旃陀（Ajanta）石窟可以说是印度古代佛教艺术的集中体现，较全面地反映了印度佛教艺术在石窟建筑、雕刻和绘画方面的成就。

阿旃陀石窟位于印度Maharashtra邦的奥兰伽巴德（Aurangabad）市，瓦戈拉河在这里形成一个马蹄形的弯曲，石窟开凿在瓦戈拉河畔的峭壁上（图2-14）。阿旃陀石窟现存共有29个洞窟，按由东到西的顺序编号。石窟开凿的时代大体分为前后两期，前期为小乘时期，时代大约在公元前2世纪到公元2世纪之间；后期称为大乘时期，相当于后笈多时代，

2-14 阿旃陀石窟

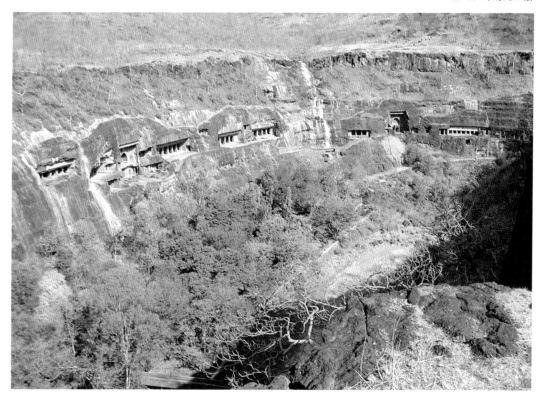

大致开凿于450–650年间。石窟主要有两种形制，一是毗诃罗窟（Vihara），也就是僧房窟，主室有一个很大的大厅，在大厅的正面和两侧面各开出一些小室，僧人们在这些小室中坐禅修行和起居生活。中厅是举行佛事活动的场所。较早的如第12窟，窟室非常简陋，雕饰较少，完全是一种修行的环境。时代较晚的第1窟、第2窟、第16窟等则在四壁有很多壁画，窟内窟外乃至列柱都有丰富的雕刻装饰。另一种是支提窟（Caitya），也称塔庙窟、塔堂窟，是用于礼拜的，通常平面为马蹄形，窟室的后部呈半圆形，中央设佛塔，礼拜者绕塔巡礼。第10窟是较早的支提窟，窟内中央后部为佛塔，塔是一个简素的覆钵塔，列柱也仅仅是一些八边形柱子，装饰雕刻较少。而在第19窟、第26窟中，在佛塔前面雕刻出了佛及菩萨的

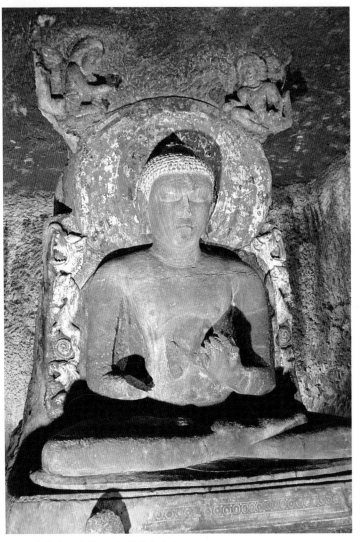

2-15 阿旃陀石窟第11窟 佛像与飞天

形象，列柱以及门楣都有华丽无比的雕刻。这些都反映了从原始佛教重视修行，崇尚朴素而发展到佛教全面兴盛时重视礼拜，注重形象的雕刻彩绘，从而把佛教石窟建成了佛国宫殿的历程。

在庄重的佛说法场面中，佛两侧的上方往往有两身散花供养的飞天对称地雕刻出来，这一形式无疑是马图拉佛像模式的延续，在阿旃陀第4窟、第11窟龛内的主尊像两侧上部，就可以看到对称的飞天，第4窟的飞天身体弯曲，像小孩一样可爱的，手持花环，向佛飞来。第11窟的飞天则是一条腿向前跨，一条腿向后高高地扬起，动作幅度显得很大（图2-15）。同样风格的飞天在第20窟、21窟都可以看到。

第26窟是晚期支提窟的代表（图2-16），窟门外保存着华美的门框及圆拱形的明窗雕刻，窟内中央的佛塔也雕饰精美，塔基较高而覆钵形变得有些近乎圆球形，显得苗条而精致，正面龛内雕刻一尊佛像，佛像两侧则是沿圆形的塔身环绕着两层佛像雕刻。佛像之间又雕出列柱形。窟的列柱也是精雕细刻，主体为多棱形，中央呈圆形，上部柱头则如覆莲一般呈鼓形，承接着上部的佛像雕刻，在佛像的两侧还有飞天及药叉等形象。而在列柱承托着的上部周壁也布满了各种佛像（类似说法图）的雕刻。窟顶呈穹隆顶形。本

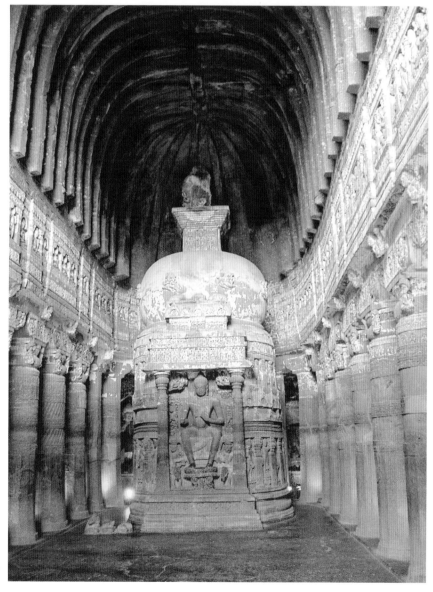

2-16 阿旃陀第26窟

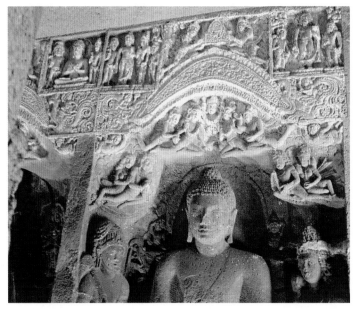

2-17 阿旃陀第26窟 飞天

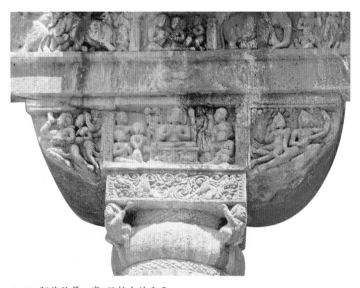

2-18 阿旃陀第1窟 门柱上的飞天

窟最吸引人的地方还在于右壁雕刻出佛的诞生与降魔、说法、涅槃的场面。特别是涅槃相，据说是在印度较少见的涅槃形象，也是印度现存最大的涅槃相。安详地右胁而卧的释迦牟尼佛像长达7.27米，他的下部是愁容满面的弟子们，上部则有众多的天人飞来。这样的场面几乎已具备了中国所谓涅槃经变的要素。

第26窟的飞天雕刻较多，在中央佛塔正面的佛像两侧上部各有一对飞天悠然地飞动，在佛塔上部覆钵的部分还有两组这样的飞天相对表现出来。不仅正面的主尊如此，在洞窟左壁的几组说法相中，也是在佛像的上部相对地雕刻出两身一组的飞天。两身飞天都是一男一女相组合的（图2-17）。在每一根列柱的上部也雕刻出两身一组的飞天形象，不仅第26窟，在阿旃陀石窟第1窟、2窟等窟的门外列柱上，我们也可以看到这样两人成组的飞天形象，大多是裸体，或者有飘带在身上，特别突出女性的双乳及丰满的臀部（图2-18）。这种男女成组的飞天形象在印度艺术中成了十分普遍的形式。列柱上的

雕刻较多的是把飞天组合在一个装饰性的框内，而在第16窟主室靠近门的地方，在列柱上部的窟顶横梁上还有单独雕刻出的天人像，有的是男女成组的，有的是单独的形象，形体较大，仿佛是守护着柱子（图2-19）。

壁画中的飞天多集中在窟顶的图案中，如第2窟窟顶壁画，形成一个一个的方形单元，每个单元内中央是由花卉组成的圆形图案，在圆形图与外侧的方形之间的岔角中，往往画出飞天的形象，有单独一身的天人，也有男女成组的天人。通过印度式的晕染法，人物描绘得十分写实，特别是男女成组的形象，表现两人偎依在一起，好像一对恋人，大多看不出飞行的姿态，倒像是坐在地上的样子（图2-20）。

这种表现男女爱恋的形象，就是古印度艺术中所欣赏的所谓"艳情味"，在很多佛经故事的壁画中，常常渲染这种男女间的感情，如第17窟须达那太子本生故事壁画中，表现须达那与妻子在宫中生活的情景，须达那与妻子（几乎是裸体）偎依在一起的缠绵状况，这就是富有世俗性的"艳情味"。

在表现强烈的宗教庄严感的同时，又表现着最世俗

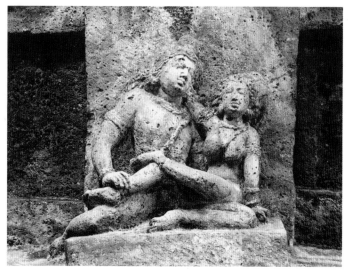

2-19 阿旃陀第16窟 飞天

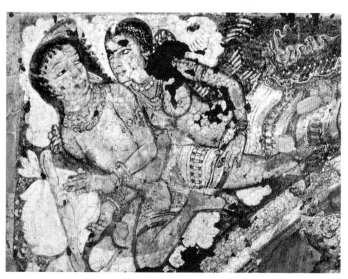

2-20 阿旃陀第2窟壁画 飞天

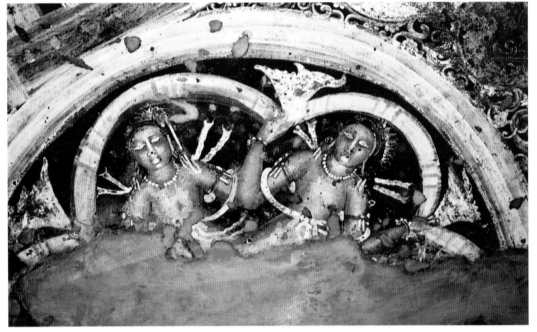

2-21 阿旃陀第17窟 天人

的艳情，这也是印度艺术中最令人难以理解的矛盾。实际上对于"艳情"的表现在印度雕刻中自古以来就很流行，是印度艺术的一大特色。在佛教及后来的印度教艺术中，这样的存在似乎是极其自然的事。所以我们看到的飞天形象也大多以成对成双地出现。而往往其中的女性形象多为裸体，有意表现出女性之美。即使是在上半身为人下半身为鸟的紧那罗中，也可以分出男女性别的不同。

在第17窟前廊顶部壁画中，还画出一组由天人组成的图案。六身天人每个人都双手持巾上举，长巾在头上部形成圆弧形，六个天人手连着手，长巾连起来就形成了六个花瓣，于是共同组成了个大花形。由于中央部分壁画残毁，不知道花瓣的中央是怎样连起来的，但这种由天人组成的图案无疑是极有创意的。天人裸露的肌肤富有立体感，表现出印度式晕染法的特征（图2-21）。

埃罗拉（Ellora）石窟开凿在离奥兰伽巴德（Aurangabad）市区29公里的山崖上，这里距阿旃陀石窟有100公里左右。石窟是由南到北进行编号的，包括三个区域，第1-12窟为佛教石窟，开凿时间最早（6-8世纪）；第13-29窟为印度教石窟，开凿于7-9世纪；第30-34窟为耆那教石窟，开凿

于 8–10 世纪。

埃罗拉的佛教石窟区位于石窟群南部，由中心的凯拉萨神庙往南大约 1 公里间，山崖上零零星星可见一座座石窟，进入这些石窟，就会发现其规模之大，绝不亚于阿旃陀石窟。佛教石窟中有不少是僧房窟，其中第 5 窟规模更大，可能就是古代的讲堂，是一个纵长方形的石窟，纵深达三四十米，正壁开一佛龛，内有一佛二菩萨，龛外两侧又各有一铺菩萨像。主室除了两侧有列柱两列，中央还有纵向的平台两条。在两侧壁又在中部凹进呈坛形。沿两侧壁开有很多小禅室。这样宽敞而巨大的石窟，当年曾有多少僧人在这里学习和修行呢。

第 11 窟和 12 窟都是像三层楼一样的大型建筑。每一层横向都有八个粗大的列柱，通常第一层较浅，第二层和第三层向内延伸，列柱往往多达 4–6 列。第 12 窟号称是印度最大的僧房窟。在第三层上雕刻宏伟，正面龛内中央一坐佛，两侧各有菩萨 5 身，雕像都高达 2 米以上。龛外两侧也雕刻了佛、菩萨形象。在中央佛龛南北两侧还各有一组规模很大的七佛坐像，气势雄伟。而且在每身佛像的上部两侧都雕刻有飞天，或持花环，或奏乐器。七佛之间两侧壁也各有四个佛龛，龛内是大型佛像雕刻（图 2–22）。

2–22 埃罗拉第 12 窟 七佛

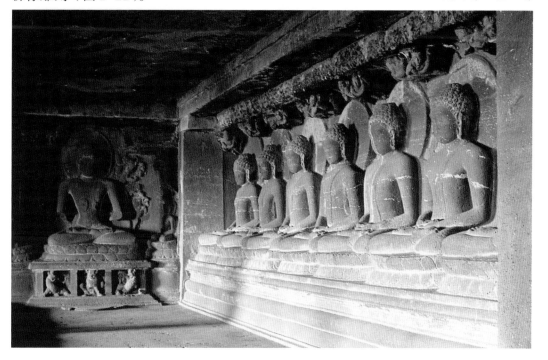

2-23 埃罗拉第10窟 飞天

埃罗拉佛教石窟中，在佛像的两旁出现了完全女性的菩萨形象，大都是裸体形象，身上配饰璎珞或别的装饰物，突出丰乳、细腰、大臀，表现印度风格的女性美。而飞天的形象大多是男女成组的，表现出欢乐腾飞的样子。在第8窟、第10窟、第11窟、第12窟中都可以看到成双成对的飞天在佛的两侧作供养的状况。特别是第10窟为支提窟，总的风格与阿旃陀石窟第26窟十分接近，但在洞窟中央的佛塔前面又设一个大佛龛，龛内有倚坐佛像，佛龛边缘上部中央为菩提树，两侧各有2组飞天形象。每一组都是男女成组的双飞天，他们或手持飘带，或托花作散花的动作。在本窟窟外上层明窗的两旁，则有两组飞天对称地向着中央飞来。各组有三身飞天（二女一男），其女性飞天上部有飘带形成的弧形，可看出敦煌壁画中较为流行的飘带形式（图2-23）。窟外上层平台的围栏中也同样有一组组男女成组的天人。这里我们可以看出印度佛教艺术

中的天人，表现得既有传说的神话的特征，又充满了世俗的人间气息，表现了作为人的欢乐的气氛。而作为飞天的表现，往往为了表现人物的真实感而不得不忽视了其飞动的特点，所以这些天人通常都显得十分真实可爱，一条腿向前，一条腿向后扬起的动作似乎成了表现飞动的一个常用格式，却像腾跃在天空的样子，大多没有飞动之感。

从奥兰伽巴德市向东北十数公里，还有一处规模不大石窟，叫奥兰伽巴德石窟。这里编号的只有9个洞窟，内容、风格与时间都和埃罗拉石窟的佛教石窟区大体一致，时间可能还要稍晚一点。

第2、5、6、7窟都是中心柱窟型，一般都在中心方柱的正面开龛，窟顶是平顶的。第7窟是一个保存十分完整的洞窟，它的前室入口处有四个庄重古朴的四方形列柱，前室正壁中央和左右有门通到后室，在中央门两侧各有一铺菩萨雕刻，右侧一铺可以看出是多罗菩萨救八难的场面。前室的左右两侧壁分别开有大龛，龛檐也有四方形列柱。主室中央是一个平面为方形的中心塔柱。中心柱的正面开龛，内有佛、菩萨等雕刻。龛门外两侧也各有一组菩萨像。这些雕刻中菩萨的形象已呈女性之姿，并且强烈夸张地表现丰乳、细腰以及呈"S"形弯曲的动感。在中心柱佛龛的一侧，可以看到一组乐舞的雕刻，中央一身舞伎在翩翩起舞，两侧各有三人在演奏着不同的乐器。这场面令人想起敦煌壁画经变画中乐舞的盛况。在第9窟的雕刻菩萨形象也是呈现女性特征，强烈地突出女性的那种官能性的特征，似乎是这一时期流行的做法。在中央佛龛入口两侧各有一身大菩萨像，在菩萨像的两侧则相对雕刻出双飞天的形象，都是男女一组，男性飞天持花在前，女性飞天斜倚在男飞天胸前，神态娇柔（图2-24）。东侧入口侧壁的菩萨像均为女性，菩

2-24 奥兰伽巴德第9窟菩萨和飞天

萨下部残毁，上部两侧各有一组双飞天，同样是男女成组，这些飞天大体是裸体，充分表现着女性身体之美。而与之相对的另一身菩萨像两侧上部则各雕刻出一身飞天，为男性儿童，身体较胖，两手持飘带，憨态可掬。

六、印度教的天人

在古代印度，佛教虽然曾辉煌一时，但从印度数千年的文明来看，佛教并不占主要地位，婆罗门教和后来的印度教才是印度文化的主流。在印度教繁荣的时代，对飞天的表现也达到了一个高峰，出现了很多艺术精湛的飞天作品。除了佛教艺术外，印度教、耆那教的寺院或石窟中，飞天也是表现较多的内容，特别是在 5 世纪以后，印度教艺术也达到全盛时期，出现了许多规模宏大的石窟和寺院，体现出印度艺术的创造力。

埃罗拉石窟的中心区就是称作凯拉萨神庙（Kailasa Temple）的第 16 号窟（图 2-25），这是一个从高处的岩壁上凿出的一座规

2-25 凯拉萨神庙

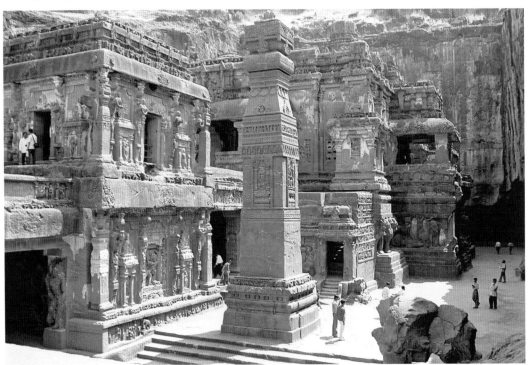

模巨大的寺院，前后经过了一百多年的开凿历史。据说最早是拉什特拉库塔国王克里希纳一世（Krishna I，约756-775年在位）为纪念战争的胜利而建的一座印度教的湿婆神庙，第一期工程用了近五十年时间，此后，第二期工程用了七十多年时间最终完成。

凯拉萨是喜马拉雅山脉中的一座神山，传说是湿婆隐居的地方。凯拉萨神庙就是祀奉湿婆的神庙。所以在神庙完成后，在两侧的山崖上曾涂满了白色石膏，以渲染雪山的气氛。这是一座雄伟奇妙的建筑，它不是那种我们通常所想象的洞窟，而是把一座山凿成了一座庙宇，没有加任何别的建筑材料。当年工匠们是从山顶凿起，按设计一点一点往下雕凿，最后雕出了一座神庙，连同其中大大小小的神像及故事雕刻。

神庙坐东朝西，进入正门是难提殿和主殿，其间又有天桥相接。大门入口两侧有巨大石象相对而立，现在一头已经残毁。难提殿并不大，有8平方米大小，共分两层。难提殿之后便是气势恢弘的主殿，长50米、宽33米、高30米。

主殿内外布满了各种各样的雕刻，特别是殿外壁雕刻的规模很大的"罗摩衍那"和"摩诃婆罗多"故事雕刻，呈多层横向带状布局，据说连缀起来可达数百米。还有一些大型雕刻，表现这些神话故事的某一个情节，如大殿南侧表现"罗婆那摇撼凯拉萨山"，场面惊心动魄。《罗摩衍那》中说，楞伽岛的魔王罗婆那因诱拐罗摩的妻子而受到惩罚，被囚禁在凯拉萨山下阴湿的洞穴，罗婆那挥动二十臂猛烈地摇撼凯拉萨山，试图反抗。在山顶的湿婆用足尖一压，就使凯拉萨山恢复了平静，而把罗婆那牢牢地压在下面。这一组雕刻分上下两个部分，上部是湿婆和他的爱妃帕尔瓦蒂（Parvati）在凯拉萨山上，周围还有众多

2-26 凯拉萨神庙下部

的天人。下面则是挥动着十数只手臂，长着十个面的罗婆那。上部的安定与下部的骚动形成强烈的对比；在安详镇定的湿婆旁边则是惊恐地紧紧依偎在湿婆身旁的帕尔瓦蒂和周围惶惶不安的侍女们。画面极富有戏剧性。

主殿内有16根方形楹柱，分成四组，匀称地排列在中央大正方形的四角上，从而形成穿过中心的十字通道。中殿的两侧和后面还有5个小殿。殿中神龛处处，雕像林立。在大殿顶部和一些墙壁上还可看到一壁画的痕迹。说明当初是绘满壁画的。即使是雕刻也是曾经上过彩的。

在第二期工程的开凿中，神庙继续往下挖，形成了下部有无数头大象驮着神庙的景观（图2-26）。并在神庙两侧向内挖掘出深深的回廊，廊中有更为大型的印度教神像湿

婆、毗湿奴等雕刻。这样形成了仿佛与中央主殿相对应的"配殿"。环绕这回廊一周，有不少规模宏大的雕刻。如"舞蹈的湿婆"，表现出湿婆充满力量的舞蹈动态，具有豪放强烈的风格，体现出与阿旃陀石窟艺术不同的情调（图2-27）。还有"三河女神"，表现古印度的耶木纳河、恒河和萨拉斯瓦提三条河流的女神像，三位女神都是丰乳细腰，恒河女神温婉而典雅，耶木纳河和萨拉斯瓦提河女神身体都呈三曲式，绰约多姿，表现出印度古典女性之美。此外，飞天的表现也颇有特色，在主殿的外侧墙壁上浮雕出不少飞天的形象。大多为男女成组的双飞天，他们或双手向上合十，或两手上举，或相互依偎。也有不少单独的飞天，虽然大多没有脱离一腿前伸，一腿向后扬的格式，但往往夸张地把腿表现得很长，显出身体轻盈，飞动感较强，表现出一种强烈腾跃、飞升的趋向（图2-28）。

如果你从上部的山崖来观察神庙的顶端，一定会惊叹这鬼斧神工之力。这与其说是一座建筑，不如说是一座巨大的雕刻。因为全部是在岩石上雕凿而成的。如此严谨的设计、精细的雕凿，以及精美的效果，在世界上可说是独一无二的。

在埃罗拉石窟第29窟也有一幅湿婆与帕尔瓦蒂在凯拉萨山上的雕刻，这里不像第16窟那样把

2-27 埃罗拉第16窟 舞蹈的湿婆

2-28 埃罗拉第16窟 飞天

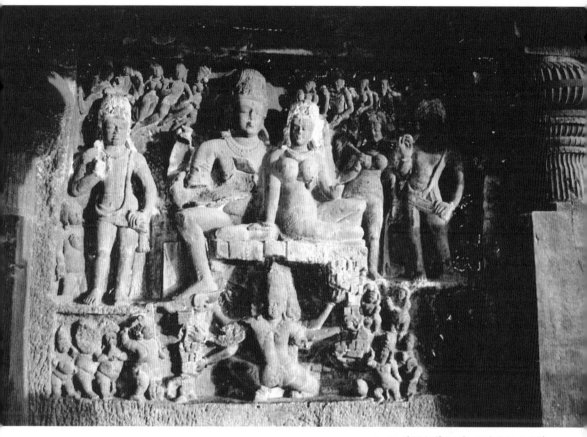

2-29 埃罗拉第29窟 湿婆与帕尔瓦蒂

画面分为上下两部分，而是只用一个画面，对罗婆那的表现差不多是象征性的，画面的重点则是在渲染湿婆与他的妻子帕尔瓦蒂安详而亲密地坐在凯拉萨山上。裸体的帕尔瓦蒂紧靠在湿婆身边，湿婆的一只手搂抱着她的腰，画面上部还有一些飞天，都是男女成组，完全像一幅表现情爱的画面（图2-29）。

不论是毗湿奴、湿婆还是梵天的形象，都常常伴随着战斗、幻化、舞蹈等情节，所以印度教的艺术不像佛教艺术那样以静谧、安详和稳定为主，而是充满了动感，令人情绪震动。在埃罗拉石窟的雕刻中，这样的例子不胜枚举，而印度国立博物馆藏的铜雕舞王湿婆，也是这方面的一个典型代表，这是制作于12世纪的湿婆像，湿婆足踏恶魔，在一个火轮中舞蹈，这火轮便是毁灭宇宙之火。湿婆面相有三只眼，有四臂：伸开的两臂，一手持火焰，一手扣击着小鼓，象征着宇宙开辟

2-30 舞蹈的湿婆

的震动。另外两臂做着富有舞蹈性的手印（图2-30）。这个湿婆像以其独特的构思，精巧的工艺成为印度古代艺术的经典名作。

而印度教雕刻中的飞天同样地富有舞动的旋律，德里国立博物馆所藏的一件6世纪的双飞天浮雕，前一身为男性，后一身为女性。男性的飞天身躯强壮，正快速向前飞去，女性飞天身体娇小，双手握着飘带紧随其后，飘带在身后划成一个圆弧形，然后向后飘去，下身的薄薄的长裙紧覆身体。二飞天身体自然弯曲，飘带在身后形成一道道美丽的曲线（图2-31）。

另外有两件飞天浮雕，可能是一组的，一件为向右飞行之态，前面的男性的飞天一手上举，好像持火轮，另一只手残损，一腿屈于前，一腿向后蹬，显得充满力量，他回头向后，看着后面的

2-31 印度教的天人

飞天，后面的女性飞天一只胳膊靠在
他的肩上，另一只手在腹前，双目与他
相顾盼，柔和的飘带也在她的身后形成
一个圆形，两身飞天一柔一刚，对比强
烈，两人相互依偎、相互顾盼，使画面
具有活力（图2-32）。另一件飞天浮雕
与前一件相对向左飞行，男性的飞天
一手托钵在胸前，一手在女性飞天身
后，女性飞天一手扬起，一手扶在支起
的膝盖上，飘带在身后形成一个圆弧
形，两身飞天的身体弯曲的形式富有
舞蹈般的韵律。

　　印度古代对音乐舞蹈的热情，也
在宗教艺术中表现得淋漓尽致。在奥
里萨的布里附近，有一座印度教神
庙，就是著名的科纳拉克太阳神庙，
约1240年建造，全殿设计成一座大
车，在基坛南北两侧雕出24个巨大的
车轮，在前殿正面有七匹巨大的战
马，仿佛在拉着太阳神车浩浩荡荡地
奔向前方。太阳神庙的主殿供奉的是
太阳神苏利耶像，而在主殿的外部雕
刻装饰中，雕出了各种各样的男女欢
爱场面和音乐舞蹈场面。在主殿前，还
有一座较小的殿堂，因为雕刻着无数
的音乐舞蹈场面，而被称为舞殿。在这
里可以看到古代印度各种各样不同的
舞蹈形象以及演奏的各式各样的乐
器，真可谓是一个乐舞大世界。而雕
刻艺术也正是在表现这些乐舞场面
中，体现出极大的创造力（图2-33）。
身体不同程度的弯曲、扭动，无不与
音乐的节奏与韵律相关，当你漫步在
太阳神庙前，观览着这无限丰富的舞
蹈场面，你会不由自主地感到音乐的
节奏，并且会不由自主地随着音乐的

2-32 印度教的天人

2-33 科纳拉克太阳神庙的舞者

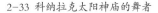

节奏而心动。

　　奥里萨附近的乌达耶吉里，这里有耆那教的石窟，耆那教本来是主张清苦修行的宗教，他们主张不要任何财富，甚至包括身上的衣服都是多余的，因此，有一部分耆那教徒是裸体主义者。但他们也有修行的场所——石窟，佛教和印度教的石窟那些精美的雕刻与彩绘装饰，同样也影响到了耆那教的石窟，因而尽管这里石窟中的陈设相当简陋，但在禅房的外墙、门柱等部分，依然有着不少雕刻，表现的是与耆那教主大雄相关的故事。而天人，同样飞翔在耆那教的天空中（图2-34）。这幅天人雕刻大约是公元1世纪的，看起来与佛教的飞天有所不同。

　　飞天这一形象，虽然在不同的宗教里，具有不同的身份内涵，但应该看到天人、阿卜莎罗、药叉等等形象在佛教、印度教产生之前就已根深蒂固地存在于印度文化传统之中，不论佛教怎样对他们进行阐释，都离不开这一强大而悠久的传统。正因为如此，不论是佛教、印度教还是耆那教中，飞天的形象都有着某种共性，而且，把这种共性扩展到了不同的宗教领域，使不同的宗教在表现这些天人时产生了很大的兼容性。如果单纯从形式上看，把佛教中的飞天放到印度教中，或者把印度教的飞天放在佛教中来看，并没有什么本质的区别。正如后来在中国，佛教艺术中的飞天与道教的仙人结合在一起，也到了一种难分彼此的状况。

2-34 乌达耶吉里石窟 耆那教飞天

第三章 中亚和龟兹艺术中的天人

第三章

中亚和龟兹艺术中的天人

一、犍陀罗雕刻中的天人

犍陀罗（Gandhara）是指古代印度北部地区，包括现在的巴基斯坦北部白沙瓦周边以及阿富汗一带。在佛教兴盛的时代，东到塔克西拉，北到斯瓦特，西到阿富汗的喀布尔河沿岸，都属于犍陀罗文化圈的范围。在公元前3世纪的阿育王时代，佛教就传入犍陀罗地区，而此后，犍陀罗地区相继受到希腊人、巴克特利亚人、贵霜人的侵入。到了贵霜时代，这里作为东西交通的要道，迎来了经济和文化的繁荣时代。佛教也在这个时代兴盛起来，建立了大量的佛塔、寺院等。犍陀罗的佛教艺术融合了古希腊罗马艺术、古伊朗艺术和古印度艺术，形成这一地区独特的文化现象。在佛教传入中国初期，犍陀罗艺术对中国早期佛教艺术产生过深远的影响。

但是，在犍陀罗地区现在已经很难看到保存完好的寺院或佛塔，现存的犍陀罗佛教雕刻大多是近代以来在很多寺院遗址中发掘出来的，较为集中的遗址主要在塔克西拉和斯瓦特等地，由于早期的考古工作主要是欧洲人做的，发掘的佛像大部分都带回了英、法等国，本地的收藏反而不多了。

犍陀罗雕刻受古希腊罗马艺术影响较深，而且佛像出现较早，约在公元1世纪就已产生。过去有学者认为最早的佛像就产生在犍陀罗，并认为佛像就是在希腊、罗马文明的影响下产生的，并反过来影响到印度本土的佛像艺术。但是这样的说法似乎有些无视印度本土产生佛像的可能性，近年来有不少学者对这一观点提出了质疑，并推断马图拉或者南印度早期佛像的时代也不比犍陀罗地区晚，而且看不出犍陀罗的影响。这一问题不是本书所要解决的问题，所以这里不再细谈。但犍陀罗

佛像出现得很早，对佛教艺术来说具有重要的意义。

　　犍陀罗艺术主要内容是佛像和佛传故事的雕刻。佛像除了单独的造像外，还有不少三尊像或者说法图形式的群像。在这些说法像中，如马图拉雕刻一样，在佛的两侧上部雕出两身相对的飞天，也是较流行的。犍陀罗雕刻中也有未表现佛像而以法轮象征佛像的雕刻，如大英博物馆藏的一件礼拜法轮的雕刻，中央的佛坛上有一个带齿的圆轮，两旁分别为帝释天和梵天在合掌礼拜，上面以宽大的树叶（可能是棕榈树叶）象征菩提树，在菩提树两旁各有一身飞天，一手持飘带，一手扬起，似作散花状。这样较简略而质朴的表现，反映了早期佛教艺术的特征（图3-1）。

3-1 犍陀罗雕刻
圣树与法轮

3-2 犍陀罗雕刻 说法图

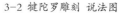

　　在拉合尔博物馆收藏的一件著名的犍陀罗雕刻说法图，中央为佛坐于莲台上，两侧有众多的世俗人物和天人。下部还表现出水池以及水中的鱼和莲花，有人物从莲花中出来，令人想起后来大乘佛教经变中的化生童子（图3-2）。在佛的上方，有两身童子飞天托着花篮，飞天身体差不多呈水平状，胖乎乎表现出孩童的天趣，背上还有翅膀。在这两个飞天上面还有四个小天人，他们都是从花中长出的，下半身在花里，中央的两个天人双手擎着华盖，两侧的小天人仰头看着华盖，双手合十。这些天人动作稚

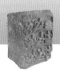

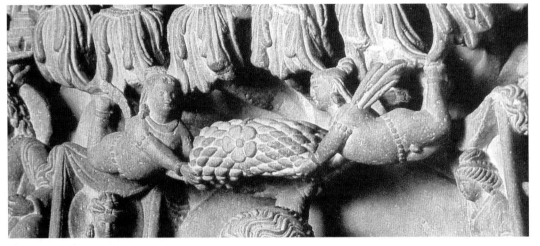

3-3 犍陀罗雕刻 天人

3-4 犍陀罗雕刻 焰肩佛

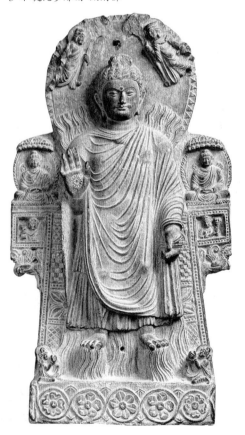

拙，神情可爱，制作细腻，表现出艺术家精湛的雕刻技艺。这里引人注意的是中央的两个小天人，身上长着翅膀，与西方艺术中的丘比特的形象十分相似，显然是受古希腊罗马艺术的影响（图3-3）。与此相关的，我们还可以看到，在中亚的哈达出土壁画中也有带翅膀的小天人托着花环的画面，与古希腊艺术中的小天使如出一辙，反映了犍陀罗地区多元文化的特征。

在迦毕试地区（阿富汗东南部地区）还出现了一种称做"焰肩佛"的形式，立佛像双肩上冒出火焰，双脚下在流水，这一形象也称为"双神变"，表现的是释迦成佛后，在舍卫城为了降服外道，显示神通，于是上身出火，下身出水，然后又上身出水，下身出火，反复交替。并幻化出无数的佛像来。迦毕试这一地区，位于阿富汗的兴都库什山南麓，在玄奘的《大唐西域记》中曾有记载，曾经是佛教繁荣的地区。这种焰肩佛也是迦毕试地区特有的佛像，因而也称为"迦毕试样式"。

焰肩佛往往在佛的头光两侧雕刻出帝释天和梵天的形象，他们通常手持伞盖向佛陀飞来（图3-4）。帝释天和梵天在这里跟普通的天人一样，在佛现神通时，持伞护卫，以显示

佛的伟大。而这种形式又与马图拉早期佛像雕刻中佛光两侧表现双飞天的形式有关。

由于犍陀罗雕刻大多为残片，飞天的形象极少。但在塔克西拉考古博物馆收藏的一件《帝释窟禅定》雕刻中，飞天表现得十分自然优美。这件2-3世纪制作的雕刻下半部分表现释迦佛在一个石窟中结跏趺坐，进入禅定的境界。窟外两侧分别为帝释天和梵天在合掌作礼。在石窟上部有一道栏杆，栏杆上部有四身飞天，外侧的两身飞天好像从天而降，双手向下散花；内侧的两身飞天作站立姿，也在向下面散花（图3-5）。四身飞天动作姿态各异，都表现出一种动态。这是犍陀罗雕刻中极为少见的飞天形象。

现存犍陀罗艺术中的飞天形象较少，但在为数不多的飞天形象中，可以看出古代希腊罗马艺术影响的特征，如带翅膀的小飞天形象，与古希腊雕刻中的小天使有着渊源关系。这一形象在中亚、中国西部地区的佛教艺术中也有发现。

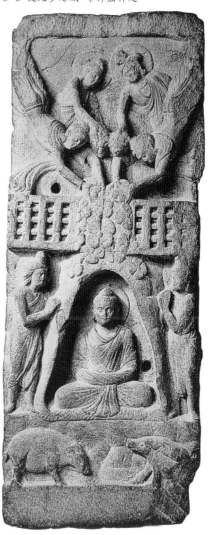

3-5 犍陀罗雕刻 帝释窟禅定

二、巴米扬石窟中的天人

巴米扬（Bamiyan）石窟，位于今阿富汗首都喀布尔以西一百多公里的巴米扬河畔，这里曾经是佛教繁荣的地方，在玄奘的《大唐西域记》中曾记载了这个地方为梵衍那国，曾有很多寺院，并记下了这里有两个大立佛。直到上个世纪末，巴米扬石窟还保存着高达55米的西大佛和高38米的东大佛。可惜在20世纪末也由于战争而毁坏了。除了两大佛像外，巴米扬石窟的中心区还有大大小小七百多个石窟，分布在东西长约1300米的崖壁上。中心区往南的弗拉底河两岸也有50多个石窟，其中有不少壁画。在东南的卡克拉克河谷还有100多个洞窟，由于年代久远，大部分石窟中塑像和壁画都已毁坏，只有少数幸存者。

巴米扬石窟是中亚保存得较为丰富的石窟遗迹，从19世纪上半叶，英国探险家开始调查巴米扬石窟，

后来，法国、俄国、意大利等国都曾作过考古调查。20世纪70年代以后，日本考古家开始对巴米扬进行全面调查，对所有洞窟进行了编号和实测，取得了较大的成果。巴米扬石窟的建造时代，特别是两大佛的时代，学术界还存在不少争议。但一般认为在3-5世纪之间。比犍陀罗早期艺术要晚一点，但比中国的云冈石窟要早。

巴米扬壁画最令人注目的就是东大佛窟顶巨大的壁画太阳神像。太阳神乘着一辆四匹马拉的战车，身着中亚古代民族服装，右手持长矛，左手按着腰间的剑柄，神采奕奕。在太阳神的两侧各有一身女神像，右侧的女神持枪，左侧的女神执盾，她们身上有翅膀，显然都是战神。太阳神的信仰，不论在东方或者西方都有悠久的历史，在印度把太阳神叫做苏利耶（Surya），早在公元前1世纪的巴尔胡特浮雕中就已出现了乘着战车的太阳神像。但据最近的研究表明，巴米扬的太阳神像更多地受到萨珊波斯的影响。

在西大佛龛顶，画出很多千佛，其中的飞天像也是令人兴味盎然的（图3-6），飞天均为三人一组的形式，中央为男性天人，两侧各有一天女，都在散花，如靠外侧的一组飞天中，右侧的天女正向着佛合掌供养，左侧的天女一边取花一边睁着大眼睛正在脉脉含情地望着中央的天人，而中央的男性天人也在回头取花，眼睛也看着左侧的飞天，正眉目传情。在庄严的佛像旁边，天人们都尽情地表现着欢爱的感情，这是印度艺术中很普遍的表现形式，在这里壁画的画面较大，表现得也更为明朗而生动。在西大佛龛上

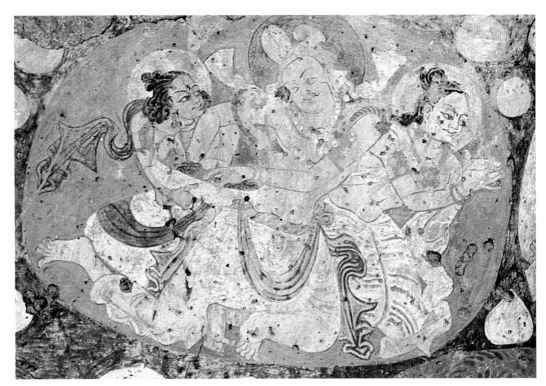

3-6 巴米扬石窟 西大佛窟顶飞天

部的侧壁，也画有伎乐天女的形象，两人成组，通常是一身裸体，一身着衣，分别弹奏着乐器，身体灵巧，动作富有舞蹈感（图3-7）。

西大佛的周围有一些小窟，其中保存着一些精美的壁画，特别是H窟中的飞天，分别在两个椭圆形中，各有两身飞天，都是男女成组的，右侧的飞天双手捧着盛满鲜花的盘子，左边的飞天左手握着飘带，右手作仿佛要向下面散花的样子。飞天的体形健壮，绘画以线描造型，具有平面性，与印度的凹凸法晕染的壁画有所不同。

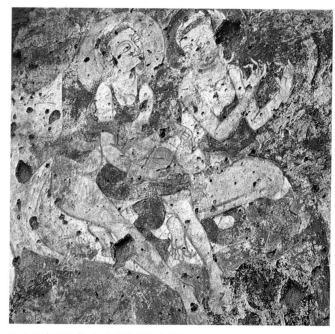

3-7 巴米扬石窟 西大佛窟顶伎乐天人

三、龟兹石窟中的天人

古代的龟兹，包括今新疆维吾尔自治区的库车、拜城一带，在2世纪以后，这里曾是西域的佛教中心，很多著名的高僧都产生于此，如对中国早期佛教影响深远的鸠摩罗什就出生于龟兹，从小就出家当了和尚，并受过严格的教育，9岁时随母亲到罽宾（今克什米尔一带），拜名僧盘头达多为师，渐渐露出他的才华，12岁回疏勒时，已较有名气，后来龟兹王亲自到疏勒迎接他到龟兹新寺讲经。那时西域诸王每听罗什讲经，都要长跪座侧，让罗什踩背而登座。鸠摩罗什的名声传到了中原，当时前秦王苻坚十分仰慕鸠摩罗什深通佛法，决定把他弄到长安，于是派大将军吕光伐龟兹。他对吕光说："我征战的目的并不是想要龟兹的领土，而是为了得到鸠摩罗什。"公元383年吕光击败龟兹，得到鸠摩罗什和2万多只骆驼等财物，全胜而归。可是当他回到凉州时，苻坚已在淝水之战中兵败被杀了。吕光便不再东进，于386年在凉州建立了后凉政权。鸠摩罗什不得不留在姑臧长达16年，他利用这一段时间学习汉语和钻研佛典。吕光并不信佛教，因此也不重视鸠摩罗什。前秦苻坚死后，姚苌建立了后秦，姚苌一心想请鸠摩罗什到关中来，由于后凉吕氏的阻挠未能成功。到姚苌之子姚兴继承王位后，于401年派兵打败了吕隆，鸠摩罗什才得以入关。姚兴待罗什以国师之礼，让他在长安的西

明阁及逍遥园讲经和译经。鸠摩罗什于409年逝世，在他的晚年除了讲授佛经外，还十分勤奋地翻译佛经，共译经74部、384卷，并有弟子达3000人，对于佛学在中国的发展作出了杰出的贡献。

龟兹因为佛教的兴盛，名僧辈出而闻名于当时。同时，由于龟兹在中西交通的丝绸之路的要道，从中国到西域，不论是政治的交流还是宗教、文化以及商业的来往都会经过龟兹，伴随着龟兹佛教的发展，龟兹地区也营建了大量石窟与寺院。现存的石窟就有克孜尔、克孜尔尕哈、森木塞姆、库木吐拉等多处石窟群。玄奘取经时曾经过的雀离大寺，就是今天的苏巴什遗址，也是龟兹地区现存较大规模的古代寺院遗址。

克孜尔石窟是龟兹石窟中规模最大的一处，位于今新疆库车县和拜城之间的木札提河北岸，南距库车县城67公里，西距拜城县60公里。现存已编号的洞窟236个，据北京大学考古系的研究，时代最早是3世纪后半叶，最晚为7世纪末，其中最盛期在4世纪末到5世纪。克孜尔石窟的形制包含了龟兹石窟的各种类型，如中心柱窟、大像窟、僧房窟等等。其中，中心柱窟是最为流行的形式，平面为纵长方形，前半部分留出空间，窟顶为纵券顶，正壁形龛造像，后半部分则是围绕着正面佛像的环形通道，使中央形成一个平面为方形的柱子，在通道的背后，往往在后壁设佛坛，塑涅槃佛像。现在塑像绝大多数都已经毁坏，只有壁画还保存下来。

在中心柱窟中，通常在券顶上画出菱格形的结构，每一个菱格中分别画出不同的佛教故事，包括佛本生故事、因缘故事、佛传故事等等。在两侧壁画一些场面较大的说法图等内容，在两侧壁与券顶相接处，通常画出栏墙的形式，或者以带状图案分隔，有的洞窟则画出天宫伎乐形象。第38窟是壁画保存较多的洞窟，本窟的顶部为菱格本生故事，东西两侧壁绘出大幅的因缘佛传故事画，在东西壁上沿有一列天宫伎乐的形象，天宫栏墙表现出凹凸的视觉效果，上面画出一个个类似佛龛形状的拱形的门窗，每一个门窗中有两个伎乐天人作舞蹈或演奏乐器的样子（图3-8）。伎乐天人在窗口仅能看到上半身，都是裸体形象，两个天

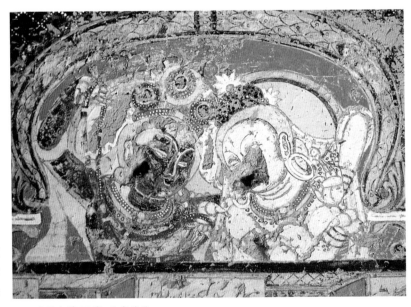

3-8 克孜尔第38窟 天宫伎乐

飞天艺术
从印度到中国

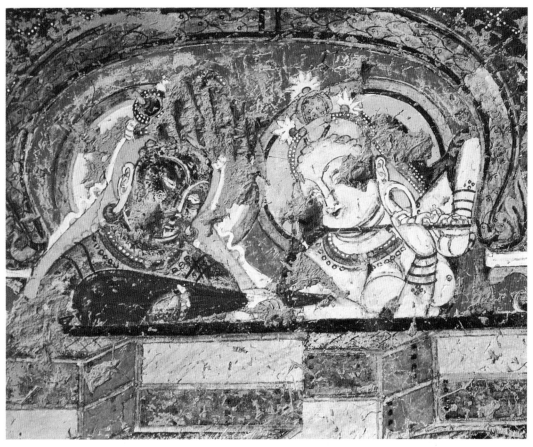

3-9 克孜尔第38窟 天宫伎乐

人都是男女成组，男女的冠饰以及肌肤晕染的色彩都有区别。男的头戴三珠宝冠，天
女则头戴花冠，露出隆起的乳房。有的天人身体以深棕色晕染，而天女以白色晕染，表
现出白皙的肌肤。而有的则相反，天女以深色晕染，天人以浅色晕染。男女天人相互
动作协调，表现出生动的情趣，如东壁上部的一组天人，男的抱着琵琶专心地弹奏，眼
睛看着右侧的天女，仿佛沉醉在音乐之中，而右侧的天女两手拿着横笛欲吹，眼睛注
视着左侧的天人，仿佛等待着音乐的节拍而与之合奏（图3-9）。西壁的一组天人，表
现天女双手持排箫吹奏，左侧的男性天人眼睛看着天女的排箫，双手各持一碰铃，正
为她打着节拍。总之，画家能巧妙地抓取了生动一瞬间，表现出两人合奏音乐的神态，
体现出艺术的匠心。

在一些佛说法图中，佛像的上方，分别画出相对的一组双飞天。这是印度古代艺
术中形成的传统模式了，在龟兹石窟中可能也不少，只是石窟壁画大多毁坏，能找到
完整的说法图非常不易。从德国人勒考克盗走的一幅第207窟东壁说法图上，我们还
可以看到较完整的说法图原貌，中央的佛像着红色袈裟，结跏趺坐，两侧为菩萨和弟

3-10 克孜尔第207窟 说法图

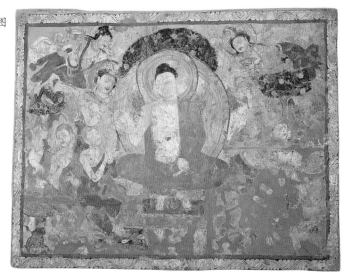

子听法的场面。上部各有一身飞天，左侧的飞天一手前伸，作散花状，一手扶着胯部。右侧的飞天一手托着花篮，一手扬起散花。这两身飞天都画出了胡须，显然都是男性的天人（图3-10）。

第227窟正面开一个很大的圆拱顶佛龛，可惜龛中的佛像已毁。在佛龛外的上部画出了较多的飞天。中央两身飞天为裸体的童子形，且背上有双翼。他们共同扶着一个花环。右侧的飞天一条腿跪着，一条腿向后蹬着，左侧的飞天则是双脚在后面蹬着，似乎是在水中游泳一样作漂浮状。在两身童子飞天的外侧又各有三身飞天，或演奏着琵琶、横笛、法螺等乐器，或手持华绳向佛礼拜（图3-11）。

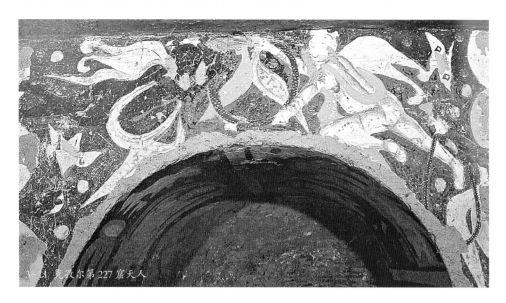

3-11 克孜尔第227窟天人

有翼的童子飞天，令人想到希腊艺术中的小天使丘比特的形象。正如我们前面已经介绍过的，犍陀罗石雕上也可见到有翼的小天人形象，表明了来自希腊文化的影响。在库车出土的一件舍利盒盖上，我们也能看到在一个圆形的联珠纹图案中，有一个背上有双翼的裸体童子形象（图3-12），在新疆南部的米兰，还出土过好几件有翼天使的壁画（图3-13）。这些实物形象的出土，都在表明丝绸之路上来来往往的各种文明的相互交流与碰撞，古印度的、希腊的、波斯的、中国的各种文化都会在丝绸之路的某个地方留下痕迹。

在克孜尔中心柱窟的前壁通常在门上部画出弥勒说法图。但并不是所有的说法图都画了飞天。只有少数画出飞天的。如第8窟前壁，说法图大部毁坏，仅残存上部的四身飞天和右侧两个站立的天人。四身飞天分作两组向中央飞来，都是男女成组，右侧下部为男性飞天，戴单珠宝冠，上身半裸，下着长裙，双手持琵琶正在弹奏，上部为

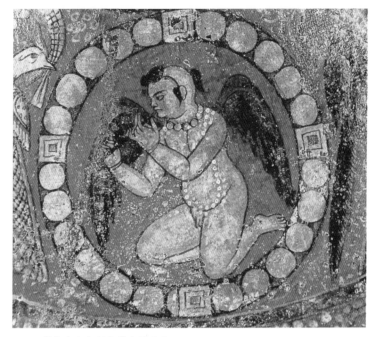

3-12 库车出土舍利盒盖上的天人

3-13 米兰出土有翼的天使壁画

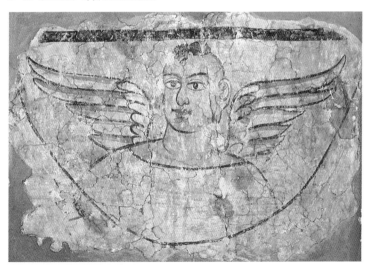

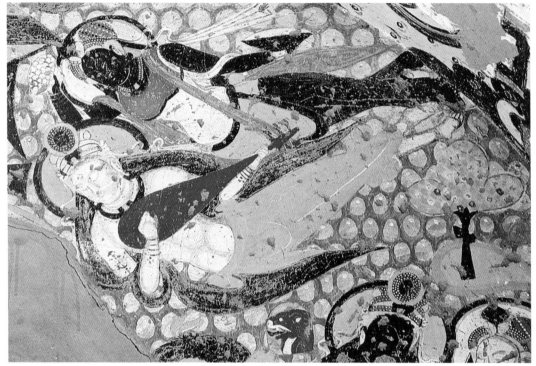

3-14 克孜尔第8窟 飞天

女性飞天，戴花冠，穿着紧身衣和长裙，一手托着花盘，一手
向前散花（图3-14）。左侧的飞天与右侧相对，男性飞天在下
（已残）作散花状，女性飞天手持璎珞。

　　洞窟的后室通常会塑出或绘出涅槃佛像，在表现涅槃的
场面中，众天人散花也是最常见的形式。如第48窟后室顶部
就画出了很多飞天的形象。这些飞天有男有女，有的持伞盖供
养，有的双手合十，有的散花，姿态各异。克孜尔新1窟是20
世纪70年代新发现的洞窟，此窟的后室残存了部分泥塑涅槃
佛像。而在后室的顶部则完整地保存着飞天的形象，飞天的身
体硕大，三身飞天就占满了后室顶部。前面一身飞天一手持飘
带，一手伸展开，作散花状，第二身飞天左手托着盛花的盘，
右手向外散花，最后一身飞天一手持花在胸前，一手高高扬起
作散花状。三身飞天均为男性，身体和动作稍显僵直，可能是
龟兹晚期的壁画（图3-15）。

　　第123窟后室顶部的飞天，这是被德国人盗走的壁画，由
于洞窟破坏严重，已经很难推测这些飞天与周围壁画的关系。
如果后室按通常的做法，曾有涅槃像的话，那么这些飞天无疑

就是为佛的涅槃歌舞散花而来的。后室顶部的壁画中部为山峦，两侧各有三身飞天，均在演奏乐器，甬道顶部转角处还有几身飞天，其中两身最为完整，前一身为男性，头戴三珠宝冠，上身半裸，下着长裙，身体弯曲成直角形，一手在胸前作礼佛状，一手持在胯部抓着飘带。后面为女性飞天，头戴花冠，上身半裸，下身着短裙。一手托花在前，一手在后持飘带（图3-16）。

3-15 克孜尔石窟新1窟 飞天

除了克孜尔石窟外，在库木吐拉第58窟、森木塞姆第48窟的飞天也表现得十分生动而富有特色。克孜尔尕哈第30窟的后室，同样是一表现涅槃的主题。但龛内的涅槃佛像早已毁坏，仅剩下一些泥塑的痕迹，可以推知佛像与弟子天人的位置。唯有后室券顶上飞天的壁画基本保存下来。飞天分两列共八身，每一列都是分两组从两侧向着中央飞来，靠近佛龛这一列左起第一身飞天一手托着盛满鲜花的盘子，一手向前作散花状，第二身

3-16 克孜尔石窟第123窟 飞天

飞天侧身吹奏着笛子，一脚伸直，一只脚无意识地向上翘起，似乎在合着音乐的节奏而动。第三身一手向上托花，一手向下散花，第四身飞天则双手持排箫演奏。另外一列飞天也同样，在两身散花飞天之间，穿插着演奏琵琶和箜篌的飞天。这几身飞天都适应长条形的画面，身体苗条，有的披着宽大的披巾，仿佛袈裟一样，衣服贴体；有的仅着长裙（图3-17、3-18）。

　　龟兹壁画中的飞天面形丰圆，五官集中，形体健壮，比例合度。飞天的服饰与菩萨一样或头戴三珠宝冠，或戴花蔓冠，或上身半裸着裙，或穿贴体的上衣，早期飞天的形态动作保留着某些印度和中亚天人形象的特点，而且大部分男女成对，性别明确。晚期的飞天性别特征不明，或者都画出胡须表现出男性特征。

3-17 克孜尔尕哈
第30窟 飞天

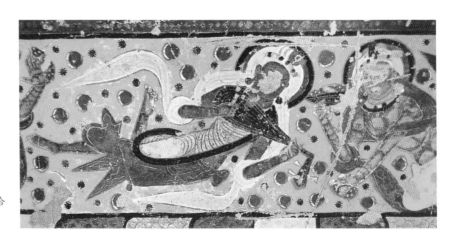

3-18 克孜尔尕哈
第30窟 飞天

第四章 甘肃石窟的飞天

第四章
甘肃石窟的飞天

　　当佛教从印度经中亚沿着丝绸之路逐渐向东传播时，飞天也随之而飞向了东方。

　　从现存的古代遗迹来看，中国汉民族地区最早的佛教石窟是在西北保存下来的一些东晋十六国时期的石窟。

　　东晋时期，由于晋王室南迁，以建康为中心，在江南大地发展了汉民族文化。北方则在各少数民族政权的争夺战中，相继出现了十六个封建割据政权，历史上称为十六国。这些王国长则四五十年，短则仅二十年左右就被消灭了，十六国时期前后经历了一百多年战乱纷纷的岁月，而佛教却在这动荡的年代发展兴盛起来了，许多国王都十分崇信佛教，一些印度的、西域的高僧也纷纷到中国讲法、译经，如著名的僧人竺法护、鸠摩罗什、昙无谶等都曾到敦煌、凉州、长安等地讲法和译经。中国僧人法显也是在这期间，不辞艰辛到印度求法的。在统治者的大力倡导下，在北方，特别是西北开始建立了大大小小的石窟，敦煌莫高窟、张掖马蹄寺、金塔寺、武威天梯山、永靖炳灵寺、天水麦积山等等相继凿建。早期的石窟大多位于丝绸之路沿线，标志出了佛教由西向东发展的轨迹。炳灵寺石窟第169窟保存了西秦建弘元年（420）的题记，是我国有明确纪年的石窟中时代最早的，但实际上在第169窟这个大型天然洞窟中有不少佛像和壁画可能早于这个纪年。据唐代碑文记载，莫高窟是在前秦建元二年（366）开始建窟的，但现存洞窟中没有这样早的纪年文字，根据考古分期研究，现存最早的洞窟是十六国时期的北凉所开。而在这前后，北凉王沮渠蒙逊在凉州（今甘肃省武威市）东南也营造了著名的凉州石窟。在武威东南现存的天梯山石窟，有的学者就认为是古代的凉州石窟。在张掖市附近还有马蹄寺石窟、金塔寺石窟等。在酒泉市附近有文殊山石窟。这些石窟虽说残损较多，窟内大多没有明确的时代纪年，但根

据历史文献的研究和实地考古调查，最早的开凿年代为十六国时期大体是可信的。

有意思的是：就在最早的石窟中，除了绘塑佛、菩萨等形象外，都绘塑出了飞天。它似乎表明中国人从一开始就对佛教中的飞天情有独钟，这一点也使飞天成为了中国佛教艺术中最有特色、最受欢迎的形象之一。

一、马蹄寺、文殊山石窟的飞天

十六国时期，甘肃一带先后经历了前凉、后凉、南凉、西凉、北凉（史称五凉）的统治。其中北凉的时代较长，而北凉王沮渠蒙逊是个狂热的佛教信徒，他曾经主持建造了凉州石窟（有人认为就是今武威市南的天梯山石窟）。与此同时，河西一带的敦煌石窟、文殊山石窟、马蹄寺石窟群等，也是在这前后兴建起来的。

马蹄寺石窟群，位于张掖市南60多公里的祁连山脉之中，这里属肃南裕固族自治县马蹄区。现存石窟包括金塔寺、观音洞、千佛洞和马蹄寺等窟区。石窟以马蹄寺为中心，分布在其周围的崇山峻岭之中，石窟的窟龛总数有70多个。

金塔寺石窟是其中时代较早的，位于大都麻河西岸的红砂岩崖壁上。现存两个洞窟，称为东窟和西窟，大约开凿于十六国的北凉时期，以后西夏、元代等时期有重修。两窟都是中心柱窟，东窟的中心塔柱四面的佛龛上部都浮塑出飞天的形象，她们可以说是国内最早的泥塑飞天了。这些飞天长50—60厘米，有的身穿袈裟，有的裸上身，着长裙，身体呈"V"形弯曲，四肢和身体的转折处很僵硬，虽然都经过后人的重修，但身体的姿势大体是没有改变的，这些飞天身体动态与莫高窟同时期的飞天完全一致（图4-1、4-2）。

4-1 金塔寺东窟 飞天

4-2 金塔寺东窟 飞天

在金塔寺西窟窟顶绘出的飞天完全保持了原作的面貌，这些飞天用赭红线条画出，有的裸上身，有的穿袈裟，双手捧莲蕾或盛开的鲜花，有的飞天画成侧面的形象，可以看出高而直的鼻梁，体现出西域人的特征，飞天的姿势大体呈"V"形，只有飘带呈蛇形弯曲，显出一点柔和的意味。这些飞天的画法不是西域式重彩晕染的，而是中国式的线描，在衣服部位平涂石青或黑色。这是与敦煌早期壁画不相同之处（图4-3）。

4-3 金塔寺西窟 飞天

马蹄寺千佛洞第2窟，也是一个中心柱窟，窟室前部已塌毁，但中心柱大体保存下来，中心柱四面各开一佛龛，在正面龛上部两侧各浮塑出二身飞天形象，北侧二身飞天残损较多，南侧二身飞天虽然头部已失，但身体基本完好，前一身飞天一手持花在胸前，一手上扬，后一身飞天两手张开，可能也是表现在散花的样子（图4-4）。

4-4 马蹄寺千佛洞第2窟 飞天

两身飞天均上身半裸，下着长裙。身体弯曲成"V"字形，但比起金塔寺的飞天要显得柔和自然一些，裙裾形成褶襞也都仔细地表现出来。中心柱的南北西三个面的佛龛两侧本来都各有一身飞天，但大多残损，仅南、北面龛上部还残存部分形象。如北面龛两侧的飞天上半身已毁，仅余下半身，可以看出身体呈"V"字形弯曲，身体较僵直，衣裙紧贴身体。

　　文殊山石窟在甘肃省肃南裕固族自治县境，距酒泉市肃州区南 15 公里处。文殊山石窟的兴建大约开始于十六国北朝，唐代以后更为兴盛，窟龛数达数百，可惜现在大多毁坏，现存洞窟分布在前山和后山，前山千佛洞、万佛洞二窟保存壁画塑像较完整，后山有大量的石窟遗迹，特别是一些依山而建的成组的石窟以及多室禅窟等，为其他地区石窟群中少见。后山的石窟大多毁坏严重，存有壁画的仅千佛洞、古佛洞二窟。

　　前山千佛洞是一个中心柱窟，洞窟始建的年代可能是十六国时代，也有学者认为是北魏时代。洞窟经西夏或更晚的时代重修。洞窟平面为方形，中央有中心塔柱。中心柱上的塑像和壁画已不是最初的原貌。但在中心柱前部和右部甬道顶部保存了最早的壁画飞天形象。可以推想当初的设计是在四壁上部接近甬道的地方画出天宫栏墙，而在上部画出飞天，形成环绕中心柱的飞天行列。只是大多残毁，仅残存六身飞天，在中心柱前的顶部，左侧的飞天仅剩头部，右侧两身飞天，一身抱着排箫吹奏。另一身在吹奏横笛，他的下半身也残毁了（图4-5）。在中心柱右侧的顶部，也可看到三身飞天，前一身双手合十，后面一身一手持莲花，一手向上扬起，最后一身飞天朝着相反的方向飞去，身体大部分残毁，只可看到富于动感的双腿和托

4-5 文殊山前山千佛洞 飞天

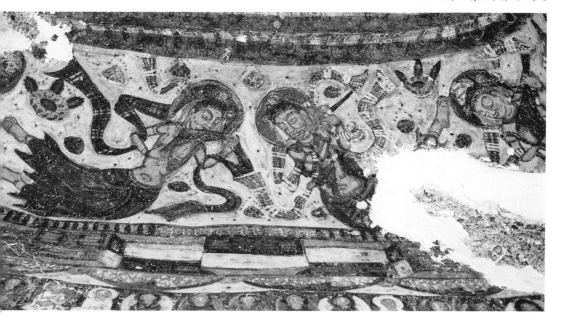

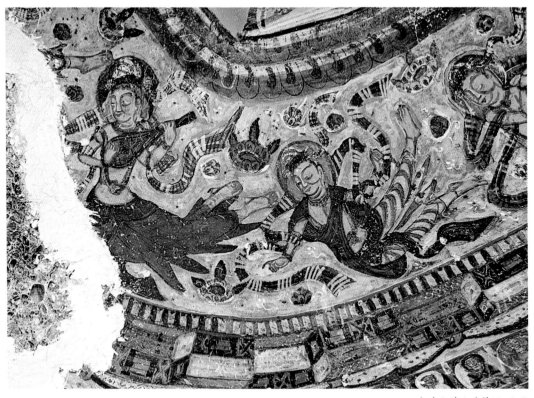

4-6 文殊山前山千佛洞 飞天

4-7 文殊山后山古佛洞 飞天

着莲花的手臂（图4-6）。这些飞天都是上身半裸，穿着深红色的长裙，有的还披着宽大的天衣，在绿色的背景下，显得十分热烈。身体大体呈"V"字形弯曲，有些僵硬，身体的画法明显地表现出西域式晕染法的特征。

后山古佛洞，也是一个平面为方形的中心柱窟，四壁和中心柱四面的壁画都是后代所绘，但在环绕中心柱的甬道顶部还保存着最初绘制的壁画，为连续的平棋图案。在窟顶的东南角由图案

隔成的两个三角形内各画出一身飞天的形象。一身飞天头戴三
珠宝冠，两手长长地分开，一手持长柄香炉，一手持花。另一身
飞天双手持飘带飞行（图4-7）。飞天均上身半裸，下着绿色
长裙，面形较圆。这样的脸型和着装风格的飞天在龟兹壁画
中十分常见，包括绘于窟顶的连续平棋图案，在吐鲁番的吐
峪沟石窟中也有类似的例子，显然这些壁画飞天是来自西域
的影响。

　　文殊山石窟的时代尚无定论，但从壁画飞天的形象来看，
反映出较为浓厚的西域风格，是早期壁画的特征。

二、炳灵寺石窟的飞天

炳灵寺石窟位于今甘肃省永靖县西南35公里的小积石山
中。石窟最早创建于十六国时期的西秦，历经北魏、北周、隋、
唐、西夏、元、明各代，都有营造和重修。其中以唐代造像数
量最多。现存窟、龛216个（图4-8）。炳灵寺第169窟有西
秦建弘元年（420年）墨书题记，是目前国内发现的最早的壁

4-8 炳灵寺石窟

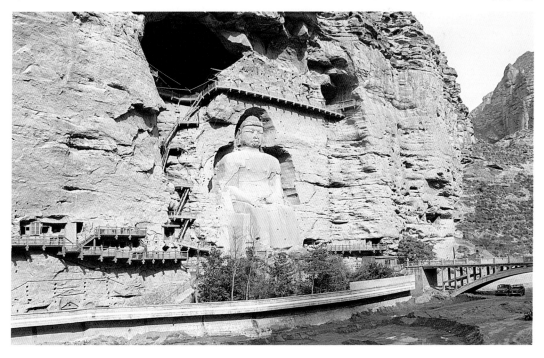

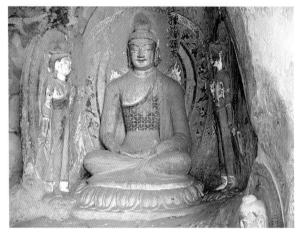

4-9 炳灵寺第169窟第6龛 佛像

4-10 炳灵寺第169窟第12龛 飞天

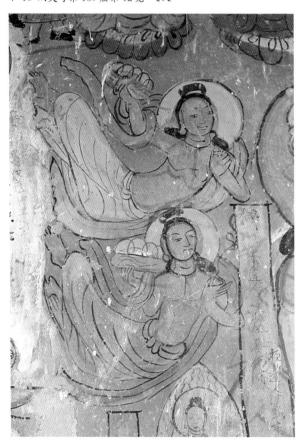

画题记。

炳灵寺石窟的飞天也可以说是内地石窟中最早的飞天了。在有建弘元年（420年）题记的第169窟6号龛，塑有一佛二菩萨，从题记中我们知道是无量寿佛和观世音、大势至菩萨，也就是通常所说的"西方三圣"。他们是西方净土世界之主，人们崇佛修行的目的，无非是想要在来世进入西方净土世界，这也是大乘佛教的一个宗旨。因此，佛教艺术中描绘西方三圣是很普遍的。在这身无量寿佛的背光中，共画出了十身小巧玲珑的飞天，她们一边舞蹈，一边演奏着腰鼓、箜篌、排箫、阮咸等乐器，这类飞天通常也叫伎乐天。佛的背光一般是画出火焰纹以示光芒，在视觉上可以造成一种鲜明感，这里却把飞天画进了背光里，这些飞天有不同的动势，通过弯曲的飘带，又表现出一种上升的旋律，更有一种新颖别致的美感（图4-9）。由于时代久远，壁面已变色或脱落，这些飞天的具体面貌已分辨不清，但从她们优美的身姿、和谐的动作以及自然翻卷的飘带等，我们仍可以感到这是经过精心绘制的形象。

第12号龛壁画的主题也是西方三圣，佛的莲座下面还画出绿色的水池，这是表现净土世界的七宝琉璃水池。在佛的左上方画出了两身飞天，她们上身半裸，身体弯曲成"U"字形，一手拈花，一手托供品，好像正从天上降下来。画家对飘带和衣裙的处理显然并不成功，使飞天有一种沉重感（图4-10）。相比之

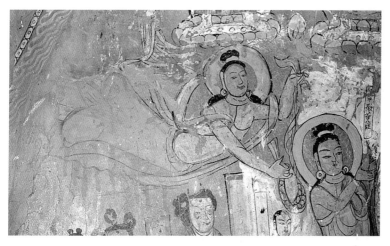

4-11 炳灵寺第169窟
第11龛 飞天

下，第11号龛的一身飞天描绘得稍微好些，这身飞天束发，上身裸，下着裙，身体微微弯曲，两手持璎珞，正向佛飞来，长裙和飘带自然飘起，显得身体轻盈（图4-11）。这三身飞天的面貌都是汉族的脸型，画法也是中国式的。

第3号龛位于169窟的北侧很高的位置，营造时代为北魏，中央塑的是结跏趺坐的佛像，佛的左手边是金刚力士，右手边是一个手执拂尘的菩萨，这样的三尊像组合形式较为少见，可能是受中亚的影响。佛像上部华盖的两侧各有一身飞天，在佛背光两侧也各画出四身飞天。虽然由于变色，大部分飞天都难以看清面貌，但仍可以感受到飞天身体和飘带所形成的强劲的动势。

第8窟是建于隋代的洞窟，相对来说，壁画保存较多，此窟引人注目的是窟顶画出平棋套叠式藻井的形式，中央是一朵圆形的大莲花，在莲花与四边之间，伸出六条边饰，在中央圆形莲花与四边之间形成了六个不规则形状，而在其中各画出一身飞天，这些飞天带着长长的飘带，在淡蓝的底色背景中飞舞，仿佛自由地飞翔于天空（图4-12）。在飞天旁边分别画出飘逸的莲花与忍冬图案。其中一身飞天是一个裸体的童子形象。实际上，在中央的大莲花中心，也站着一个裸体的童子。这正是表现佛经上所说从莲花中化生出来的化生童子。按照《观无量寿佛经》等净土教的经典，人们在修行达到一定程度时，就可以摆脱轮回投胎之苦，会从莲花中化生出来，而进入佛国世界。从而达到了生生不灭的境界。因此，从莲花中化生，是进入佛国世界的基本途径。壁画中这些化生童子，以及自由

4-12 炳灵寺第8窟 飞天

飞舞的飞天，就是表现进入佛国世界的理想境界。

炳灵寺还有大量的唐代窟龛，其中往往在窟顶画出美丽的飞天，如第27窟等的窟顶在菩提宝盖的两侧画出两身飞天相对飞起，长长的飘带，伴随着彩云飞舞。第10、11窟的窟顶中央都有一朵大莲花，环绕着莲花，有五六身飞天轻盈地飞舞，长长的飘带，衬托着飞天舒缓的动态，体现着雍容和睦的唐代精神。

从敦煌到炳灵寺，地理上已经跨越了一千多公里，遥想千百年前的人们要走这么漫长的路程，不知要花多少天的时间。飞天在这艰难的历程中，也在逐渐改变自己的形象以适应不同地区人们的需要。敦煌的飞天差不多完全是西域式的，金塔寺的飞天已经采用了中国式的画法，但飞天的形象特征仍然是西域式的。而在炳灵寺，从形象到表现技法都基本上是中国式的了。

三、麦积山石窟的飞天

麦积山位于甘肃省天水市东南45公里处，大约在十六国时期，这里已经开始了佛事活动，北魏以后，受云冈、龙门的影响，这里的开窟造像活动更为盛行。至今保

存了大量的雕塑、壁画作品，尤以雕塑精美、生动著称，被称作"东方的雕塑馆"（图4-13）。

麦积山石窟的飞天除了壁画中的外，还有泥塑的（主要是影塑）和石雕的。由于自然风化等原因，泥塑作品大多已毁坏了，只有极少数保存下来。如第133窟第11龛龛楣存有一身影塑飞天，他束高髻，面带微笑，穿对襟广袖束腰长袍，似乎急速地飞下来，身后的飘带和裙摆就像长在身上的翅膀一样，令人产生无限的遐想。库藏的202号飞天，大约跟这一个飞天是相对称的，神态动作完全一致，微笑的表情更为生动。

在正壁龛外两侧作出影塑的飞天，是麦积山北魏石窟中较流行的，如第114窟正壁佛龛上部两侧各有一身影塑飞天，头部已残，他们体态清瘦，长裙贴体，双手合十，飘带自然而富于装饰性，颇有龙门石窟飞天的风神，在第155窟龛楣上部则有四身飞天，风格与第114窟的一致。

麦积山壁画保存下来的不多，但其中也能见到描绘精美的飞天。北魏前期的飞天，通常上身半裸，动态强烈，四肢较僵硬，如第128窟佛龛内的两身飞天，他们都两手平伸，飘带环绕双臂，一条腿上提，一条腿向后蹬，动感极强，这种形象与莫高窟北魏的飞天非常接近，具有西域风格特征。第76窟则明显受到中原艺术的影响，窟顶中心是一朵莲花。环绕莲花画出了一圈飞天，现存七身。这样的格局，与龙门石窟宾阳中洞、莲花洞一致。这些飞天或双手合十，或托莲花。眉清目秀，双腿自膝盖处弯曲，腹部凸起，飘带较短。空中飘浮着彩云和鲜花，具有一种热烈欢快的气氛（图4-14）。

第155、160等窟的顶部还画出了成群结队的飞天，他们都穿着宽袍大袖，扬起双手在空中飞舞，与龙门飞天同样

4-13 麦积山石窟

4-14 麦积山第76窟 飞天

具有满壁风动的气势。一些小飞天也可看出画家精心的描绘。如第155窟右壁龛内的一身飞天，双手合十，腹部凸起，神情安详，仿佛正轻轻地从天而降，长裙和飘带自然舒展地向上飘起，旁边还有几朵白云，体现出一种空灵的意境。

麦积山石窟中，除了彩塑的佛像之外，还有一些石雕的佛像，这些佛像并不是在石窟中雕造出来的，而是在别的地方雕造之后，搬来安置在石窟中的。大部分是造像碑的形式，其中还雕刻有不少飞天，保存较好，雕刻十分精美。如第133窟就保存着18块造像碑。本窟中第11号造像碑正中央为一佛二菩萨，两侧各有一小龛，在龛上部各雕出二身飞天。他们都束发，穿着大袖襦和长裙，他们的头微微向上仰起。充满了自信，配合宽大的衣服，简直有一种东晋的名士风度了（图4-15、4-16）。

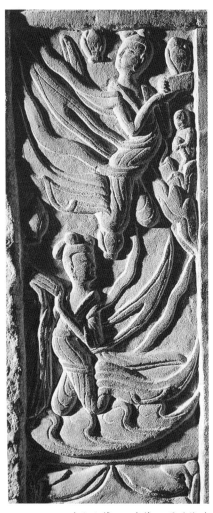

4-15、4-16 麦积山第133窟第11号造像碑 飞天

4-17、4-18 麦积山石窟第127窟造像碑中飞天

　　第127窟也有一些石雕造像碑。如正壁龛的石雕佛背光中，共有20身飞天。这些飞天身长不过十厘米左右，却雕造得异常生动。特别是头光中这12身飞天围成一圈，有的捧莲蕾作供养状，有的弹奏乐器，如左侧第2-3身飞天，一身持钹，一身拍击腰鼓，他们紧靠在一起，前一身头微向后，像是在向同伴示意，后一身则表现出会心的微笑。与他们相对的右侧这一对飞天，手里拿着角、排箫靠近嘴边，但还没有吹奏，好像还在窃窃私语，又如眉目传情，艺术家抓住了正要开始演奏的那一刻，表现得情态逼真。下面的一身飞天，抱着阮咸，头朝右侧弯下。一副如痴如醉的样子，仿佛已沉浸在美妙的音乐之中（图4-17、4-18）。

　　我们知道，麦积山石窟是以雕塑著称于世的，也许是由于雕塑特别发达的缘故吧，就是在壁画中也体现出了雕塑的特征。北周时期的第4窟是当时秦州大都督李允信出资开凿的，称"上七佛阁"，又因窟顶有许多散花飞天而被称作"散花楼"。

　　这个洞窟包括七个龛，每龛外上部的壁画中，都画出大型的飞天形象，这些飞天

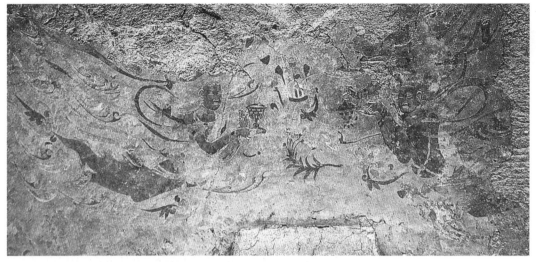

4-19 麦积山第 4 窟 飞天

在身体肌肉部分如脸、手臂、足等部位都以薄薄的一层浮塑来表现，而在其他部位如衣饰、飘带、以及手持物等则是用壁画来表现的（图 4-19、4-20）。绘画与泥塑就这么巧妙地结合在一起，使你感到是那样和谐和完美，栩栩如生。这种手法也有人叫做"薄肉塑"，是麦积山石窟中的一种独特的表现方法。

　　这里的飞天个个身体魁伟、强健，他们或手持鲜花、供品，或手持乐器，在流云中飘然而至，如第二龛顶部这一身飞天，薄薄的嘴唇，好像正要张口欲言，细细的眼睛流露出会心的微笑。我们看到画家吸取了龙门石窟那种利用丰富的衣裙、飘带来造成飞动的效果，但又摒弃了那种身体清瘦得近乎病态的形象，而代之以强壮的身体，豪放的气质，这就是北周的风格。

4-20 麦积山第 4 窟 飞天

第五章 云冈石窟的飞天

第五章
云冈石窟的飞天

公元398年，北魏建都平城（今山西大同市），此后逐步吞并了北方的后燕、夏、北燕、北凉，于439年统一了北方，与南朝相对峙，中国历史进入了南北朝时代。北魏统治者非常崇信佛教，北魏灭北凉时，曾俘掠凉州僧徒三千人迁到平城，这一批僧人对北魏佛教的发展起了极其重要的作用。如著名的凉州僧人玄高就深受太武帝敬重，当时的太子晃还把玄高当做老师看待，另一位凉州僧人慧崇则成了尚书韩万德的老师。到了北魏和平年间（460–465年），又是凉州高僧当时任沙门统的昙曜主持开凿了著名的云冈石窟。

云冈石窟位于今大同市西郊武州山南麓的武州川北岸，东西绵延一公里，现存主要洞窟有53个，时代最早的是五个大型洞窟，因为是昙曜主持开凿的，所以叫"昙曜五窟"（第16–20洞）（图5-1），这五个洞窟规模宏大，每窟的主尊都高

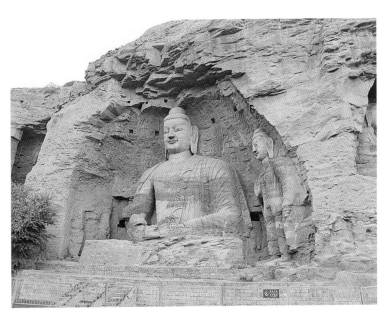

5-1 云冈石窟第20窟

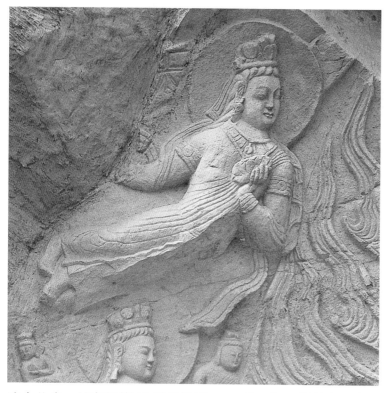

5-2 云冈石窟第20窟 飞天

达十几米，最高的第 19 窟佛像高 16.8 米。有一种说法，认为
这五个洞窟的佛像象征着北魏初期的五个皇帝，所以它们被表
现得如此的宏伟壮丽。

在这些大型石窟里，佛、菩萨等形象都给人一种精神饱
满、气度不凡之感，特别是第 20 窟大佛那刚毅的神情，庄严
的体态，给人以震撼的力量。第 20 窟大佛的背光两侧各有一
身飞天。体型硕大，右侧一身已残，左侧的一身稍完整一些，
他上身半裸，饰项圈和臂钏，一条披巾从左肩搭下，顺着身体
绕到右腿外侧，这种样式被称为"斜披络腋"或"斜披天衣"。
长裙和披巾都紧贴身体，他一手托花于胸前，另一手在后，正
向佛飞来（图 5-2）。由于身体很大，显得稍微有些笨拙。却
有一种豪放质朴的风格。

第 17 窟西壁龛内，也有这样的飞天，同样是一手托花上
举，另一手持化在后，身体有一种向上升腾的趋势，她的上身
半裸，有两条细带沿两肩系下来，交叉于腹前，长裙紧贴身体，
露出一双赤脚。这一类的飞天，在第 8 窟后室甬道的东西两壁
上部，也各有一身。体态都很健壮，西壁这一身一手叉腰，一

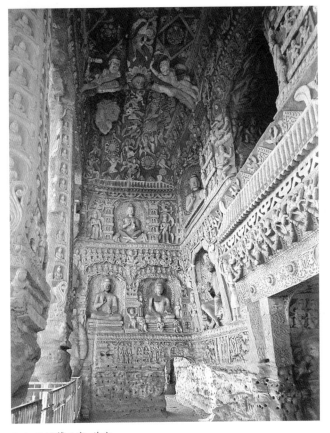

5-3 云冈第9窟 前室

5-4 云冈第10窟 飞天

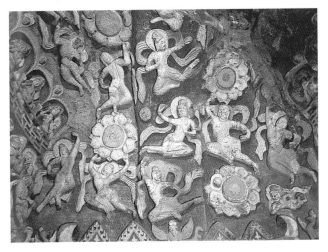

手持花蕾。身体弯曲成"U"形。上身半裸，下着裙，两道较细的带子交叉于腹前，衣纹用阴刻线表现，给人一种薄而贴体的感觉。东侧的飞天一手上举，一手持花在胸前，头微低，面带微笑。这些飞天都有一种身强体壮、魁梧丈夫的特征。

第17窟东壁佛像的头光中有6身飞天，这种形式令人想起敦煌和炳灵寺石窟早期佛光中飞天装饰。但在云冈，这已经不是主要装饰形式，我们看到在佛像上部帐形龛檐，在近似长方形的方格内，雕出了一身一身的飞天，这些飞天的体形大致呈"U"形，面带微笑，手持鲜花，形态生动。像这样在龛楣或门楣上装饰飞天，是云冈石窟中最为普遍的形式。特别是在稍晚一些的第6、7、8、9、10等窟中，飞天成群结队，出现于佛龛上、门楣、窟顶等处，有的弹奏乐器，有的作舞蹈状，有的作供养状，有的则奋力腾飞，多姿多彩。

第9窟与第10窟的结构基本一样，当时是作为一组洞窟来营建的，考古学上把这种在型制、用途方面密切相关，又是同时建成的两个洞窟称为"双窟"。这两窟的飞天表现风格也大体一致。如第9窟前室窟顶长方形，由一道横梁与纵向的两道梁构成，又在中央部分的两个长方形内分别建成四个叠涩式藻井，藻井的四个岔角处分别雕出飞天的形象

（图5-3）。而窟顶两侧也有很多自由飞翔的飞天。有的飞天与莲花在一起，往往是双手托着一朵大大的莲花，那种奋力前行的样子，颇为生动有趣。没有托莲花的飞天也是双手做出用力的动作，似乎表现出一种勇武的神气，体现出一种强健的特征（图5-4）。而值得注意的是在两道纵向的梁上，各有四身形体较大的飞天，似乎在保护着窟顶的横梁，这样形式的飞天，令人想起阿旃陀石窟第16窟窟顶的飞天雕刻，二者似乎有着某种关联。不过云冈的飞天没有明显的男女性别特征。

第9窟的正门上部浮雕出汉式屋顶的形式，屋檐下是八身飞天分做两组提着华绳向中心飞来，构成一个华丽无比的门楣装饰（图5-5）。持华绳的飞天在云冈石窟第12窟、13窟等窟都有很多，这是来源于犍陀罗雕刻中持华绳的天人形象。但在犍陀罗艺术中，华绳通常是很粗的，而天人形象较小，小天人差不多是用力扛着华绳行走，体现出小天人稚气可爱的样子。而在云冈石窟，华绳像一条飘带，天人们抓着飘带飞行，体现的是轻盈飞动之状。

5-5 云冈第9窟 正门上部装饰

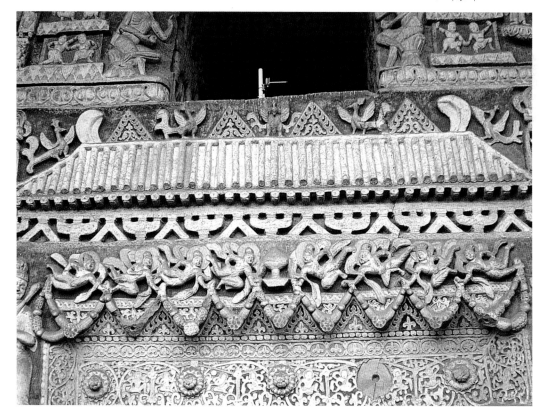

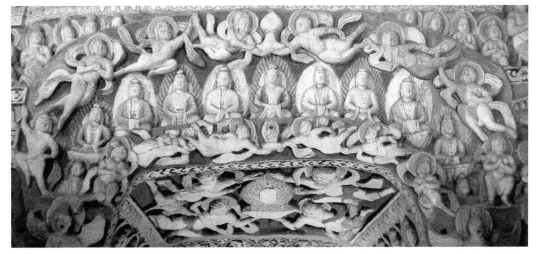

5-6 云冈第9窟门内侧 飞天

第9窟窟门内侧也有完整的飞天装饰，门两侧的药叉像已经模糊不清了，在药叉上部各有一个带翼狮子，支撑着上面的门楣。门楣下方六身飞天分别从两侧向中央飞来，中央两身飞天各伸出一只手共同托着一个摩尼宝珠，最靠外的一身飞天差不多是站立着双手合十。门楣上还有十身坐佛，在上部边缘，同样是以连续的飞天装饰。中央的两身飞天也共同托着一个摩尼宝珠，两侧的飞天向着中央飞来，在右侧最下的一身天人却呈站立的姿态，双手合十，右侧最下一身天人左腿站立，右腿提起，右手也向上，似乎正要飞起的样子。这些飞天形态的变化，增添了无限情趣（图5-6）。

5-7 云冈第9窟明窗顶部 飞天

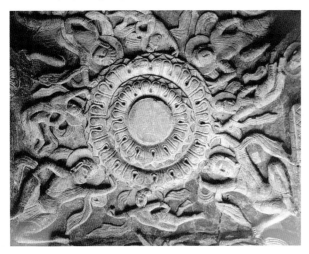

第9窟明窗顶部是一个藻井形式，中心是一朵大莲花，周围八身飞天，其中四身较大，四身较小，大飞天似乎都在用力托着中间的大莲花，看不出飞动的样子，小飞天有的伸手轻抚莲花，有的则自由地飞走，颇有情趣（图5-7）。

第9窟明窗西壁表现的是一身菩萨骑着大象缓缓前行，身后一身飞天为他打着伞盖，前面两身伎乐飞天分别弹奏着琵琶和横笛，与这一场面相对的东壁，表现的是手持净瓶坐在莲座上的菩萨。所以，这一场面是表现佛传故事中的乘象入胎，

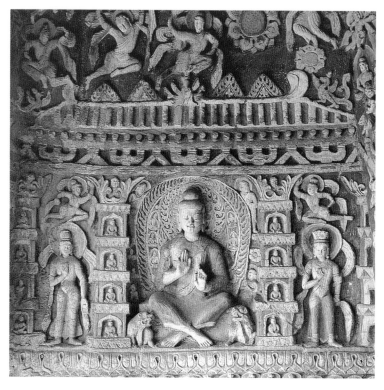

5-8 云冈第9窟 说法相

还是表现骑象的普贤菩萨？令人难以判断。因为乘象入胎的场面通常是要与夜半逾城的画面相对的，而与普贤菩萨相对的，应该是骑狮的文殊菩萨。但从表现形象来看，与后来的乘象入胎场面非常相似。两身伎乐飞天一边演奏乐器，一边迎风飞起，飘带在身后悠然飘拂，场面非常生动。

佛说法的场面，是佛教艺术中必不可少的。在第9窟前室和后室都有很多说法龛，大部分都在龛楣的地方雕刻出众多的飞天，形成装饰。在前室西壁上层的屋形龛中央是交脚佛像，两侧各有一身站立的菩萨像，在菩萨的上部分别有一身飞天向着佛飞行，一手上扬作出散花的姿态（图5-8）。无疑这是具有悠久历史的印度双飞天模式，只是在这里由于佛龛形式的改变，飞天被分隔在两个单元内了。

第9窟和第10窟的前室正壁上部都有一列天宫伎乐的形象。在一个个圆拱形的龛中，各有一身弹奏乐器的天人，分别演奏着琵琶、腰鼓、横笛等乐器。这种天宫伎乐形式我们在克孜尔石窟已见到很多，云冈石窟把天宫栏墙表现得更加写实，好像是真实的房屋中的栏杆一样。

5-9 云冈第10窟门楣上装饰

　　第10窟的窟顶和各龛上装饰的飞天与第9窟风格大体一致。门楣上部表现的是须弥山，须弥山是佛国世界的中心，山形为上下大，中央小，像一个高足杯，山腰为两条龙缠绕，山的两边分别是守护着忉利天的阿修罗天和那罗延天，在须弥山下部的一排山峦中，有一排天人提着华绳，站在一个一个的小山头之间，似乎在俯视着人间的芸芸众生。山间还浮雕出各种动物和树木，富有装饰性（图5-9）。

　　门上部明窗的上沿，分别有两组飞天，载歌载舞，她们正好围成一个圆拱形，成为窗楣的装饰。最上部还有天窗口栏墙中的伎乐，分别演奏着琵琶、横笛等乐器。这一层一层的天人形象，造成了热烈欢快的气氛。最动人的是明窗通道上部这一组飞天，胖乎乎就像一群小孩一样憨态可掬，他们也都上身半裸，斜披天衣，一只手托着花蕾，一只手向后扶胯，有的还顽皮地翘起脚来，一副天真任性的样子（图5-10）。

　　第7窟和第8窟也是一组双窟，这两窟的窟顶都是平棋形式，每一个平棋

5-10 云冈第10窟明窗顶部 飞天

内形成叠涩式藻井。每一个井心都雕刻一朵大莲花，通常都有八身飞天环绕莲花飞行，他们成双成对，有的互相合捧莲花或摩尼宝珠，有的协力向前，有的双手合十供养，仪态万千。在平棋的边缘也雕满了飞天，他们或舒缓、或急速，飞行在上空，给庄严的佛窟增添了无尽的生机（图5-11、5-12）。

双飞天的形式，在印度除了在佛两侧相对飞行的以外，紧靠一起飞行的双飞天，通常是男女成组的，这样的形式在新疆的克孜尔石窟也可以看到。但在云冈石窟，虽然有着大量的两身相依飞行的双飞天，但并没有表现出性别特征，我们无法判断是男是女，也许艺术家就是有意淡化其性别特征，以消除印度传统的那种渲染性爱的因素。因为在中国的审美传统中，由于受儒家思想影响较深，向来是排斥那种露骨的性爱画面的。这样，飞天在中国开始变成了非男非女的形象。

在第8窟的窟门两侧还有两身体形较大的飞天。门两侧上部分别雕刻着带有印度教色彩的摩醯首罗天和鸠摩罗天的形象。摩醯首罗天即婆罗门教及后来印度教中的湿婆，在佛教中为天部的

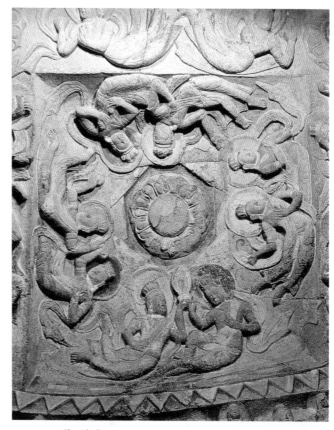

5-11 云冈第7窟窟顶 飞天

5-12 云冈第8窟窟顶 飞天

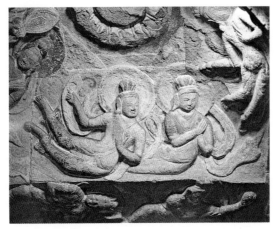

5-13 云冈第8窟窟顶 飞天

5-14 云冈第8窟窟门右侧 鸠摩罗天

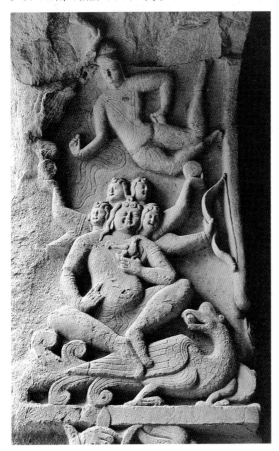

守护神之一，也称大自在天，他有三头八臂，骑白牛，在佛教密宗把他列为胎藏界曼荼罗的外金刚部，形象上又有许多变化。鸠摩罗天也是源自婆罗门教的神而成为佛教的护法，他的特征是乘孔雀，持铃擎鸡。在雕刻中鸠摩罗天有五头六臂，上面两臂擎日月，中央一臂持弓，另一臂残损，前面两手中一手持鸡，坐下是一只大孔雀。在摩醯首罗天和鸠摩罗天的上部分别各存有一身飞天，摩醯首罗天上部的飞天一手上举，一手在胸前，前面似乎还有一身飞天，仅残存一条腿了。鸠摩罗天上部的飞天身体弯曲成"U"字形，一手持花在前，一手在后扶着胯部，两身飞天都以阴刻线表现薄而贴体的衣纹，以及延伸到墙上的飘带。显示出飞天身体的体积感（图5-14）。强劲、豪迈而不乏优美，这也许就是云冈石窟飞天的风格倾向。

第6窟，可以说是飞天的集大成者。这个窟里，不论门楣、佛龛、佛光、故事画面中，只要能雕出飞天的地方，飞天几乎无处不在，甚至在一身交脚菩萨的头冠上（中心柱东面），也刻出了两身精致的小飞天。这个洞窟属于云冈第二期（约465-494年间），这个时期，云冈的雕刻已经非常成熟，艺术家们积累了丰富的经验，技法十分娴熟。

本窟是一个中心柱窟，由于艺术家们的精心雕刻，使中心柱玲珑剔透，没有丝毫沉重压抑之感，中心柱四面的佛龛都有两重龛楣，从里到外至少有四重雕刻的飞天，这成百上千的飞天不仅神态各异，服饰也各不相

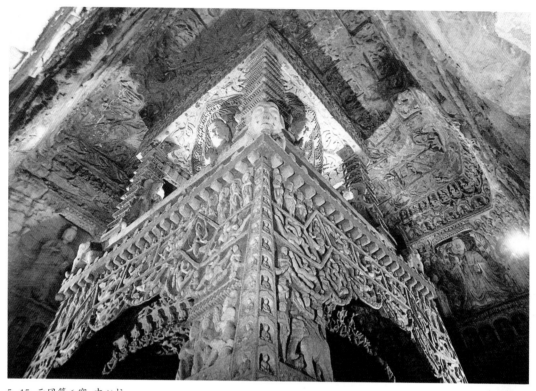

5-15 云冈第6窟 中心柱

同（图5-15），有的仍沿袭早期那种斜披天衣的形式，有的则
上身穿上了袈裟，有的穿短裙，露出赤脚甚至露出膝盖，有的
则穿长裙，不露脚，任长长的裙摆随风飘动。还有一种短衫服
饰，是半长袖口的，有的则没有袖口，倒像是马甲（图5-16）。
对于飞天来说，仿佛穿上了时装，别有一番风韵。这些飞天都
面带微笑，飞翔在洞窟的每一个角落，有的持花，有的供养，有
的飘带与长裙悠然飘起，似轻歌曼舞；有的急速飞过，有的赤
膊跳跃，有的似在小憩，有的神情专注，有的回眸而笑。这仿
佛是一个飞天的世界，到处都充满了音乐、歌舞。使人不禁有
超尘脱俗之感。我们试欣赏一下中心柱南面龛的飞天，龛内的
主尊是一身结跏趺坐的佛像。佛像背光有一层千佛、一层飞天、
一层火焰纹，这几身飞天体态苗条，正向上飞升，与火焰纹的
方向一致。上部龛檐是一组伎乐飞天，一身接着一身形成一条
充满动感的装饰带，有的弹奏乐器，有的跳着舞蹈，呈现一片
欢快的气氛，龛楣上部又是一组类似的飞天组成装饰带。在内
层龛和外层龛之间的空隙里还有几身较大的飞天（图5-17）。

5-16 云冈第6窟 飞天

5-17 云冈第6窟 中心柱南面佛龛

外层龛是一个帐形龛，龛楣下部由璎珞组成帷帐的形式，这些自然形成的每一个圆弧内，各有一身飞天，他们裸上身，斜披天衣，穿短裙，身体强悍，动作强烈，仿佛在欢快腾跃，龛上部则雕出一个个近似长方形的方格，每一格内有一身飞天，这些飞天身着短衫，下穿长裙，身体苗条柔和，飞翔自在悠然。这一个佛龛就有多种不同的飞天，而每一身飞天不论神态、动作又都绝不雷同，给人以无限丰富的感受（图5-18、5-19）。

5-18 云冈第6窟 飞天

云冈早期飞天的形象，虽然也大体呈"U"字形，但弯曲的程度较小，绝不像敦煌北凉的飞天那样成九十度直角，超出了常人所能达到的动作。云冈的飞天基本上是写实的，不论从身体比例、动作姿态等方面都很接近生活，他们的动作虽然也有夸张，但大多还是常人所能想象得到的。这些飞天的动人之处就在于他们结实强健的体魄，爽朗欢快的精神，真实地反映了鲜卑这个游牧民族强健豪放的精神。

从云冈石窟的飞天来看，艺术家用雕刻的手法塑造飞天

5-19 云冈第6窟 飞天

经历了一个过程，最初表现出强健的体魄，厚重结实的体量是适宜雕刻特征的。而对于飞天轻盈飞翔的特征却不能很好地表现出来，于是艺术家们尝试在装饰上从精巧方面下工夫，以飞天群体构成装饰，这种创意是成功的。

随着艺术的发展，人们逐渐找到了使飞天腾飞的秘密，那就是要给它一个轻盈苗条的身体，要有自然飘动的飘带或衣裙，于是飞天们也纷纷穿上了时装，飘带加长，短裙又换成了长裙。这样一来与印度飞天的面貌相距越来越远，而这正是飞天走向中国化的开始。

第六章 龙门及周边石窟的飞天

第六章
龙门及周边石窟的飞天

北魏自孝文帝太和八年（484年）起，开始了一系列的重大政治改革，在政治制度等方面学习借鉴先进的汉民族体制，使处于奴隶制状态下的鲜卑族快速地向封建制迈进，这就是历史上著名的"孝文帝改革"。为了加速改革的进程，孝文帝于太和十七年（492年）把都城从平城迁到了洛阳，并提倡讲汉语，禁止在朝廷上讲鲜卑语，又改鲜卑姓氏为汉姓，鼓励鲜卑贵族与中原的士族通婚，北魏还改革服制，穿起了汉式的衣袍。通过这一系列的改革，北魏大踏步地走上了汉化的道路。

一、龙门石窟的飞天

迁洛之后，北魏统治者对佛教的崇奉程度有增无减，又在洛阳南部伊水两岸开凿了龙门石窟。从龙门现存的石窟来看，在孝文帝迁都洛阳之前，似乎已经有人在这里开窟造像了。但作为皇家主持大规模地开凿石窟，则是在孝文帝迁都洛阳到孝明帝期间三十多年的时期。

由于龙门的地理环境与云冈有很大的差异，特别是时代背景变化很大，形成龙门石窟与云冈的不同风格，飞天的雕造艺术也同样体现出新的风貌。龙门石窟最早的飞天，我们依然能看到"云冈模式"的痕迹。如古阳洞等窟中的交脚弥勒龛，整龛的造像风格都与云冈石窟第9、10窟的一致，佛光上部刻出了几身伎乐飞天，身体健壮而粗短，上身半裸，衣裙飘带紧贴身体，他们正神情专注地演奏着琵琶、横笛等乐器，这些胖乎乎稚拙可爱的飞天简直就是云冈飞天的再现。

古阳洞，是龙门较早的大型洞窟，建造于493–503年之间。这个洞窟因有大量的碑刻书法精品而著称于世，书法史上

有名的"龙门二十品"绝大部分都是出自这个洞窟。洞窟由天然洞穴凿建而成，主尊为高六米多的释迦牟尼像，两侧有二身菩萨侍立。南北两壁凿出了很多佛龛，开凿的时间不同，雕刻精粗有别，飞天也呈现多样化表现。

　　比丘慧成造像龛（488年）、长乐王丘穆陵亮夫人尉迟造像龛（495年）、杨大眼造像龛（506年）等，在龛内背光中刻出的飞天基本上还是云冈式的，稍晚一些的小龛，飞天的姿态则有所不同，如北壁列龛第一层的一座屋形龛，充满了华丽而精致的装饰，龛楣下部是云冈最常见的用华绳交错而形成的帷幔，其上的方格内分别刻出莲花化生，再上则刻出一组组说法场面，最上层是忍冬纹组成的券顶装饰，在券顶与方形屋顶之间的空隙处，各雕出几身飞天，这些飞天均身体苗条而柔和，飘然而至，衣饰很复杂。类似的飞天在北壁的很多龛内都有不同的表现，如北壁中层第2龛内的飞天，悠然地在空中散花，身体灵巧而清瘦，衣服贴体，你会感到那衣裙好像是用很薄的丝绸制成，当他们迎风飞舞时，身体的某些凸起的部位如腹部和腿部就明显地展示出来（图6-1）。在西北隅上部的一个屋形龛，汉式的屋形为三开间，在屋檐下每一间各有两身飞天，形成双飞天形式。中央和左侧的双飞天共同捧着一朵莲花，右侧的飞天则分别在散花。飘带飞舞，衬托着他们轻盈的身姿。

　　北壁列龛东起第一龛龛内背光火焰纹两侧，也各有数身飞天，他们穿着汉式的大袖襦裙，飘带和衣裙长长地飘起，伴随着翻卷的云气，那种凌空飞舞的感觉非常强烈。

　　在云冈，龛楣刻出方格，然后在其中雕刻飞天是很常见的形式，但由于飞天身体较

6-1 龙门古阳洞 飞天

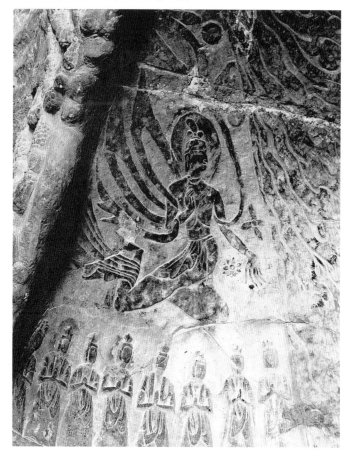

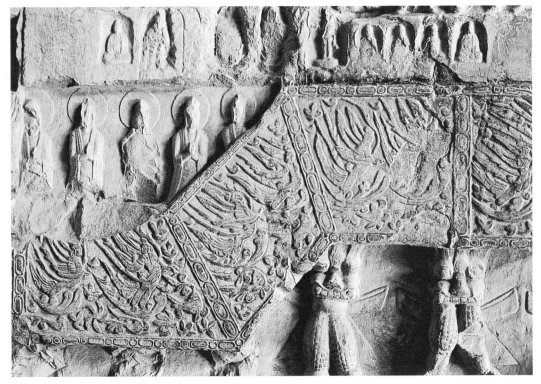

6-2 龙门古阳洞龛楣 飞天

大，又局限在方格内，总令人产生不自由之感。而在古阳洞南北壁列龛中，有不少龛的龛檐中就有方格中的飞天，而且，艺术家在一个方格内可以刻出数身飞天，有的方格内，各有四身飞天，左侧的飞天朝右飞行，前一身较大，第二身持长幡，后两身手托供品；右侧的飞天都朝左飞行，与左侧相对称刻出，他们的身体都大体呈"U"形弯曲，身体显得修长而柔和，衣裙飘带很长，构成有规律的摆动，再配合周围的云气纹和花卉，使画面充满了动感，同时也使空间变得宽广了（图6-2、6-3）。

6-3 龙门古阳洞龛楣 飞天（拓片）

比古阳洞稍晚一些的宾阳中洞（505-523年）也是个大型洞窟，窟顶是一个穹庐形，中央一朵大莲花，周围有八身飞天绕花旋转飞翔。这些飞天手持筝、排箫、横笛等乐器，一边弹奏，一边悠然地飞转。他们上身半裸，项饰璎珞，穿着长裙，裙摆在风的吹拂下形

成一道道优美的褶襞，飘带也是有规律地飘动，飞天衣裙和飘带形成的起伏的曲线，在这个圆形窟顶，造成了一种优美的旋律，仿佛整个天空都旋转起来（图6-4）。宾阳南洞也同样，在窟顶雕刻出飞天环绕的场面，但大多残毁。

莲花洞，开凿于正光二年（521年）前，因窟顶雕凿出一朵直径3.6米、厚0.35米的大莲花而得名。在大莲花的周围共刻出六身飞天，每身都有一米多长，可算是龙门石刻中的大型飞天了。这些飞天也是上身半裸，披巾绕过双臂向后飘去，长裙贴体，衣裙的下摆也是有规律地形成褶襞。利用这些长长的飘带，衬托出了飞天轻盈的身躯，修长而柔和的姿态（图6-5）。

莲花洞飞天较多，也是较有代表性的。除了窟顶的大飞天外，每个小龛都刻出了飞天，大多刻在龛内的佛光上部空隙处或龛楣。飞天们或手托供品，或

6-4 宾阳中洞窟顶 飞天（线描示意图）

6-5 龙门莲花洞窟顶

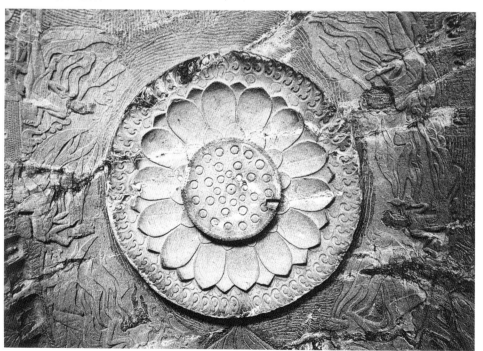

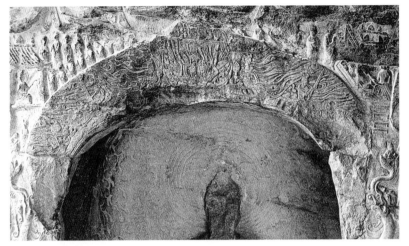

6-6 龙门莲花洞 飞天

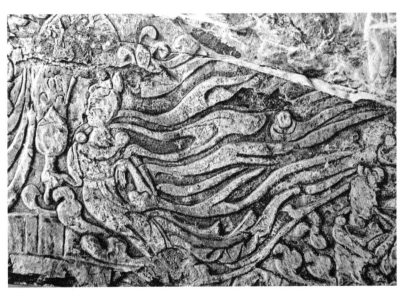

6-7 龙门莲花洞 飞天

演奏音乐，衣裙、飘带与旁边的火焰纹、云气纹、忍冬纹等装饰纹相互映衬，丰富而有动感。南壁中央下部一个佛龛引人注目，它的龛楣装饰完全是由飞天构成的。中央两身飞天肩并着肩，双双从天而降，飘带和长裙向上飘去，伴着翻卷的云气，形成了一个桃形（或莲蕾）的样子，她俩外侧各有两身飞天相对向中央飞来，各手持麈尾，身着长裙，外侧又各有两身伎乐飞天（右侧有一身残），也是相互对称，吹奏着笙和横笛（图6-6、6-7）。吹笙者差不多是背朝中央，一边演奏，一边朝后飞动。那副神情专注、物我两忘的样子，真使你感到有如耳闻那神秘而动人的音乐呢！

　　这个佛龛以它完美的对称构图，细腻的表现手法，给我们
展示了体态优美、风姿绰约的飞天形象，给人以美的享受。龛
内两侧上部各有一身飞天，均手捧供品，虔诚向佛，衣裙和飘
带展开，犹如盛开的花朵。

　　南壁第一层西部的一个佛龛，残毁严重，但我们仍能看到
左上部这一组飞天，飘带均向上飘动，使人感到他们仿佛正从
天而降，他们有的在弹奏筝、琵琶，有的则手托供品，虽然只
有四身飞天，却构成了一个云气飞动、绚丽无比的世界。即使
在一个小小的佛龛内，只要有几身飞天，就会使空间变得广
阔，气氛变得轻松、活跃。如魏字洞南壁龛楣上，在两个菱形
格内，各刻出三身飞天，不仅不显拥挤，反而使有限的空间得
到拓展，体现出精巧的艺术构思（图6-8）。

6-8 龙门魏字洞 飞天

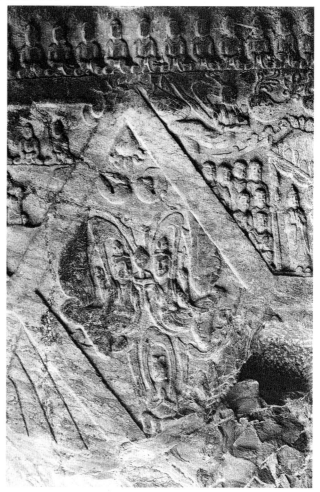

　　云冈的飞天也是成组地出
现，但它的每身飞天体态、动作基
本一致而产生一种宏大的气势，
同时也构成图案般的装饰效果，
而龙门的飞天，当他们成群结队
地出现时，艺术家开始注重他们
各自的个性及相互的变化构成的
韵律。

　　他们一身接着一身，飞行在
窟顶、龛楣，飞行在洞窟的每一个
角落，从而构成一个天风浪浪的
气势，你似乎可以听到那猎猎的
风声，感觉到那绚丽而奇妙的天
国世界，这种强烈而丰富的视觉
效果，辽阔的空灵境界，我们在古
阳洞、宾阳洞、莲花洞已经体验到
了。同样飘逸的飞天，在魏字洞、
普泰洞等窟都可以看到。

　　龙门石窟的飞天虽然都裸露
上身，但由于飘带繁复，衣裙较
长，使人几乎感觉不到他们身体
还有裸露的成分，这大约是艺术
家所要达到的目的吧。与云冈石
窟那种粗壮、健美的体形相比，龙

门飞天的身体变得如此修长、苗条，姿态又是那样纤巧、柔和，再配上长长的飘带，确有一种飘飘欲仙的感觉。为什么同样在北魏的制度下，同样是佛教石窟的雕刻，差别却如此之大呢？

原来，这正是孝文帝改革之花在石窟艺术上结出的果实。北魏改革的根本点就是学习汉族文化。当北方大部地区都归于北魏的版图时，汉文化的最高代表——南朝文化都集中到了以建康（南京）为中心的江南一带。而自东晋以来，江南文化艺术正进入了一个高度发达的时节，绘画方面产生了以顾恺之、陆探微为代表的开一代新风的画家。

二、中原风格之形成

魏晋以来，流行起所谓"魏晋风度"的审美情趣，人们对于清瘦、苗条之美有着特别的爱好。很多人为了使自己保持清瘦、苗条，宁肯吃糠。人们在赞美长得漂亮的人，都会说他如何的瘦弱。以致有一个叫卫玠的人，因为太瘦了，显得弱不禁风，而他却成了人们心目中美的典范，很多人都跑到他家去，想一睹他清瘦的风采，看的人多了，竟使他很累，不久便死去了。这就是东晋时期有名的"看死卫玠"的典故。

这是一个奇特的时代。瘦弱到接近病态的美，却成了人们追求的时尚。当时的大画家顾恺之在瓦棺寺画维摩诘像，据说是有"清羸示病之容，隐机忘言之状"，就是说把维摩诘画成一个清瘦得就像有病的样子，却因此而轰动了京城。于是，在绘画界就流行起表现人的清瘦和弱不禁风的样子，称作"秀骨清像"。当然光是瘦，是不会很好看的，还要配上较多的服饰，称作"褒衣博带"。因为清瘦，衣服多一点，也不会显得臃肿，反而有一种飘飘欲仙的样子。这就是东晋南朝人的审美观。顾恺之的《洛神赋图》、《女史箴图》等作品中的人物，就是这种风格的代表（图6-9、6-10）。《洛神赋》本是三国时期的文学才子曹植写的赋，赋中描写了作者在洛水之滨见到了美丽的洛神：

翩若惊鸿，婉若游龙。荣曜秋菊，华茂春松。仿佛兮若轻云之蔽月，飘飘兮若流风之回雪。远而望之，皎若太阳升朝霞；迫而察之，灼若芙蕖出渌波。秾纤得衷，修短合度。肩若削成，

6-9 《洛神赋图》中的洛神　　　　　6-10 《洛神赋图》中的仙女

腰如约素。延颈秀项，皓质呈露。芳泽无加，铅华弗御。云髻峨峨，修眉联娟。丹唇外朗，皓齿内鲜，明眸善睐，靥辅承权。瑰姿艳逸，仪静体闲。柔情绰态，媚于语言。奇服旷世，骨像应图。披罗衣之璀粲兮，珥瑶碧之华琚。戴金翠之首饰，缀明珠以耀躯。践远游之文履，曳雾绡之轻裾。微幽兰之芳蔼兮，步踟蹰于山隅。于是忽焉纵体，以遨以嬉。左倚采旄，右荫桂旗。攘皓腕于神浒兮，采湍濑之玄芝。余情悦其淑美兮，心振荡而不怡。

　　从赋中可以看出，这位令曹植心旌摇荡的洛神，长得是"肩若削成，腰如约素"。而且在天空飘飘忽忽。这正是汉代以来人们想象中的仙女的样子，而这种瘦削、苗条的美女形象也是魏晋时代人们所崇尚的美。在顾恺之的画中，也是表现出了这种清瘦而飘然的仙人形象。据画史记载，顾恺之还画有飞仙、天女等，直到北宋时代，还被书画家米芾收藏。

　　上世纪70年代在江苏丹阳胡桥吴家村、建山金家村出土的南朝大墓中，就有砖印壁画《羽人戏龙图》、《羽人戏虎图》等，在龙、虎的上方，分别有飞翔的天人形象，砖上还刻出"天人"的字样。这些天人的服装全是汉式的，《羽人戏虎图》上方的天人中，有一人穿着羽衣，正是传说中的神仙，后面的天

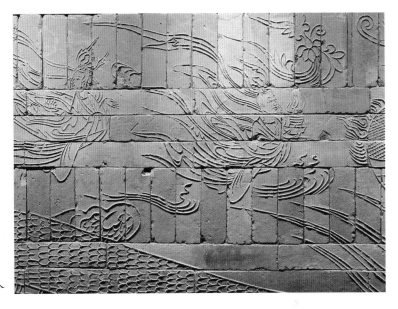

6-11 江苏丹阳出土画像砖 天人

人有的手持香炉，有的在吹奏着笙。《羽人戏龙图》上方的天人，有的托着香炉，有的持幡，他们都身着宽袍大袖的衣服，飘带较长，神情潇洒。在腾跃的龙与虎旁边，也随风而飞动（图6-11、6-12、6-13、6-14）。中国古代对人死之后的想象，有羽化升仙之说。但对于"仙"的形象，则是到了南北朝时代，才表现得较为成熟了。飞仙开始大量地出现，特别是墓室壁画中，除了传说中的东王公、西王母等形象外，还有这些身态轻盈，飘然而来的仙人。联系起墓室中出现的莲花装饰纹样等具

6-12、6-13、6-14 江苏丹阳出土画像砖 天人（拓片）

有佛教特征的形象，也可以看出这种传统神仙思想对佛教艺术的借鉴和移植。但与此同时，具有汉民族审美精神的"秀骨清像"画风也渗透到了佛教艺术之中。

南方由于气候湿润多雨，壁画不易保存，能见到的早期佛教艺术极少，但在四川成都的万佛寺遗址以及后来在西安路等处出土了不少珍贵的南朝佛教雕刻。这些雕刻作品时代最早的有南齐永明元年（483年）的石雕弥勒佛像作品。另一件永明八年（490年）的一佛二菩萨造像，上部残损，但在背光中佛的左侧还存有一身飞天，似乎在击打着腰鼓，飘带与长袖向上飘起。

梁代的雕刻往往人物较多，如一件如来七尊像，中央为佛结跏趺坐，两侧分别有二弟子二菩萨二天王，在背光的内侧为七身坐佛，外沿共雕出12身伎乐飞天的形象，飞天们演奏各种不同的乐器，动态灵活，特别是最上部的二身飞天在挥袖起舞，显出豪迈的情调。另一件有梁中大通二年（530年）题记的造像，出土于成都西安路，在中央佛像两旁各有二弟子二菩萨一天王，形成多达11尊的形象。在背光的内侧以浮雕表现的是佛说法场面，刻画出中央的佛像及周围众多的听法弟子形象。在背光外沿，最上部是一座方形佛塔，两侧各有五身飞天。由于人物众多，雕刻极为细密，飞天密集的飘带在背光边沿构成了类似火焰纹的装饰（图6-15）。

四川成都及附近出土的梁代佛教造像，虽然时代上

6-15 成都出土梁代佛造像

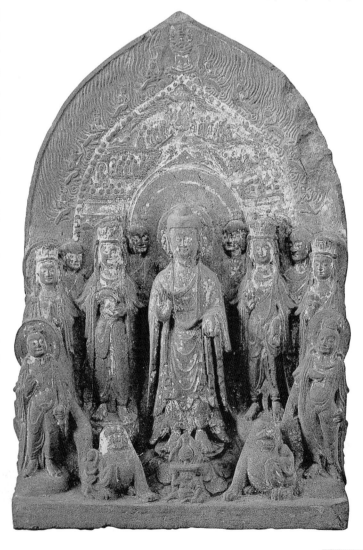

与北魏晚期和东魏相当，但比起同期的北方雕刻来内容上要丰富得多，表现形式上更成熟，在北魏晚期孝文帝改革的形势下，南方艺术传入北方，从而对北方产生重大影响是当时的大趋势。四川雕刻中所见的有些样式，如背光中央有宝塔和飞天，伎乐飞天中有舞蹈者的形象等，在后面将要介绍的青州艺术中也有着类似的表现，反映了南北艺术的一致性。

在北魏改革的形势下，南朝的画风自然地影响到了北方，对于北方来说，这些又都是非常新鲜、时髦的东西了，况且，皇帝都提倡穿汉族服装，在佛教艺术中就不能不表现出这种时装。因此，这些北方的飞天，纷纷换上了南朝的新装，摇身一变，成为了南方式的天仙了。以龙门石窟为代表的这类新型的飞天，总的来说是面貌清秀，眉目疏朗，嫣然含笑。头梳环髻，身体修长，衣裙飘举。这种样式在中国佛教艺术中称为"中原风格"。

如果细细考察中原风格的飞天，就会发现，由于夸张地表现身体的修长，在身体比例上并不合理，特别是腹部加长，腿与上半身的连接就很不自然，若单从这一点来看，与云冈相比，简直是一个倒退。但奇怪的是，人们在欣赏这些飞天时，往往忽略了他们身体结构上的不合理成分。这大约是因为艺术家注意到了总体的神韵，用丰富的飘带、衣褶等构成了优美的韵律，也就是达到了所谓"气韵生动"，这就掩盖了结构上的不合理。

三、巩县石窟的飞天

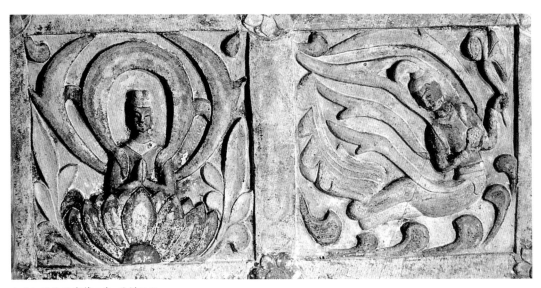

6-16 巩县石窟第4窟 平棋飞天

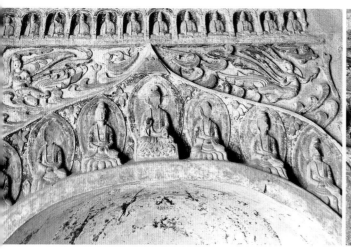

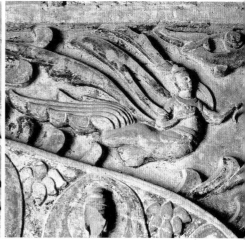

6-17 巩县石窟第1窟 飞天　　　　　　　　　　　　6-18 巩县石窟第1窟 飞天

位于洛阳东五十多公里的巩县石窟，是继云冈、龙门石窟之后北魏的又一重要石窟寺。考古学家们推测，其开凿年代大约在熙平二年至永安二年（517—529年）。这个时候，中原佛教艺术在大量接受南朝风格影响之后，基本形成了一定的模式，体现出了比较规范化的"中原风格"。巩县的飞天可以说体现了南北朝艺术交流的完美形式。

巩县石窟现存五个洞窟，雕刻极精美，保存也比龙门完好。除第五窟外，其余四窟都是中心塔柱窟，如第一窟中心柱四面各开一个帐形龛，内刻佛像，窟顶是浮雕出的平棋图案，平棋的方格内，分别雕刻出莲花、飞天、化生等，四壁的上部雕刻千佛，中部为列龛，龛下是神王形象。南壁门两侧还保存着规模较大的"帝后礼佛图"。

这井然有序的布局，令人想起云冈石窟（第6窟）的气度。在中心柱窟里，飞天主要分布在窟顶和佛龛周围。窟顶飞天，在第1、3、4窟顶部保存相对完好。在平棋的方格内，与莲花、化生等相间刻出。每格只刻出一身飞天，艺术家对他们的表情姿态作了仔细的刻画（图6-16）。飞天的身体部分基本弯曲成近于直角的形态，然而，却很柔和，不像云冈那样强烈。比起龙门的飞天来，腹部朝前凸出的程度减弱了，身体显得更自然、真实了。但那种由于群体飞天而构成的满壁风动的气势也同样地减弱了，而是表现出一种安详的神情。衣褶和飘带形成的褶襞更有规律，装饰性更强了。相比之下，佛龛部位的飞天，雕刻较为灵活，如第一窟西壁第二龛上部的两身飞天，他们上身半裸，束发，项饰璎珞，腰系长裙，长长的飘带自双臂绕过（图6-17、6-18）。他们的身体不像龙门飞天那么清瘦，而有一种浑圆、饱满的气质，使人感到仍保持着云冈那种健康、豪强的气息。

第1窟中心柱南面主龛的背光上部各有一身飞天，左边这一身双手抱花树，右边这一身一手持花，一手托供品于胸前，头向右侧，他上身半裸，长裙紧贴身体，形成浅

浅的衣纹。同样是一种精神饱满的样子。伎乐飞天在巩县石窟
并不很多，第一窟中心柱西面龛上的这两身飞天，一身怀抱琵
琶，神情怡然，一身仰头吹奏横笛，神情专注，颇为生动。

　　第3窟中心柱正面是一个帐形龛，在佛龛上部两侧各有一
身飞天，左侧这一身飞天面向佛，一手持供品，一手持长茎莲
花，长裙与飘带随风飘起，下面还有一片卷云托着他，他显得
神情安详，轻轻地飞翔（图6-19）。右侧这一身飞天，虽是向
左飞行，脸却看着右边，好像若不经意地回眸而笑，他一手托
着花蕾，一手持长茎莲，上身半裸，项饰璎珞，一条腿曲膝向
前，显出动感，并使衣裙产生变化（图6-20）。这两身飞天可
以说是巩县飞天的杰出作品，他们身体清秀，却不单薄，衣裙
随卷云飘拂，体现出一种雍容和庄严。这与佛教石窟的气氛是
非常协调的。他们似乎并不像龙门石窟的飞天那样活泼，却具
有一种完整的形式美。

6-19 巩县石窟
第3窟 飞天

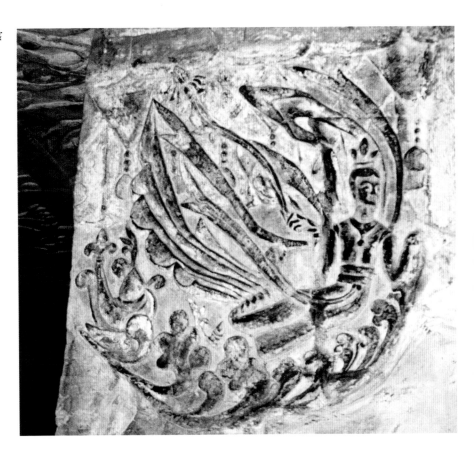

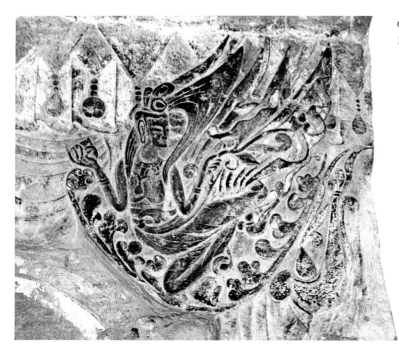

6-20 巩县石窟
第3窟 飞天

第5窟是一个小型洞窟，也是唯一没有中心柱的石窟。窟顶中央是一朵大莲花，莲花周围有六身飞天环绕飞行（图6-21）。这样的形式在龙门也很常见的，雕刻上似乎比前几个洞窟要粗糙，体态和衣裙摆动的形态都有一种模式化的感觉，在东西壁的佛龛周围也各雕刻出数身飞天，形态也大体与窟顶一致。

6-21 巩县石窟第5窟
窟顶 飞天（示意图）

巩县石窟的飞天身体大都往前倾，腹部凸起，一条腿的膝盖稍向前突出，有时两腿并拢。身体上的装饰较少，束发，项饰璎珞。长裙贴体，在腿后面形成一道道有规律的褶襞，就像花瓣一样漂亮，飘带较长，给人以舒展之感。那种强烈的动势、急速的飞行感大大地减弱了，而代之以一种舒缓、温文尔雅的风貌。这种趋势如果走向极端，就会变得呆滞而缺乏生气。

云冈、龙门的飞天艺术都注重群体效果，而巩县则基本上是单独出

现的个体飞天，这样固然有利于表现细腻的情感和动态，那种宏大的气势却再也没有了。

龙门和巩县石窟的飞天，可以说代表了北魏后期飞天艺术的最终模式，这个模式以洛阳为中心，不断地向北方各地产生影响。

四、响堂山石窟的飞天

响堂山石窟是北魏分裂后，东魏迁都于邺城后开始凿建的又一处石窟群，大部分完成于北齐，分南响堂和北响堂两处。南响堂的飞天较多。第一窟中心柱正面龛内，佛的头光中雕出一圈共八身飞天，这些飞天上身半裸，体现出强健、浑圆的体质，令人想到北方民族强悍的精神。第2窟与第1窟是一组双窟，在佛龛的头光两侧同样雕出飞天的形象，他们都穿长裙，飘带较多，众多的飘带向上飘舞，像火焰一样，热烈而充满升腾的气势（图6-22）。

第5窟、第7窟都在窟顶雕刻出环绕莲花飞行的飞天，第5窟顶部有12身飞天，结构紧凑，形成较强的动势。第7窟是较大的一个洞窟，然而艺术家似乎有意要造成一种

6-22 南响堂山第2窟 飞天

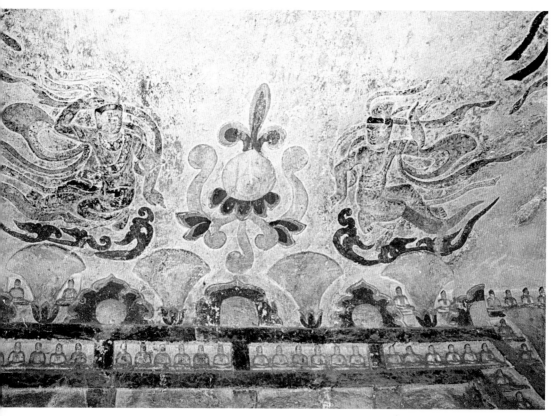

6-23 南响堂山第7窟 飞天

空旷的效果。窟顶中央的莲花并不大,周围的八身飞天与莲花之间有很大一段距离,这八身飞天两两成组,各靠近洞窟的一面,每一组的两身飞天之间都有一朵莲花,以莲花为中心构成对称。东侧这两身飞天相对,一手上举,一手向下,一条腿作半蹲状,一条腿伸出,不像是飞行于天空,倒像是在地上作强健的舞蹈(图6-23)。南侧的飞天一身双手捧着笙吹奏。另一身在弹奏箜篌。西侧这两身双手托供品。北侧的飞天,一身吹着横笛,一身在弹阮咸。

　　这些飞天的共同特征是头戴宝冠,上身半裸,项饰璎珞,穿长裙,露出赤脚,飘带自然飘举,身体下面有彩云衬托。除东侧的飞天外,其余的飞天都一条腿向后勾,脚跟贴到了臀部,这大约是为了表现其身体的柔和吧。但总的来看,这些飞天显得过分凝重了,飞动的气势大大减弱了。类似的飞天在安阳小南海石窟、灵泉寺等处还可以见到。

五、青州的飞天

青州，古称益都，东晋隆安二年（398年），鲜卑人慕容德建立南燕国，其都城就在益都。慕容氏崇信佛教，境内兴建寺塔不少。义熙八年（412年），著名高僧法显从海路回国，即从青州长广郡牢山南岸登陆，并在青州停留一年，对当地的佛教必然产生深远的影响。

1996年秋，一个令世界震惊的考古大发现，使青州这个小小的城市成为世界瞩目的地方。原来，在青州市西南侧的益都师范学校进行扩建新操场工程的时候，意外地发现了地下埋藏的佛像。经过考古挖掘以及后来的研究证明，这里就是古代著名寺院龙兴寺的遗址。龙兴寺乃是北齐时州中之大寺南阳寺，唐开元年间更名龙兴寺。唐代书法家李邕所题"龙兴之寺"的石刻至今犹存。龙兴寺的考古发掘比起很多地方的考古发掘应是十分激动人心的。其中心部位窖藏佛像都是在短短一星期左右的时间内就一个接一个地发掘出土了。这样集中地挖出一千多年前的珍贵佛像，数量达400多件，在中国的考古发掘中也属十分罕见的。

龙兴寺遗址出土的佛像以东魏北齐时代最多，其最早的在北魏，有永安二年（529年）的题记，这是一个三尊像的造像碑，从发愿文可知所造主尊为弥勒佛像。光背上还有线刻的佛光和三身化佛。还有一个独特之处是在舟形背光的两侧，露出两个天人，手里分别托着两个圆轮，显然是象征着日、月的。像这样在佛背光两边出现托日、月形象者，据说在山东出土的佛像中还有几例，这两个天神应当是什么神格，至今还没有人研究过。

另一件时代稍晚的造像碑，根据造像铭文可知是北魏太昌元年（532年）所造。虽然下部已残，但尚存三尊像的上半部及舟形背光上的飞天（图6-24）。背光的中央为一条龙，上部还有一个小佛。两侧相对雕出四身飞天，中央的两身飞天一手托着莲蕾向上高举，另一只手扶着胯部。两侧的两身飞天则是两手上举，其中一只手上托着莲蕾。飞天的身躯都弯曲成90度角，但身体转折较柔和，飘带和裙裾流转自然，特

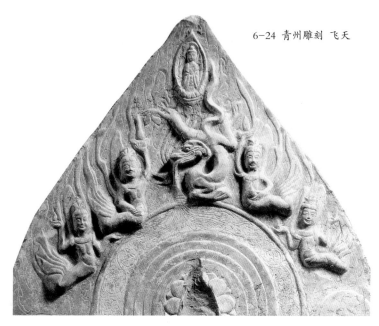

6-24 青州雕刻 飞天

别是面部表情都是充满了欢愉之情，令人感到亲切。

6-25 北魏雕刻佛造像

一件北魏正光六年（525年）的大型雕刻造像（山东省博物馆收藏）为三尊像。主尊佛像的背光较复杂，内层火焰纹中分布着9个小坐佛，上部有一条龙。火焰纹以外则有11身飞天。上部中央一身飞天正托着香炉降下，两边各五身飞天对称雕出，分别演奏着腰鼓、横笛、竽篪、排箫、琵琶、箫等，左右上部的两身飞天没有乐器，却在挥袖起舞。两侧飞天的飘带有规律性地排列起来，与内侧的火焰纹相对应，富有装饰性（图6-25）。

在佛像的背光上造出群体飞天，在四川出土的南朝梁代雕刻中是很普遍的，青州的雕刻当然是免不了要受到南方的影响。但在这里，飞天也不完全是南方那种纤细的身体，而是略显丰满的身躯和简练自然的造型。如一件北魏的单尊佛立像，背光上面有六身飞天，也是左右对

6-26 青州雕刻 飞天

称地排列，中央的二身飞天共同托着一个香炉，其余或手托莲蕾，或托宝珠，或伸手向外作散花之姿。身体和飘带形成柔和的曲线，构成完美的韵律（图6-26）。

北魏晚期到东魏的佛像装饰渐趋复杂，线刻和彩绘细腻，而佛像那微笑的面容依旧，细眉眼，小嘴唇，含蓄而恬静的微笑，不论是佛还是飞天，都仿佛是充满愉悦与快慰——那种发自内心的笑容，谁都会被这会心的笑容所感染，把心中的杂念去除，随着它进入一种宗教的自然境界。

东魏的造像中，在背光上部的中央往往雕出一座佛塔，都是由中央部分的二飞天托着，其余的飞天对称排列在两旁。如一件佛三尊像，中央的二飞天双手托着一座方形的宝塔，旁边各有二飞天，分别演奏着琵琶、排箫、笙、箜篌等乐器，在两边的飞天下部还各有一个童子，跪在云端合掌拜佛。另一件东魏的佛三尊造像，也同样在背光上部中央为二飞天托着一座宝塔，两身飞天都是头向下，身体在上，好像是从天空降下。两侧

各有三身飞天，右侧飞天一身吹奏排箫，一身击打着铙，最下部一身双手托着一不明乐器。左侧的飞天分别演奏着箜篌、笙。上部一身飞天没有乐器，右手伸在嘴边，可能是吹着口哨（图6-27）。这些飞天动态各异，伴随着不同的乐器，仿佛给庄严的说法场面点缀着音乐之声。

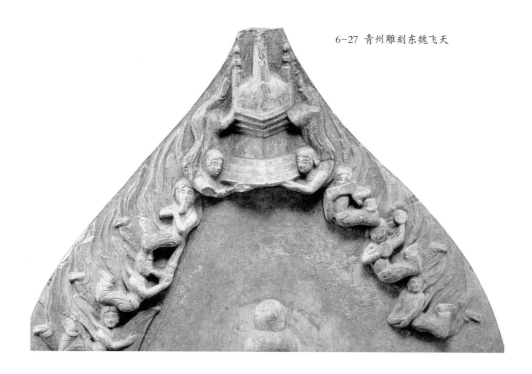

6-27 青州雕刻东魏飞天

　　北齐时代的佛像有一种伟岸、挺拔之美，这时的大部分佛像以细细的阴刻线表现简单的衣纹，有的甚至没有刻出衣纹。艺术家似乎有意把对象的肉体完全自然地表现出来。这样的风格当然是来自印度笈多时代佛像的造像风格。但是在印度，笈多式的这种手法，本来是意在强调佛的超凡脱俗的"神性"，而在这里，佛却似乎离我们近了，脸上总是表现着一种忠厚而坚毅的神情。而佛像的眼眉、双耳以及头上的肉髻分明是传自印度的规范。

　　龙兴寺遗址出土的佛像最令人惊叹的是保存得那样新鲜，使我们看到了这些石刻的佛像原来最初都是有鲜艳彩绘的，脸部的贴金自不用说，衣服、飘带、璎珞等无不是五彩斑斓，华美无比。以前，我们看到古代的雕塑，特别是那些一千多年前的遗物，大都由于风化、变色，显得陈旧、灰暗、残破，我们已无从得知其原貌，以至很多人还以为古代的艺术本来就是这等灰暗和残破，而龙兴寺窖藏佛像的发现，使我们了解了一部分佛教艺术的真实面貌，使我们知道中国古代的佛教并不是向来就是那样灰暗和陈旧，古代的艺术家十分擅长用艳丽的彩色来进行佛像的装饰。

除了青州以外，在山东诸城等地也出土过很多北魏至北齐和隋代的造像，也有不少类似青州的飞天雕刻，看来在北朝晚期，以青州为中心的山东一带，曾在佛教雕刻方面出现过极为繁荣的时代。而在河北一带，有不少白大理石雕刻的佛教造像碑，虽然没有像青州那样集中地出土，但从各地出土实物来看，类似青州那样的佛像是在很广泛的地方流行的，只是河北又有其地方的特点，如多用白色大理石作材料，多为镂空的造像，显得十分精致。如河北临漳县出土的一件北齐石雕佛像（图6-28），台座上镂空雕刻出一佛四弟子二菩萨，台下中央浮雕二童子托着一个圆形的供宝，两旁有二狮子、二天王。上部的佛像后面有四株大树，树叶在上部形成一个半圆形，就像佛的背光一样，而在树叶的前面则是中央为一条龙，两旁各有四身飞天，她们共同拉着美丽的华绳。飞天的飘带向上飞扬，与背景的树叶一起形成装饰，飞天和后面的树都是镂空的，显示出丰富的层次。若从背面看，树上结出九朵莲花，每一朵莲花上坐着一身佛像。在佛圆形头光的背面浮雕出一佛二弟子像，台座下部则是浮雕八身神王像。总之，镂空透雕的形式，使这一组佛像的空间变得十分宽广，飞天宛如在空中飞舞，更加生动了。

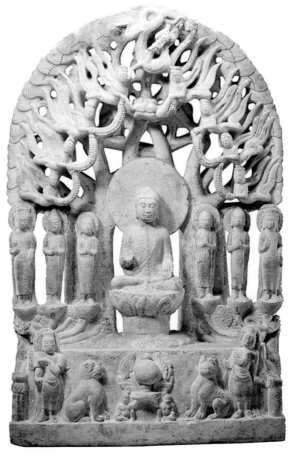

6-28 河北省临漳县出土
北齐石雕佛像

第七章 敦煌飞天（一）

第七章
敦煌飞天（一）

一、北凉北魏的飞天

敦煌于汉代设郡后，设立了玉门关和阳关，成为了中国的西大门。汉代以后，随着丝绸之路的发展，敦煌也成为了商业文化的中心地。汉末到两晋时代，敦煌地区的佛教得到迅速发展，出现了很多寺院。据莫高窟唐代碑文的记载，前秦建元二年（366年），有一位叫乐僔的高僧来到了敦煌东南的宕泉河畔，这里西面是鸣沙山，东面可见祁连山的支脉三危山。乐僔正在面朝东打坐之时，忽见对面的三危山上放射出万道金光，他感到此地有神异，于是就在宕泉西岸开凿了第一个洞窟用于坐禅修行。后来有一位叫法良的和尚在乐僔的窟旁又建了一窟，此后不断有人营建，到唐代已达一千余窟，被称为莫高窟（图7-1）。现存的莫高窟分为南区和北区，南区洞窟都有壁画或塑像，编号492

7-1 莫高窟外景

个，北区洞窟大都没有绘塑，是古代僧人生活、修行窟，还有部分埋葬死者的洞窟。编号有243个。

乐僔和法良所开的洞窟在哪里，现在已无人能讲清楚，但根据考古学的研究，莫高窟现存最早的洞窟有三个，时代大约为北凉。三个北凉洞窟中，第275窟是较大的一个，洞窟平面呈纵长方形，主尊塑出高3.4米的弥

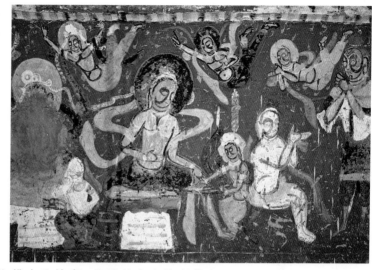

7-2 莫高窟第275窟北壁
尸毗王本生

勒菩萨，南北两壁画佛传和佛本生故事。北壁的本生故事共有五组：毗楞竭梨王身钉千钉、虔阇梨婆尼王剜肉燃千灯，尸毗王割肉喂鹰、月光王施头、快目王施眼。这些故事都是讲释迦牟尼前世为了行善或为了听到佛法的真谛，不惜让人在自己身上钉钉、剜肉、挖眼甚至割下头颅。如尸毗王本生故事，描绘了古印度国王尸毗王乐善好施，发愿救助一切生灵，帝释天为了考验他，就和大臣分别化作鹰和鸽子，鹰追逐鸽子，鸽子飞到尸毗王身边，希望得到保护，尸毗王不让鹰吃鸽子，鹰说："大王要救鸽子，我就得饿死，为何我就不该得救？"于是，尸毗王决定以自己的肉给鹰吃，鹰又说道："既然如此，我只要与鸽子同等重量的肉即可。"尸毗王便叫人拿秤来，秤的一端放着鸽子，一端盛放割下的肉。说来也怪，尸毗王把全身的肉都割尽了，仍然不够鸽子的重量，尸毗王想到自己发下的弘愿，为了救活鸽子，他就举身坐到了秤盘上。于是天地震动，众天人齐声赞叹，帝释天恢复了原貌，尸毗王身上的肉也恢复如初（图7-2）。

佛经上说：当尸毗王所割的肉恢复如初之时，"天人音乐等，一切皆作唱"，"虚空诸天女，散花满地中"，"诸胜乾闼婆，歌颂作音乐"。壁画中画出的飞天，正是表现佛经中所说的天人、天女等赞叹和散花的情景。其他几则故事中的飞天也具有同样的意义。

南壁的故事画表现的是释迦牟尼为悉达太子时，出游四门分别遇见老人、病人、死人、僧人，从而感悟人生的故事。

在这组故事画中画出飞天的形象，表现佛经中所记载的悉达太子出游四门时，对人生诸态的悲悯情怀，这种感情不断受到诸天的赞叹，同时，也表明了释迦牟尼成佛之前已经具有神性了。

这两壁故事画都画成长卷的形式，在主要人物和情节的空隙处，都画出飞天，这些飞天都是上身半裸，头戴花蔓冠，或双手合十，或作散花之状，身体均呈"V"字形，四肢动作较僵硬，画法上采用西域式画法，用重色晕染，以表现身体的立体感，看来画家对于飞天的动势表现得不够好，看不出飞腾的动感，倒像是快要从墙上跌落下来的样子。

第272窟是紧邻第275窟的一个方形覆斗顶洞窟，正面开一个穹庐顶佛龛，内塑倚坐佛像，这种穹庐顶佛龛以及佛龛顶所绘的圆形华盖都令人想起龟兹等地石窟的佛龛。古代的艺术家还对佛光作了精心的描绘，佛光分头光和背光，头光有千佛和火焰纹，背光中则有忍冬纹、火焰纹和飞天。飞天共有十身，身长仅十几厘米，他们手舞足蹈，姿态优美，有一种向上飞升的动势。这些身材小巧而描绘细腻的飞天，使佛的背光也充满了动感（图7-3）。

窟顶是个藻井图案，在井心的四个角画出了四身飞天，这几身飞天动作幅度较大，但身体呈"V"形，手与腿的动作都很僵硬。在藻井外也画了十几身飞天，这些飞天虽然四肢同样很僵硬，但已不像第275窟那样完全呈直角形，身体稍微有些柔和地弯曲，动作的姿态较丰富，有的双手合十，有的托供品或手握飘带，腿上的动作也有所变化，如南面的一身飞天一条腿往前跨，一条腿在后面，动作幅度较大，这一形态表现出了印度阿旃陀石窟等处飞天的一些惯性动作，表明

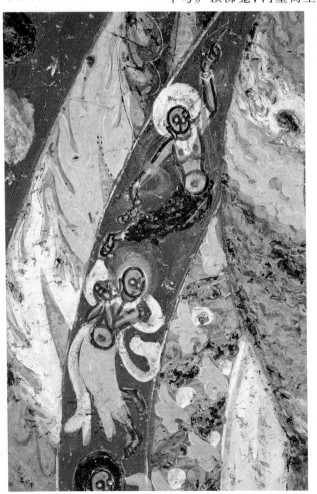

7-3 莫高窟第272窟
佛背光中飞天

敦煌早期飞天的画法上有着较多的外来因素（图7-4）。这些飞天均为上身半裸，下穿长裙，一条飘带从两肩绕过双臂飘下。身体的肌肤都作了仔细的晕染，由于年代久远，这些晕染都变成黑色的粗线条了，失去了当时绚丽的面貌。但透过这些变色的效果，可以看出这一时期的敦煌壁画采用西域式晕染法，与龟兹石窟的壁画非常一致。

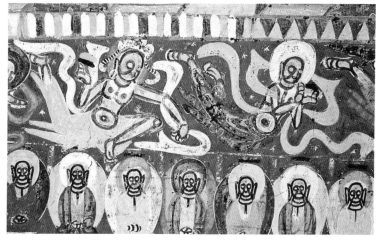

7-4 莫高窟第272窟 飞天

7-5 莫高窟第254窟 中心柱正面龛南侧 飞天

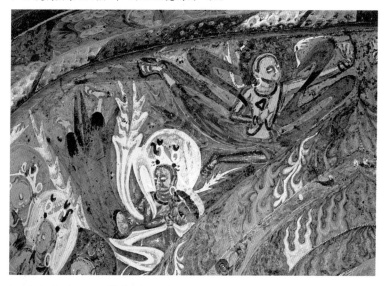

敦煌北魏洞窟基本上都是中心柱窟，与云冈第6窟接近，然而，洞窟中的飞天则远远没有云冈的那样多，第254窟和第257窟是北魏的代表窟，其中飞天主要分布在佛龛内、龛楣上或说法图、故事画中等。第254窟的中心柱正面佛龛内共画有四身飞天，二身一组在佛光两侧，他们上身半裸，斜挂着璎珞、飘带，下着长裙，但露出赤脚。飘带绕着双臂飘下，在飘带末端形成锐利的尖角。飞天的身体呈"V"形，上身与下身差不多形成九十度直角，四肢僵直，给人一种有力但缺乏柔韧的感觉（图7-5）。

这样的飞天在南北两壁的说法图中也有同样的描绘。在南壁的萨埵本生和北壁的尸毗王本生故事画中，飞天也较有特色。萨埵本生描绘的是萨埵太子用自己的血肉救活了几只快要饿死的老虎，自己却献出了生命，他的亲人把他的尸骨收拾起来，造塔供养。图中画出一座宝塔，宝塔的两边各画了两身飞天，左侧这两身头朝下，仿佛从天上掉下来似的，右侧下部这一身形象优美，一手向上伸出，一手向下收回，有一种舞蹈般的韵

律，他一条腿朝前跨，一条腿在后，飘带在下自然飘动，形成升空的效果。北壁的尸毗王本生，描绘乐善好施的尸毗王为了救助弱小的鸽子，又不愿让鹰饿死，便割下自己身上的肉代替鸽子给鹰吃，这种舍生而为他人的事迹，体现了佛教宣扬的忍辱、牺牲精神，在早期佛教艺术中十分流行。图中以尸毗王为中心，右上部画出鹰追逐鸽子，右下部画一人在从尸毗王身上割肉，另一人提着秤，秤的一头放着鸽子，另一头坐着体形较小的尸毗王。画面的两旁对称地画出三排人物，最下一排画的是尸毗王的眷属见到尸毗王舍身而深感悲痛的场面，中央一排表现天人赞叹的情景，最上部画四身飞天散花歌舞（图7-6）。

第257窟飞天的分布也与254窟接近，中心柱正面的佛光中，画出了十几身小飞天，飞升向上。在佛光两侧上部各有二身飞天构成一组，上面的一身飞天扬起两手，应节而舞，身体似乎在向下落；下面的飞天一边弹奏琵琶，一边仰头悠然地向上升起，这两组飞天相互动作协调，一上一下，一强一缓、一

7-6 莫高窟第254窟北壁 尸毗王本生

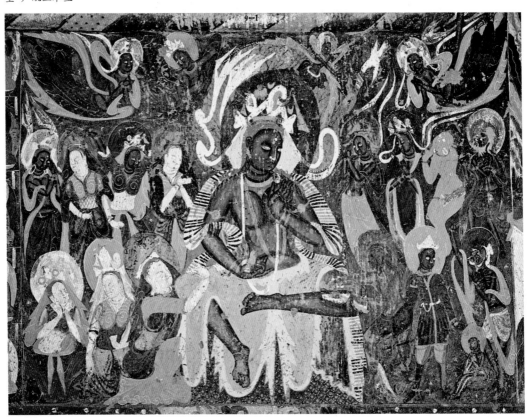

动一静，尽管身体仍显僵直，却给人以优美的感觉（图7-7）。在敦煌壁画中，这种两身一组的飞天被称作"双飞天"，画家通过两身飞天不同动作姿态的有机结合，创作出比较完美的动态。

第257窟北壁的说法图已残毁了大半，但左上部的一组飞天完整地保留下来。这组飞天共八身，除一身穿袈裟外，其余的均裸上身，着长裙，向着佛飞行。这是北魏敦煌石窟中少有的成群出现的飞天，他们有的迎风而舞，有的双手合十，有的则背朝前倒着飞行，姿态各不相同，飘带和衣裙随风飘舞，真有一种满壁风动的效果。

第257窟顶部平棋中还有一组裸体飞天，这是敦煌石窟中最早的裸体飞天。这个平棋中心是绿色的水池，池中有莲花。四身裸体飞天在水中自由自在地游来游去，颇有情趣。在北魏晚期的第431窟南壁说法图中也有两身裸体飞天。裸体的形象，在印度的佛教雕刻中是非常普遍的，在西域如龟兹壁画中，也常画出裸体的形象，但在中国内地，由于儒家思想的影响，裸体画通常是不可能画出的，内地的石窟中几乎没有出现过全裸的形象。敦煌由于接近西域，远离中原，较少受到拘束，而画出了一些裸体的飞天形象，使壁画中平添了几分情趣。

北魏晚期的飞天，体形变得很长，飘带也加长了，这样常常掩盖了因身体关节的僵直而造成的生硬感，如第260窟北壁说法图中这身飞天，身体呈"V"形弯曲，上身半裸，下着长裙，露出赤脚，头微向下低，似乎正朝下看，一只手持花向上，一只手指着下边，身体每一个关节的转折都被夸张地加强了，腿也延长了许

7-7 莫高窟第257窟 飞天

7-8 敦煌260窟 飞天

7-9 莫高窟第437窟 影塑飞天

多，远远超出了常人的比例。然而在她那迎风飘扬的飘带和衣裙的衬托下，你会感到这身飞天同样是那样的美丽动人（图7-8）。

通常在中心柱周围或四壁上，都要作出影塑（浮塑）的千佛或飞天的，但由于时代久远，大多都已毁坏了。在第437窟的中心柱上部，我们还能看到一组影塑飞天，这六身飞天体形苗条，上身穿长袖衫，下着长裙，不露脚，身体动作基本一致，仅手势有些区别，或合掌，或持花（图7-9）。这样连续在一起的飞天，多少继承了一些云冈石窟龛楣的装饰特征。只是云冈雕刻显得凝重而富有力感，这里的泥塑显得纤细而柔和。

敦煌与云冈石窟的飞天相比，我们可以看到绘画与雕塑有很大的区别，体现出来的风格特征也有较大的差异，云冈石窟开凿在北魏的首都，它集中了全国的高手良匠，因而取得了辉煌的成就，但在敦煌，虽然比起北凉时期已有了很大的进展，却还算不上辉煌，画家们仍在探索中。

二、西魏的飞天

北魏晚期，以龙门、巩县石窟为代表的"中原风格"造像艺术，由首都洛阳向周围辐射，逐步影响到了边远地区。受其影

响，敦煌北魏晚期的洞窟中也出现了一股清新的气息。而真正大规模地在洞窟中出现"中原风格"，则是以魏宗室元荣出任瓜州（敦煌）刺史为契机而产生的。元荣崇信佛教，当他从洛阳来到敦煌时，一定带来了一批抄写佛经、制作佛像的工匠。他们把当时中原最流行的绘画形象及表现技法都带到了敦煌。

第435窟是北魏时期流行的中心柱窟，洞窟前顶的人字披两披的椽间，分别画出了一身一身的飞天（图7-10）。这些飞天身体修长，上身半裸，下着长裙，飘带丰富。他们的身姿、动态，特别是腹部凸出，一膝前跨的形态，以及在末端形成一个个尖角的飘带，与龙门石窟的飞天非常接近。但在身体肌肤的表现上仍然采用西域式画法，给人的感觉是形似中原，而神似西域。排列整齐的飘带具有装饰效果，但总使人感到一种程式化的意味。

第248窟的飞天在画法上有了根本的改变。飞天仍然画在人字披的两披椽间，但完全采用中原式的画法，注重线描，没有西域式的那种厚重的晕染而显得眉目清秀了（图7-11）。他们束发，神态恬静安详，身材苗条，但不过分修长；细细的飘带随风飘动，飘带的末端形成的尖角，也不是那样形式化的整齐，而显得柔和自然，颇有巩县石窟飞天的典雅风神。

最能代表这个时期风格的艺术，当数第249、285窟。

第249窟是一个方形覆斗顶窟，这里出现了两种明显不同风格的飞天，一种是"西域式"的，一种是"中原式"的。在

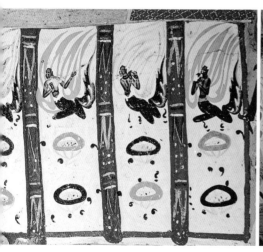

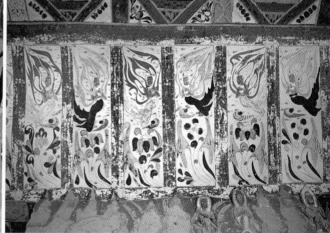

7-10 莫高窟第435窟人字披 飞天　　　　7-11 莫高窟第248窟人字披西披 飞天

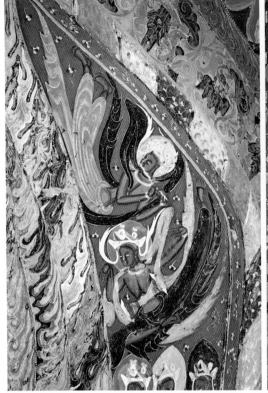

7-12 莫高窟第249窟龛内北侧 飞天

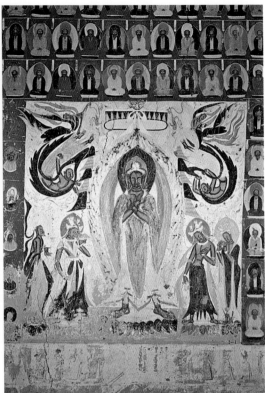

7-13 莫高窟第249窟南壁 说法图

正壁佛龛两侧各画出一组双飞天，都是西域式的画法，左侧上一身飞天，身体弯曲成直角，面朝后，正专注地吹奏筚篥，他身体的姿势仿佛从天上坠落下来一样。下面一身飞天身体呈"U"字形，大幅度弯曲，他扬起两手，好像正要拍击腰鼓。他的脸朝着中央的佛像，一腿尽量往前跨。右侧的飞天与左侧的相对称，上面一身飞天也是身体弯曲成九十度角，正吹奏横笛，下一身也拍击腰鼓（图7-12）。这四身飞天均裸上身，腿被夸张地画得很长，弯曲的幅度也特别大，他们一上一下，有一种强烈的动势，又借助飘带和长裙飞舞的曲线，构成优美的旋律。

龛外两侧各有一身飞天，动作也是相对称地画出，他们一条腿往前跨，一条腿在后却尽量地向上翘起，这一夸张的动作，显得强烈而富有韵味，这是敦煌北魏飞天最常见的动作。同时，石青色的长裙与土红底色构成强烈的对比，与形体上的强烈动势一致。这些飞天的画法是西域式的，形体和动态却有中原式飞天的特征。

在南壁说法图中，佛的两侧相对画出四身飞天（图7-13），下面的飞天，身体强壮，上身半裸，下着长裙，身体弯曲成圆弧形，形成一种强烈的张力。上面的飞天则

穿宽大的长袍，身体清瘦，飘带也画得细腻（图7-14）。这截然不同的两种飞天，一强一弱；一粗犷，一纤细，竟那样和谐地组合在一起。

北壁的说法图中，也画出四身这样的飞天，下部的飞天好像从天空直插下来，画家有意强调飞天手肘、膝盖等关节部位的强烈突兀的转折，体现出力感和节奏。而上面的两身穿着长袍大袖的飞天尽管动作幅度也很大，但身体的转折部位隐蔽在宽大的衣服飘带之中了，从而具有柔和的情趣。

南北这两铺说法图中的飞天，上部两身飞天轻盈飘举，是中原式的，下部两身强悍，是西域式的。这是中原风格与西域风格并存一壁的一个大胆的尝试。画家利用这两种不同特点形成的对比，体现了一种变化中的和谐。

第249窟顶部表现的也是中西合璧的内容，中国传统的神仙东王公、西王母与佛教的阿修罗等同处一窟，朱雀、玄武、雷神、风神与佛教的飞天、金刚力士等飞行在天空中，分不清谁是印度的神，谁是中国的神。佛教充分发挥其兼容性的优势。为了适应中国的文化环境，开始与中国传统文化逐步融合，而中国文化也借鉴了佛教艺术而走向完满。

顶部西披的主题是阿修罗王，他是佛教中力大无比的神，有四只手，四只眼。上面的两手分别托着太阳和月亮。他站在大海里，但海水还没有淹过他的膝盖。在阿修罗的两侧分别画风神和雷神。右侧的风神下部有一身飞天手托莲蕾徐徐飞下。在左侧靠近阿修罗的地方，还有一身羽人，这是中国传说中的神仙。他的肩上长出翅膀。但与西方的小天使大不一样，体现出一种神仙的风骨。

南披画的是西王母乘凤车

7-14 莫高窟第249窟南壁说法图中的飞天

7-15 莫高窟第249窟窟顶
南披 西王母

出行的情景（图7-15）。古代中国人认为西王母是统治西方的
首领，在神话传说《穆天子传》中记载了周穆王曾到瑶池会见
了西海王母，流连忘返的故事。画面中，西王母前面有乘鸾凤
的仙人引路（图7-16），仙人旁边有一身飞天也在缓缓飞行，
也是西王母的前导。飞天下部还有一身乌获，这是古代传说的
大力神，他的形象是一个兽头，头上长出两只角，臂上带翼，
穿短裤，手臂和腿上露出强健的肌肉。在西王母凤辇后面还有
一身飞天，一身乘鸾仙人。还有长着十几个头的开明神兽跟随

7-16 莫高窟第249窟窟顶
披 乘鸾仙人

在后。所有这些神怪簇拥着西王母，形成一个隆重行进的场面。再配合着天空飘动的花朵和彩云，具有一种强烈、宏大而充满动感的气氛。与西王母相对在北披画出的是东王公，东王公据说就是曾到瑶池与西王母相会的周穆王。画面有部分已经损坏，但仍可看出与西王母一样有乘鸾仙人、飞天簇拥行进的壮观场面。

在东披，画面的主题是两个金刚力士捧着摩尼宝珠。画面以摩尼宝珠为中心，大体呈对称布局。宝珠两边各有一身飞天，身体呈"U"字形，体态清瘦，动态舒缓，在两身金刚力士的下面还有一身乌获，两侧又画出朱雀和玄武，这些都是中国古代传说中的神怪。

总之，第249窟的窟顶四披着力表现了在天空中行进的东王公、西王母和佛教中的阿修罗等神，这些中国的和印度的神共同行进在虚无飘渺的天空，使这沉静庄严的佛教石窟充满了动感，壁画中也由此而体现出空灵、深邃的境界，而这些正是东晋南朝以来南方艺术所追求的绘画境界。

第285窟同249窟一样，也是佛教与传统神话内容并存的洞窟，窟型是一个方形覆斗顶窟，正壁中央开一大龛，内塑倚坐佛像。佛龛两侧各有一个小龛，内有一身禅修的僧人形象。洞窟的南北两壁也各开四个仅能容身的小禅室。这是一个典型的禅窟。

所谓禅，就是思惟修，和尚们通过静心思惟修习，而达到对佛教教义的彻悟。早期的佛教注重禅修，常常要在人迹罕至的深山结庐为庵或者凿窟修行，本窟南北两壁的小禅室就是供僧人们修行所用的。这个洞窟中保存有西魏大统四年、五年（538、539年）的题记，是莫高窟有明确纪年的洞窟中最早的一例，具有特殊的历史价值。

这个洞窟的飞天也可以说是最具典型意义的。但是，同第249窟一样，在它的正壁龛内，仍然是西域式的飞天，而且其形象和姿态与249窟的飞天如出一辙，也是在佛背光两侧，各有两身对称地画出。飞天头戴宝冠，动作幅度很大，身体弯曲呈"U"字形，两手扬起作舞蹈之状。由于色彩没有变黑，使我们得以见到这种未变色的西域画风。身体部位都是以粉色晕染，接近肌肤的效果。然后以铁线描勾出身体的轮廓，具有细腻而又刚健的特点。主龛旁边的小龛内也各画有两身飞天，相对飞舞，身体修长，虽说是强烈夸张的效果，但也具有柔和的弹性。

7-17 莫高窟第285窟 窟顶西披

　　这种在佛龛两侧画出两组双飞天的模式，到了西魏阶段，已表现得非常成熟了，画家注意到两身飞天动作的巧妙配合，身体姿态的相互照应，从而构成了一种均衡、完美的组合形式。有时我们会看到画家把飞天的身体部位或腿部作了极度的夸张处理（如第285窟的飞天腿部就过分的长），却使人感到非常和谐、优美。这种形式也被应用到了说法图中，如第249窟的说法图中，飞天的表现就是成功的一例。

　　第285窟窟顶的飞天形体较大，他们与伏羲、女娲、风、雨、雷、电诸神一道在天花飘飘、云气飞扬的空中，轻盈自在地飞翔（图7-17）。这些飞天的姿态基本上一致，都是身体修长，面庞清秀、束发。上身半裸，下着长裙，腹部微凸（比龙门飞天凸出的程度较小，更接近自然和真实），飘带的末端形成一个个尖角，裙摆也构成一道道有规律的弧线，在末端形成尖角，这些尖角看来有一种样式化的倾向。从飞天的形体上看，与龙门、巩县石窟的飞天有着密切的联系。

　　在这些飞天的行列中，还有两身飞仙的形象。飞仙源于中国传说中的神仙形象，中国汉魏以来的墓室壁画中，飞仙往往是手持幡，引导死者飞升上天的天使。也许中国人正是以飞仙的形象来理解佛教的天人吧，在佛教石窟壁画中，飞仙和佛教的天人没有截然的区别。南顶这一身飞仙双手持幢，身体呈较直的流线形，好像在快速地飞过，他上身半裸，穿短裙，飘带随着身体飘下，耳朵在头上立起，就像兔子耳朵一样，这

7-18 莫高窟第 285 窟窟顶
南披 持幡仙人

样的形象是飞仙特有的，而不是佛教飞天的特征（图 7-18）。
北顶这二身飞仙持幡，身体弯曲成"U"字形，体现出较强的
动势。

　　本窟南壁上部，还画出了 12 身飞天，在云气飘扬、鲜花
满天的背景中，他们排成一列，轻快地飞行。这一组飞天均上
身半裸，下着长裙，头发梳成两个髻，面庞清秀，带着一丝会
心的微笑。如西面第一身飞天扬起双手，正急速地向佛飞去。
第二身飞天却回转身来，双手捧着箜篌轻弹，神态矜持而安
详，较为传神（图 7-19）。第三身飞天一手持阮咸在前，一手
扶胯，仿佛在追逐前面的飞天，后面的飞天有的持琵琶，有的
吹奏横笛、竿篥，神情各不相同，也都在急速地飞向前方。最

7-19 莫高窟第 285 窟
南壁 飞天

后一身飞天，姿态与前面的不同，他一手支颐，一手前伸；一膝支起，作半蹲的姿势，显得闲适而潇洒，正如傅毅《舞赋》中所描写的：

　　"罗衣从风，长袖交横"。

　　"绰约闲靡，机迅体轻"。

　　这12身飞天构成了一个飞动的系列，又深化了顶部的意境，同时也具有强烈的装饰意味。在南壁西侧的说法图中还画出两身裸体的飞天，他们身体洁白，仅有一条飘带环绕，双手合掌，正从天空降下，表现出儿童单纯、可爱的性格。在北壁七铺说法图中，有五铺当中都画了飞天，使画面显出动意。

　　总之，莫高窟第285窟是中原风格强烈影响的产物，尽管在西壁仍然存在着西域式飞天，但整窟都被中原之风笼罩了。

三、北周的飞天

　　从北魏晚期到西魏期间，由于受到南方艺术的影响，而改变了那种粗壮强健体态，形成了具有南方秀骨清像特色的飞天。然而，这种形式上的模仿并没有坚实的生活基础，在北方广大地区，那种"秀骨清像"的样式风行一阵后便逐渐改变或消失了。这个时候已进入了北朝的后期，北方并存着北齐、北周政权，北齐控制着中原广大地区，出现了著名的响堂山石窟、天龙山石窟等。北周主要控制着长安以西的地区，麦积山石窟、敦煌石窟都属于北周政权所辖。

　　北周政权与西域的来往比较密切，西域的艺术又强烈地影响到了敦煌。在"中原式"飞天与"西域式"飞天并存的情况下，有的"中原式"飞天已不是纯粹的"中原式"飞天，而有的"西域式"飞天也不是纯粹的"西域式"飞天了，两者出现了融合的趋向。

　　莫高窟第428窟是一个大型的中心柱窟，这个洞窟的壁画基本上采取西域式的画法，在窟顶平棋图案中，四壁的说法图中都有很多飞天。顶部每一个平棋中都在四个角上画出四身飞天，这些飞天体格健硕，动态强烈，与早期（如北凉）的飞天很接近，但从身体比例的准确性，动作的灵活性等方面看，则显得非常成熟。这个洞窟中还出现了很多裸体飞天，如后顶部

7-20 莫高窟第428窟
裸体飞天平棋

分的平棋中有四身裸体飞天，均为男性，身体比例适度，动作自然（图7-20）。

南壁前部的说法图中。有一组四身伎乐飞天，第一身回过头，怀抱琵琶；第二身抱着箜篌正专注地弹奏，第三身一条腿向前跨，正吹奏横笛；第四身双手拍着腰鼓（图7-21）。他们都裸上身，着长裙，赤脚露在外面。由于变色，身体晕染部分

7-21 莫高窟第428窟南壁 伎乐飞天

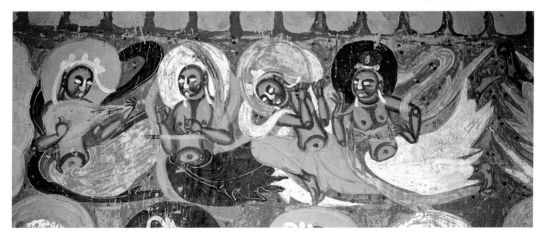

都变成了较粗的黑色线条，仅在双眼、鼻子和下巴部位保存白色，使人感到一种粗犷的效果，配合他们强健的身体和有力的动作，愈显得充满了力感。

南壁后部的说法图中这两身飞天也同样地动人。左侧的一身吹奏着竽箫，仿佛从天上直插下来，双脚上下拍打着，像个顽皮的孩子似的，憨态可掬（图7-22）；右侧的一身与左侧的飞天相对，也是正向下飞来，双手弹奏着琵琶。由于变色形成又粗又黑的线条，使飞天的形象更加简练完整，在土红的底色上，尤其明快而富有韵律。飞天身上长裙的线条，使人感到像是大写意的效果。

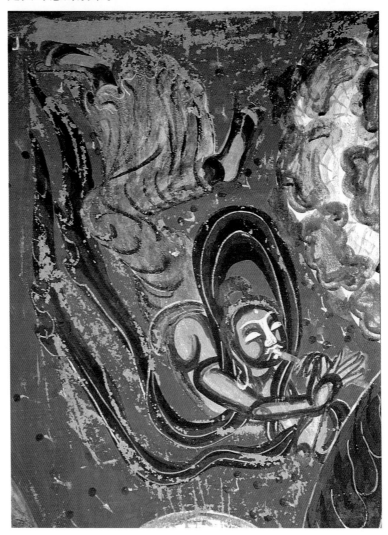

7-22 敦煌第 428 窟 飞天

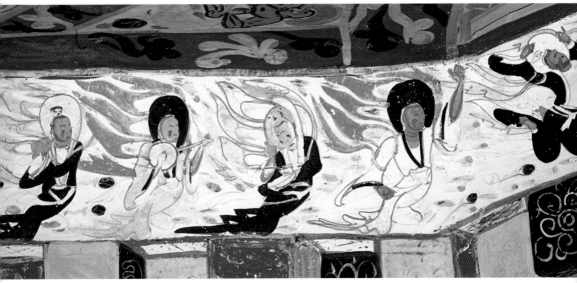

7-23 莫高窟第290窟
北壁上部 飞天

　　南壁中部卢舍那佛像的两侧也各有两身飞天。左侧的第一身飞天两手在胸前好像在做舞蹈的动作，后一身飞天一手上举在向下散花，一手在胸前；右侧的第一身飞天侧着头，也像在舞蹈的样子，后一身飞天侧着身子扬起手，似乎在专注地散花。这四身飞天动作协调，富于舞蹈性，活泼多姿。

　　第290窟顶部也有几身西域式的飞天，在紧靠中心柱的前顶。中央是佛说法图，两侧各有四身飞天。通常说法图中，佛的形象很大而飞天形体较小，但在这里，每一身飞天的形体都比佛还大，这似乎是有意要表现飞天的。这八身飞天排成一列，左右各四身相对称，他们都上身半裸，手托供品向佛飞来，有的回头顾盼；有的专心向佛；有的双臂高举，动态各异。深蓝的底色仿佛就是无垠的天空，衬托出飞天们富于动态的身躯，具有强烈的气势。

　　在290窟四壁上部环绕一周，飞动着无数的"中原式"飞天，这些飞天具有轻盈、灵巧、描绘细腻的特点，他们都身着宽袍大袖，飘带丰富，有的吹奏横笛，有的拍打腰鼓，有的做舞蹈的动作，姿态生动可爱（图7-23）。在画法上基本上是用赭红色线条画出，在脸部加了一些晕染，现已变黑。

　　在西魏流行的"中原式"飞天，由于仅仅从表面上照搬中原样式，常常使人感到有些僵化，特别是飘带那种整齐的尖角，给人以不真实的感觉，到了北周时代，画家注意到了这些

问题,在身体动态、衣纹飘带等方面的处理上,更接近自然了。

在北魏晚期到西魏时期,中原式的画法往往是面部不加晕染的,西魏以后特别是北周时期,出现了一种新的晕染法,也就是中原式晕染法,即在脸部由中心向四周晕染,在脸中央形成一团粉红色,西域式的画法正好与此相反,是由边缘向内晕染的。有的壁画中还出现了两种晕染法相结合的人物形象。

北魏到西魏间曾流行在龛内两侧各画两身飞天相对的布局。到了北周时期,由于佛两侧弟子、菩萨形象增多,飞天就简化为各画一身了,如第296、297、299等窟都是如此。如第296窟龛内主尊塑一倚坐佛,两侧各塑一弟子,在佛背光的两侧各画四弟子一飞天,下部还画出鹿头梵志和婆薮仙的形象。壁画中的八身弟子和塑出的二弟子共同组成了佛的十大弟子,下部的婆薮仙是外道形象,据说他反对佛教,坚持认为人可以杀生吃肉,佛曾派弟子警告他:必须放弃那种错误的观点,否则会堕入阿鼻地狱。但他始终不改悔,最后堕入了阿鼻地狱。鹿头梵志也是一个外道,他能根据死人的白骨判断出此人生前是男是女,于是佛找到一个比丘的头骨让他识别,他不能识别,因而认识到了佛法的深广,便皈依了佛门。早期洞窟中,往往在佛的两侧画出婆薮仙和鹿头梵志的形象用以衬托佛的伟大。在一个龛内画了这么多人物形象,就显得非常拥挤了,飞天就画在了龛顶的角落里,这两身飞天都采用西域式画法,上身半裸,穿长裙,身体极度的弯曲,适合墙壁有限的空间,与下面这些表情庄重的弟子相对,飞天体现出欢快、活泼的神情。

我们在西魏第249窟曾看到顶部画了东王公和西王母的形象,前呼后拥有很多神怪,场面极其壮观。在北周的第296窟西壁佛龛两侧,也画出了东王公和西王母,却是另一番境界。这是两个较小的方形画面,由于画面小,人物(神仙)的数量大大减少了,如左侧的西王母乘凤车,前面的上部有两身飞天,车后也尾随着两身飞天。车旁有文鳐跟随,画面结构非常紧凑。前面的两身飞天均裸上身,穿长裙。前一身回过头,打着手势,好像在招呼后一身飞天,后一身飞天则不慌不忙跟在后面。

在龛北侧的东王公画面中也有四身飞天,两身在东王公的龙车前,两身在后。这几身飞天配合龙车,飞行急速,动感很强。由于画面小,画家把可有可无的形象去掉,飞天的形象

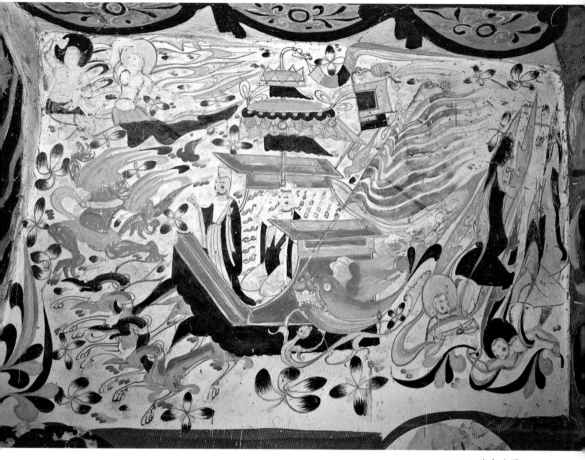

就显得很突出了，而且他们的动态和衣裙、飘带都影响着画面的效果，构成一种完整的动势（图7-24）。

7-24 莫高窟第296窟西壁北侧 东王公

　　北周的洞窟在很多方面改变了以往的布局，飞天的形象大大增加了，描绘方面也产生了很多新的方式，最引人注目的是在洞窟顶部四披下部与四壁相接处或四壁上部绕窟一周描绘出飞天的形象。这个位置本来是描绘天宫伎乐的。最早的北凉272窟我们可以看到，藻井的四周画出一周天宫伎乐，伎乐分别画在一个个圆拱龛或屋形龛内演奏乐器或舞蹈。下面还有一些凹进或凸出的天宫栏墙，这一形式在北魏、西魏的洞窟中非常流行。到了北周，却再也见不到天宫伎乐了，而代之以飞天，象征着天宫的圆拱龛、屋形龛已不再适应新的需要而被取消了，但天宫栏墙仍然保留了下来，并且描绘得更加华丽了。

　　天宫栏墙内的这些飞天成群结队，浩浩荡荡，气势宏大，

令人想起云冈石窟门楣、龛楣上的那些成群的飞天。如第290窟南壁人字披下这一组飞天都向着右方（佛所在的方向）急速地飞去。有的回身弹着琵琶，倒着飞行；有的张开双臂，专心地前行，有的拍打着腰鼓行进。最有趣的是后面这两身飞天，好像是相对舞蹈，前一身背过身来面对后一身，双手上举，双腿弯曲，好像在用力顿足；后一身飞天扬起双臂迎上去，两身飞天一伸一曲，富有节奏感。

第296窟窟顶的飞天也是分别演奏着乐器向着佛的方向飞行，画家处理这些飞天时也颇费匠心，通过改变衣服、飘带的颜色来造成变化和装饰效果。飞天的动态也有所不同，如窟顶南披的飞天：吹排箫者面对观众，表现出悠然自得的样子；吹横笛者头微侧，专心致志；吹笙者头转向后，身体扭转，好像在应着音乐的节奏而舞，后面的几身飞天手托莲花。或正面，或侧面，或侧身，或背对观众，有的把花放在头顶，有的托于肩部。这样丰富的变化，使这些排成一行的飞天没有因过分整齐而显出单调。

在第299窟窟顶，我们看到飞天的飘带和衣裙更加接近于真实，飞天的动作更为丰富，如北披前面两身飞天，一身抱着琵琶向下飞行，一身吹笙，也面朝下而飞行，后部的飞天或吹笛、排箫，或击腰鼓，千姿百态，颇为动人。

第八章 敦煌飞天（二）

第八章

敦煌飞天（二）

一、隋代的飞天

公元581年，隋文帝建立了隋朝，统一了中国，结束了南北朝近三百年的分裂局面。

隋文帝幼年时在寺院里长大，从小就受到佛教的熏陶，因此非常崇信佛教，他认为他之所以得天下，就是依仗了佛教的力量，因而他大力倡导写经，广造佛塔。在别的方面，隋文帝是个很节俭的人，但对于佛教，他却不惜钱财。开皇十三年（593年），他曾下诏让各州的名山都建立寺院，敦煌也在崇教寺建塔，这个"崇教寺"就是莫高窟。他还让各州刺使等官吏把推行佛教作为一项工作来办。佛教得到了空前的发展。

到了隋炀帝时代，建造塔寺、抄写佛经等佛教活动更加兴盛。据《资治通鉴》记载，隋炀帝还让人在图书室前制造一种设了机关的飞仙，一踩动机关，飞天就会自动卷起帷幔：

于观文殿前为书室十四间，窗户、床褥、厨幔咸极珍丽。每三间开方户，垂锦幔，上有二飞仙，户外地中施机发。帝幸书室，有宫人执香炉，前行践机，则飞仙下，收幔而上。户扉及厨扉皆自启。帝出则垂闭如故。

——《资治通鉴》卷182，隋纪

以飞仙作为卷起帷幔的设施，也算是十分巧妙的机器了，反映了隋代科技发达的一个侧面。同时，也反映了人们对飞仙形象的喜爱。可惜这样的机器未能流传下来。

总之，在隋朝短短的几十年间，中国的佛教得到高度的发展。由于内地广大寺院都已毁坏，很难找到隋代佛寺，而敦煌却保存了隋朝洞窟一百多座，成为隋代佛教艺术遗存最多的地方。

国家的统一，使南北方的宗教、文化也呈统一的趋势。隋王朝对河西的发展也倾注了很大的精力，中国与西域的交流十分频繁，处于丝路要冲的敦煌因此也在经济、文化上得到高度发展，丝绸之路的畅通使敦煌能够较快地接受以长安为中心的中原文化艺术的影响，因而敦煌艺术不再是一种边缘地区的文化，在很大程度上它实际上代表了那一时代的中国文化特征。

敦煌的隋代洞窟有少量是早期流行的中心柱窟，有一部分改变了中心柱的形制而

凿成有人字披顶的方形洞窟，大部分洞窟则是方形覆斗顶殿堂窟，正壁开龛造像，有的还在左右两壁也开龛，形成所谓"三壁三龛窟"。在这些洞窟中，飞天的描绘也更加广泛了。

隋代的飞天根据洞窟的布局，有的沿袭北周的形式画在四壁上部天宫栏墙内，有的则集中画于佛龛内或窟顶。在北周的洞窟中我们已经见到大多于四壁上部或窟顶最边缘画出飞天，绕窟一周，具有很强的装饰效果。

隋代的第301、302、303等窟就是这样，在窟顶四周画出一周飞天，并精心描绘出天宫栏墙，这些飞天身体弯曲的幅度很大，腹部突出，画法上采用重彩晕染，由于变色，大多看不清面容了，但总的特征与北周时期的飞天基本一致，说明在隋朝初期大体上还是沿袭北周的画法。

第423、390、244等窟中，我们看到同样布局的飞天，在形体上发生了一点变化，如第423窟是一个有人字披顶的方形洞窟，四壁上部的飞天依旧是排成一排，向着中央的佛飞去，这些飞天身体小巧玲珑，灵活多姿，加上飘带简练流畅，你会感到他们正在快速地飞去，有一种清新的气息。

第390窟和244窟都是大型洞窟，画在四壁上部的飞天就像一条美丽的装饰带（图8-1），然而你要是仔细观察，就会发现每一身飞天都经过了精心的刻画，比起以前

8-1 莫高窟第390窟北壁 飞天

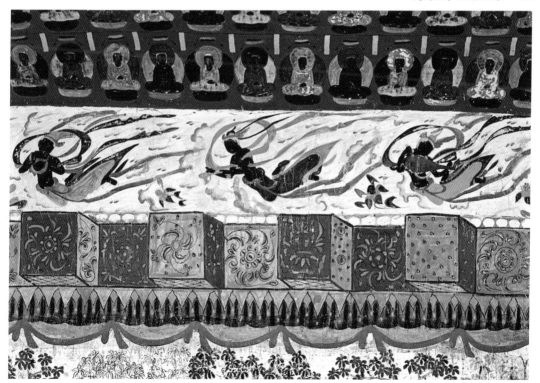

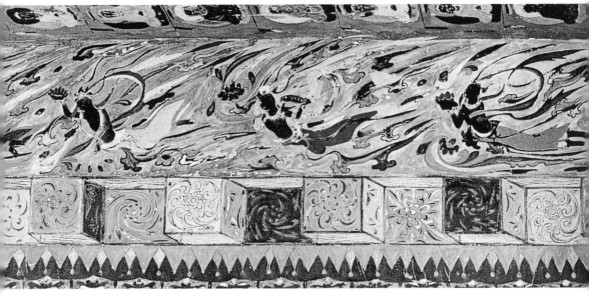

8-2 莫高窟第427窟 飞天

的飞天，这两窟的飞天显然要成熟得多，他们一边演奏着不同的乐器，一边急速地向前飞去，飘带的变化更加丰富而接近真实，身边的彩云流动，更烘托出飞行于空中的气氛。

在第419、420、427等窟，我们可以看到另一种类型的飞天。第427窟是一个大型的中心柱窟，在四壁上部与窟顶相接处绘出一周天宫栏墙和飞天的形象，远远望去犹如华美的锦缎镶嵌在洞窟四壁（图8-2）。这一周飞天共有108身，他们一身接着一身从窟后向着窟前飞来，上身半裸，穿长裙，拖着长长的飘带，有的手托莲花，有的双手合十，有的怀抱箜篌，有的弹奏琵琶，或漫不经心，或凝神思考，或迎风疾驰，或悠然而来，千姿百态。正如敦煌变文中咏唱的：

无限揵闼婆，争捻乐器行，

琵琶弦上急，揭鼓仗头忙，

竞奏箫兼鼓，齐吹笙与篁。

——《维摩诘经讲经文》（敦煌文献 S.4571 号）

壁画用深蓝作底色，象征着天空，飞天的飘带配合流云构成轻快飞动的效果，造型的简练、优美，动作的急速，色彩的丰富变化是这个洞窟飞天的特色和动人之处。由于变色严重，底色形成了深褐色与蓝色交织的状况，犹如一道道奇妙的色光，使这些飞天透露出一种不可思议的神秘感。

第404窟的四壁上部，画家以蓝色作底，并有意表现出颜

色由浅到深的变化，具有光的自然效果，非常真实地表现出飞天轻盈地飞行于天空的情景。如北壁上部这两身飞天，头梳双环髻，前一身飞天穿着大红的长裙，回头吹奏着笙，显得很悠闲，后一身飞天穿黑色长裙，一手托着一朵莲花，虔诚地向前飞去，在蓝天的背景中，有一种脱壁欲出之感（图8-3）。

隋朝的艺术家们对飞天的喜爱和描绘达到了高峰，在佛龛上、藻井中、说法图中和四壁上部等很多地方都画满了飞天。若单从飞天的数量上来看，隋代的飞天不亚于唐代。在装饰画、藻井图案中，飞天往往与其他形象相配合，相得益彰，创造了很多杰出的作品。

第401窟的藻井，中心是一朵八瓣莲花，莲花周围有四身飞天，并有翼马、凤凰等神禽异兽四身，他们不是很整齐地排列，而是自由地朝着一个方向飞行，飞天分别演奏着琵琶、横笛、笙等乐器，体态轻盈。碧绿的底色衬托出一种清澈明净的气氛。在方井四周绘出华丽的禽鸟联珠纹、鱼鳞纹和垂角纹，外层的富丽与中心的单纯明净形成对比，别有一番情趣。

8-3 莫高窟第404窟北壁 飞天

8-4 莫高窟第 407 窟 窟顶藻井

　　第 407 窟的藻井可以说是隋代藻井的典范之作，这个藻井中心也是一朵双层八瓣大莲花，花心是一个绿色的圆圈，圆圈中画出三只奔跑的兔子。这三只兔子总共只有三只耳朵，可是不论你看哪只兔子，它都有两只耳朵。这就是敦煌壁画中著名的三兔造型，画家利用共用原理，造成了这种奇妙的现象。在莲花的周围又有八身飞天环绕莲花飞行，这些飞天手托鲜花，兴高采烈地行进，长长的飘带伴随着流云、鲜花充满了空中，具有热烈的气氛。仔细观察就会发现有两身披着袈裟的和尚也加入了飞天的行列。一身持杖，一身托钵，这是隋代飞天中独特的成员，他们是否意味着有道的高僧也能像飞天那样自由地飞行于天空呢？ 在藻井的四周，画出菱格莲花纹和鳞片纹、垂角纹等，色彩华丽，配合着飞天与三兔奔跑强烈旋转的动势，充满了生机勃勃的激昂情调（图 8-4）。

　　隋代是中国文化正迈向繁荣辉煌的重要时代，隋代的艺术也正体现出雄强的时代精神。就是在飞天的描绘上，我们也可以看到画家很喜欢并善于创造一种强烈雄浑的气势。第305窟顶部的飞天就是成功的一例。

　　第305窟是一个方形覆斗顶窟，窟顶中央是一个华丽的藻井，藻井外的四披分别画出东王公、西王母及其侍从的形象。东王公和西王母是西魏以来洞窟中出现较多的形象，如前所述，在西魏的第249窟就曾详细地描绘出东王公、西王母及开明、飞廉、朱雀、玄武等各种侍从的形象，但在305窟，在东王公、西王母前后，除了乌获、羽人外，画了众多的飞天，如北披的西王母凤辇前，上部有一身羽人引导，前面还有两身飞行的比丘，下部是三身飞天各托鲜花飞去，风车后面则是四身飞天飞舞跟随。飞天拖着长长的飘带，与天空中的彩云和天花相映衬，体现了浩浩荡荡行进的趋势。与此相对的南披东王公也表现了同样的气氛。东、西两披的布局大体一致，都在中央画摩尼宝珠，两边各有四身飞天向着中心飞来，这样，窟顶画出了三十几身飞天，在彩云飘扬、天花飞舞的空中，构成了一个飞天的世界，使整个窟顶的空间变得无限辽阔深远（图8–5）。

8–5 莫高窟第305窟顶
北披 西王母

　　在第420窟、第423窟等洞窟顶部，东王公与西王母图中，我们同样也可以看到簇拥着东王公、西王母车辇的飞天群，衣裙和飘带有节奏地飘动，衬托出他们迎风疾驰的神态。苗条的身段，灵活的动态，迅疾的动作，当他们成群结队地出现时，自然构成一种强劲的气势，震撼人心。也许这就是隋代飞天特有的风貌吧。

　　画在佛龛中的飞天也同样有特色。第420窟正面龛的龛顶，共有15身飞天，他们与四壁上部天宫栏墙内的飞天不同，不是那样整齐排列朝着一个方向飞去，而是自由自在，演奏着各种不同乐器，纷纷从天而降，使你目不暇接。几乎每个佛龛的飞天都有不同的恣态，绝无雷同，有的柔和，有的强劲，有的迅疾，有的舒缓，极富有个性。

　　第412窟原来是一个大型洞窟，现在大部已塌毁，但西壁的佛龛完整地保留下来了。这个佛龛很大，里面塑出了佛和十大弟子，龛顶则画出26身飞天，可以说是飞天最多的一个佛龛了，这些飞天有的手托莲花，有的持璎珞，有的弹奏乐器，有的舞蹈散花（图8-6）。飞天中还有不少是身披袈裟的比丘，他们上下翻飞，自由翱翔，在土红底色的烘

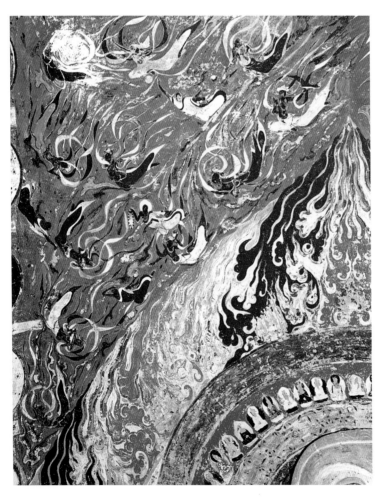

8-6 莫高窟第412窟龛顶
南侧 飞天群

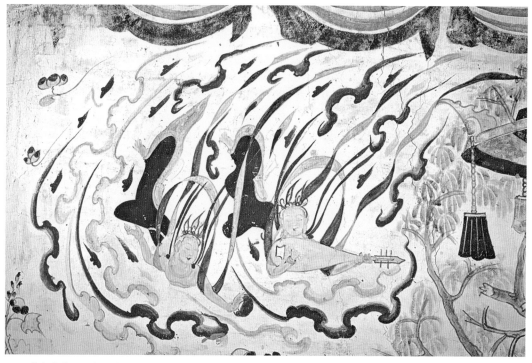

8-7 莫高窟第313窟北壁 说法图中飞天

托下，更有一种热烈欢快的气氛。正如张衡《观舞赋》中所描绘的那样：

"连翩络绎，乍续乍绝，裙似飞燕，袖如回雪。"

这种描绘众多飞天的场面，在麦积山石窟中也可以看到。麦积山隋代的壁画保存下来的极少。第27窟是一个窟顶为四角攒尖型的方形洞窟，洞窟前半部已毁，窟顶右面披只存三分之一的画面，其中就画出了成群结队的飞天，他们的身体柔和，衣裙飘带自然而富有动感，他们或上或下，迎风飞舞，具有一种热烈欢快的气氛。

麦积山石窟第5窟顶部也残存一块隋代的壁画，描绘出飞向前的天马以及众多的飞天，这些飞天与莫高窟第305窟的飞天非常相似，同样具有风驰电掣的特点。从这些飞天壁画中也可看出隋代艺术中地方的差异很小，一种统一的潮流遍及全国。

隋代的画师利用飞天等艺术形象点缀在洞窟中，使这些庄严的佛窟变得生气勃勃，充满活力，特别是成组的飞天，造成强烈的动势，使人对天国世界产生无限遐想。

隋代喜欢用厚重的颜色造成丰富华丽的效果，然而，随着时代的变迁，正是这些颜色较厚的地方变色最为严重，因此，隋代的飞天很多都无法看清面部和身体的细微结构，只能看出大的轮廓和身体动态。不过也有极少数颜色调合较少的仍基本保持原貌，如莫高窟第313窟南北两壁的说法图中各画有四身飞天，其中北壁说法图西侧的飞天，一身怀抱琵琶，尽情地弹奏；一身手托鲜花，双目下视，正悠然地飞行，身边的彩云勾画出弧形的飞行轨迹（图8-7）。他们都眉清目秀，从那樱唇小口中露出会心

的微笑，大红的长裙、绿色的飘带随着身体自然飘动，色彩与造型都显得简洁、清爽，表现出两位淳朴天真而又楚楚动人的少女形象。

总之，隋代的飞天和其他艺术一样，充分体现出一种质朴而又健康、豪迈的精神。隋代的飞天在数量上是空前的，在艺术上处在一个承前启后的重要阶段，画家们在对"西域式"、"中原式"的画法长期探索之后，已经熟练地掌握了飞天的表现艺术，能够随心所欲地处理各种场合下的各种形态的飞天，特别在描绘群体飞天方面达到了很高的成就。

二、初唐的飞天

公元618年，李渊建立了唐王朝。初唐的帝王们吸取了隋朝灭亡的教训，采取了非常开明的政策，大力发展生产，使唐代在隋朝的基础上政治、军事更加强大，文化更加繁荣，在对佛教的信仰方面更加深入和广泛，虽然唐太宗曾明确表示："至于佛教，意非所尊"，"所好者唯尧舜周孔之道。"但他对佛教采取开明的办法，仍然大兴佛寺。著名高僧玄奘从印度取经回来后，还专门为玄奘修建慈恩寺作为译场。

至于从尼姑庵里出来的武则天，则完全扶持佛教，并充分利用佛教作为政治斗争的工具，沙门怀义、法明等伪造《大云经》，说武则天是弥勒下生，当做"阎浮提"主，敦煌藏经洞里出土的《大云经疏》还公开宣扬武则天是神皇，为武则天登基广造舆论。

武则天于载初元年（690年）令天下诸州造大云寺，藏《大云经》，于是各地都造了大型佛像，莫高窟也于载初二年（691年）建造了高达35.5米的北大像（第96窟）。帝王的提倡，自然使佛教得到了空前的繁荣。此时的佛教大乘净土思想广为流行，石窟、寺院里纷纷兴起图画经变，即根据一部佛经的主旨而创作出规模宏大的变相图。在敦煌藏经洞出土的写经中，初唐时期抄写最多的有《法华经》、《阿弥陀经》、《维摩诘经》、《弥勒经》、《涅槃经》等，这时的敦煌壁画也同样流行法华经变、维摩诘经变、阿弥陀经变等。石窟壁画与当时的佛教思想是密切相关的。

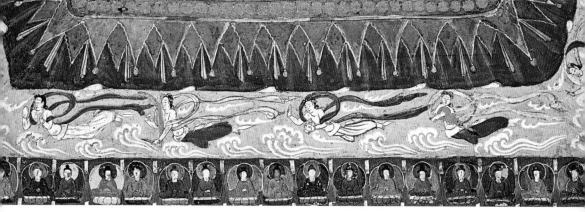

8-8 莫高窟第322窟窟顶北坡 飞天

　　唐代近三百年间，在敦煌凿建了二百多个洞窟，是佛教艺术最辉煌的时代，根据敦煌石窟的发展情况，我们把唐代分为四个时期：初唐（618–704年）、盛唐（705–780年）、中唐（781–847年）、晚唐（848–906年）。由于中唐以后吐蕃占领了敦煌，敦煌的形势变化较大，从石窟的发展来说，风格内容也有明显的变化，因此，唐代的敦煌艺术也由此可以分为前期和后期。

　　初唐的石窟除了少数中心柱窟还有隋代影响的痕迹外，大多数洞窟都是方形覆斗顶殿堂窟，正壁开一深龛，塑出佛、弟子、菩萨等成组的形象，在左右两壁往往画出说法图或整壁的经变画，随着洞窟布局的改变，飞天的描绘也有所不同，隋代那种在四壁上部天宫栏墙内画飞天的情形不再出现，仅在部分藻井的外缘画出一周飞天，还沿袭隋代的装饰习惯。

　　如第57、322窟，在藻井四周画出连续飞行的飞天，从数量上看，远远没有隋代那样多，但画家更注重个性特征的刻画，表现出优雅的气质和清朗的气氛。在第322窟藻井外缘，画出淡蓝色的天空。一片片白云飘过，飞天们轻盈舒展地飞过，他们演奏着琵琶、方响、排箫等乐器，上身半裸，没有华丽的衣饰，只有长长的飘带，不像隋代飞天那样迅疾地飞行，而是表现出一种悠闲的神情（图8-8）。

　　第329窟的飞天，是较为突出的，本窟也是个方形覆斗顶窟，正面开一深龛，内塑佛像、弟子、菩萨等形象（现已被重修），窟内南北两壁画出阿弥陀经变和弥勒经变，气势雄伟。飞天主要画在窟顶藻井和窟顶壁画中。藻井中央是一朵14瓣的

8-9 莫高窟第329
窟 窟顶藻井

大莲花，莲花中心则表现出五彩的光轮，这就是《华严经》中
所说的"宝华旋布放光明"的奇妙景象（图8-9）。在方井的
四角与中心相对应又各画出莲花的一角，莲花外缘的花瓣具有
石榴纹样，这些巧妙的组合，使造型简单的莲花变得无比华丽
丰富。中心莲花的四周，在深蓝的底色中，有四身飞天随着流
云自由自在地飞翔，在藻井外缘的帷幔外，又画出12身伎乐
飞天，他们的背景是浅黄色的，与中心的蓝底色形成对比，在
五彩云的衬托下，他们演奏着琵琶、箜篌、腰鼓等乐器，朝着
一个方向连续不断地飞去，华丽无比的图案以及他们活泼多姿
的动态给观者以无限的遐想，你会感到天空是那样的深广无
垠，而又充满着美妙的音乐之声。这个飞天藻井也是敦煌藻井
艺术中的杰出代表。

在佛龛顶部两侧分别画出佛传故事"乘象入胎"和"夜半
逾城"，前者讲的是释迦牟尼降生之前，他的母亲摩耶夫人梦
见一个乘着白象的菩萨，因而怀孕生下了悉达太子（释迦牟
尼），后者讲述悉达太子长大后，看到人间生、老、病、死诸

苦，思求解脱之道，后来决定出家修行，国王知道后，叫人紧闭城门，不让太子出走。在一个夜晚，悉达太子毅然骑马出走，这时，天帝派神人托起马足，逾城而去。

这两个情节，一个表现释迦牟尼的诞生（肉体的诞生），一个表现释迦牟尼觉悟的开始，可以说是佛传故事中两个最关键的情节，在初唐洞窟中，经常以这两个情节来表现释迦的一生，在构图上可造成对称的效果，本窟是描绘得最成功的一例。

龛顶北侧的"乘象入胎"画—菩萨乘象奔驰，前有乘龙仙人引导，前后有二天人侍立，又有雷神、风神跟随，前面有四身飞天迎着菩萨，或托花供养，或演奏音乐，载歌载舞，姿态优美，后面还有一身飞天演奏乐器，天空中弥漫着流云和鲜花，有一种热烈而欢快的气氛。龛顶南侧画悉达太子乘马而行，前面也有乘龙仙人引导，后有风神电神跟随，前面也有四身飞天欢快地歌舞，后随二身飞天持花供养。伴随着彩云、鲜花，飞天们身体柔和，动态优雅（图8-10）。在《佛本行集经》中，有这样的记载：

是时太子出家之时，其虚空中，有一夜叉，名曰钵足。彼钵足等诸夜叉众。在虚空中，各以手承马之四足，安徐而行。

复共无数乾闼婆众，鸠槃茶众，诸龙夜叉……在太子前引导而行，……上虚空中复有无量无边诸天百千亿众，欢喜踊跃，遍满其身，不能自胜，将天水陆所生之花散太子上。

由此我们知道，这些飞天正是为太子作前导或散花的"诸

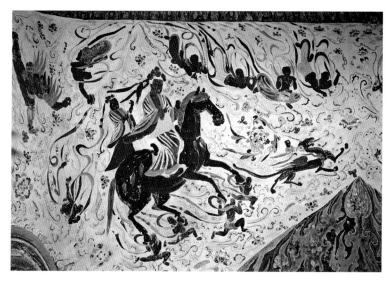

8-10 莫高窟第329窟
佛龛顶南侧 夜半逾城

8-11 莫高窟第329窟东壁门上部 说法图

8-12 莫高窟第57窟北壁 说法图

天"形象。具体说来，这些众多的天人包括了天夜叉、乾闼婆、鸠槃荼等。

唐代的说法图，突出的是佛、菩萨的形象，飞天往往画得很小，然而这些小小的飞天同样展现出迷人的风采。如第329窟东壁门上部的说法图，由于未受到阳光的照射，没有变色，保持了唐代那种色彩绚丽的效果，佛的华盖两侧各有一身飞天。左侧的一身飞天，上身半裸，着红色长裙。双手伸直，好像游泳的入水动作，富有动感；右边这身飞天一手前伸，一手后摆，正像在水中游泳的样子（图8-11）。

有人认为这两身飞天大概是画家根据游泳的优美姿态创作的，人们在水中游泳会表现出一种自由自在地飘浮的状况，画家大约就是由此受到启示而创作的吧，甚至连那随着飞天流过的彩云，也像是水中翻卷的浪花。这两身飞天服饰也很简单，裸着的上身除一条飘带外，别无饰物，令人不禁想起李白的诗句：

清水出芙蓉，天然去雕饰。

——李白《经乱离后天恩流夜郎忆旧游书怀赠江夏韦太守良宰》

我们再看看第57窟北壁说法图中的飞天，在菩提宝盖左侧这身飞天双手平平展开，好像展开双翼的鸟，从上面迅疾地飞了下来，流云的弧线标志出飞行的轨迹，像一只展翅翱翔的大雁。古代的画家要表现飞行于天空中的飞天，一定是通过对飞鸟的观察，来获得对飞行姿态的把握吧。右侧的飞天，一手靠近头部，一手向外展开，同样具有舒展双翼的效果，却更显得悠闲自在（图8-12）。

第322窟的说法图中，飞天的数量要多一些，南壁共有四身飞天，在菩提宝盖两侧相对画出，他们身体在上，头朝下，一手向上，一手向下，似乎在彩云飘渺的天空中奋力前进。北壁的说法图中有碧绿的净水池，阿弥陀佛在净水池中央的莲座上说法，

观音和大势至菩萨胁侍两侧，天空还有琵琶、筚篥等乐器飞舞，这就是西方净土世界的所谓"不鼓自鸣"乐，这实际上是一幅净土图。在菩提树的两侧相对各画出三身持幢的飞天，他们身材小巧，双手持幢，动作自然。

第322窟佛龛顶部还画出了一群共十身飞天，在佛背光两侧各有五身，这种龛顶的装饰大约是受到隋朝的影响，但这些飞天不像隋朝的飞天那样急速地飞行，他们飞行很轻缓，有的飞天还仰身躺着轻轻地降落下来。他们都面带欣喜的表情，张开双臂散花，在土红的底色中，飞天们伴随着鲜花和白云，纷纷扬扬地飞来。

第331窟正壁的龛顶也画出了很多佛像和飞天，靠近外缘的飞天。分别演奏着琵琶、筚篥等乐器，飘带轻盈地上升，他们的姿态各异，那种富有节奏感的优美动势令人感到一种音乐舞蹈的旋律。靠近龛内侧的飞天纷纷向中央飞去，那神情倒像是在水中自由地游泳，这上上下下二十多身飞天，在土红的底色映衬下，具有热烈欢快的气氛。

第209窟的飞天也画得较多，窟顶西披中央画出佛像，两侧下部对称画出乘象入胎、夜半逾城的故事画，上部左侧二身飞天分别吹奏着竿篥和笙，向佛飞来，体态柔和，飘带长而舒展，下面还有一身较小的飞天，作为乘象菩萨的前导，他的双臂自然伸开，飞降而下。右侧在太子骑马画面的上方，两身飞天，一身弹奏琵琶，一身吹着排箫，神情悠闲，飘带也是长长地展开，周围彩云飘浮，鲜花朵朵，绮丽多彩（图8-13）。在东、南、北三面披都画出大型的说法图，每一铺说法图上部各有四身飞天，形象结构都很

8-13 莫高窟第209窟窟顶西披 飞天

一致，上面两身为童子飞天，身穿小短裤，有的双手上举散花，有的双手捧着鲜花，似在奔跑，动作充满稚气，憨态可掬。下部的飞天则飞行迅疾，形象生动。本窟南北壁也画出了好几组双飞天，他们冉冉从天而降，有的持物，有的散花，体形苗条，表情愉快，通过长长的、自然而流动的飘带，衬托出飞天悠闲而舒畅地飞翔的情态。

第220窟开凿于贞观十六年（642年），北壁为东方药师经变，主体为七身立佛像，每一身佛的上方有一个华丽的宝盖，六身飞天穿行于华盖之间，或上或下，自由翻飞，充满动感，六身飞天可分为三组，左右两侧的飞天，一身向上升去，一身从上飞下来，形成一个旋转的动势。如左侧这一组飞天，一身表情安详，双手合十，随着翻卷的流云缓缓地升起；一身则双手合十举过头顶，向下倒冲下来，这一上一下，使画面形成一种装饰性的韵律和节奏。中央的这组飞天则是相对向上涌去，这三组飞天又有长长的流云相伴随，使全壁的画面富有流动之感。

第321窟的飞天可以说是初唐飞天的杰出代表，本窟正壁开一敞口龛，内塑一佛二弟子二菩萨二力士，这些塑像都经后人重修了，但壁画完全是初唐的原作。在佛龛顶部，画出天宫栏墙，沿着天宫栏墙有一群体态袅娜的供养天人，神情悠闲逍遥，有的在朝下散花，有的则好奇地看着下面人间的世界（图8-14）。正是：

"飘飘九霄外，下视望仙宫。"

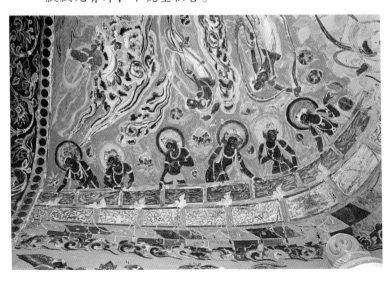

8-14 莫高窟第321窟龛顶 凭栏天女

佛龛上部用深蓝色画出天空。在靠近佛背光的地方，菩提树前相对画出两组飞天，右侧的两身飞天均一手托着花蕾，一手自然展开，长裙衬托着柔和的身姿，长长的飘带随风飞舞，显得那样地婀娜多姿。左侧的飞天与右侧相对，也是身体朝下飞来，一手拈花蕾，一手轻柔地散花（图8-15）。这两组飞天体态是那样的自然、柔和。每一条飘带，每一个动作，都显得那么完美。

龛顶上部两侧还有两组飞天，右侧的飞天上面一身一手上举，一手朝下，身体舒展，下面这身双手自然上举，他们都仿佛在碧蓝的大海中游泳那样。左侧的这组飞天，一身微微弯曲成"U"形，头向后翘起，一身张开双臂，身体自然伸直。

这些飞天都是两身一组，动作相互配合，互为依托，相得益彰。他们构成了完美的韵律和节奏，缺一不可。这种两身一组的双飞天形式，早在北魏时期已经产生，但把双飞天作为一种独特的艺术形式，并加以完善，则是在唐代才达到完美的境地，第321窟的双飞天也因此而成为敦煌艺术中飞天的代表作之一。

第321窟北壁为阿弥陀经变，图中以阿弥陀佛为中心，下面有七宝水池，上面则是深蓝的天空，天空中有一组一组的佛乘着彩云来来往往，还有化现的楼阁、宝幢和天花，以及不鼓自鸣的乐器。十身飞天穿行于其间，给这宏伟的场面又增添了很多情趣。这些飞天有的双手平伸，缓缓地像鸟一样降落了下来；有的头朝下，一个鹞子翻身的动作；有的虽向下而来，却正仰起头，好像正要站立起来。也有的飞天侧身向里，两臂展开，沿水平线平稳地飞过。有的飞天双手向下垂直地倒插下来，速度很快。有一身飞天身体基本呈站立状，上身前倾，双手合十，好像正要准备停在一个华盖上面，那种立足未稳的姿态表现得十分细腻。右侧这两身飞天都双手捧着鲜花，身体微微弯曲，都是朝着一个方向由上往下飞来，上面一身飞天比起

8-15 莫高窟第321窟龛顶 双飞天

飞 天 艺 术
从印度到中国
下面一身体形较小，形成一种透视，你会感到他们是由远而近地飞来的。这十身飞天表现出不同的动态，或上或下，或正或侧，或疾或徐，仪态万千，令人赏心悦目。

初唐的飞天不论群体还是个体，都充分体现出灵动、活泼的特点，犹如天真烂漫的少女，一颦一笑，一举手、一投足无不体现出自然、纯朴的气质和青春的活力。

三、盛唐的飞天

盛唐是唐代艺术发展最辉煌的阶段，这一时期，经济高度发达，政治空前稳定，丝绸之路上中西文化交流十分频繁，在唐代的开明政策下，佛教也取得了前所未有的发展，天下诸州寺院达五千多所，招提兰若四万余所。到会昌五年（845年），唐武宗下令灭佛时，还俗僧尼竟达二十六万多人，收寺院田地上千顷，收寺院奴婢十五万人，可见在此前佛教之盛。

佛教在隋唐时期逐步产生了林立的宗派，影响较大的如净土宗、天台宗、华严宗、唯识宗、禅宗等等。宗派的相互竞争，大大促进了佛教思想的深入研究，同时在广大信众中的普及更加深化。那时长安、洛阳等地寺院都延请著名画塑高手来为本寺造像、画壁，如著名的画家吴道子、杨庭光、韩干、卢楞伽等都在寺院里留下了千古杰作。画史记载吴道子"变相人物，奇踪异状，无有同者"。又在长安景云寺画地狱变相，使从事屠宰等行业的人见了都产生恐惧，不敢杀生，甚至有的还因此而改业。这类神奇的故事在画史中不乏记载。只可惜长安、洛阳等地的唐代寺院现在已荡然无存，在西北的敦煌石窟，却可以看到唐代不少优秀的壁画作品，展现出唐代宏伟、精湛的艺术。

唐代的石窟中，经变成为最主要的内容，经变画体现出画家对一部佛经的总体把握，众多的人物，宏伟的建筑，以人间的奢华来表现理想中的净土世界，反映了佛教艺术的完全中国化。佛国世界中当然少不了天人，飞天便自由地飞翔于佛国之境。画家们以极大的热情来描绘飞天这一美好的形象，所以盛唐飞天虽然数量上不算最多，却更富于创造性。

盛唐的代表窟第172窟是一个方形覆斗顶窟，正壁开一个敞口龛，塑像已被后人重修了，但壁画保持了原貌，其中南北两壁都画出观无量寿经变，构图宏伟，描绘精湛，堪称盛唐艺术的代表。

本窟的窟顶较为独特，在覆斗顶的四披，按惯例画出排列整齐的千佛。藻井中心画一大朵莲花，周围画出复杂的图案，如卷草纹、团花纹、几何纹等层层递出，最外层则易方为圆，把标志着华盖四周垂角的流苏纹画成圆形，这样就具有华盖的真实感了。在最外沿圆形华盖与方井相交而形成四个岔角的空隙，画出了四身飞天。从构图上说，圆与方的有机结合，使这严整而略显单调的窟顶变得活泼而充满动感，圆形的

窟顶减轻了方形的沉重感，再辅以飞天的动势，使顶部变得空灵而深远，从而改变了因构图满而造成的沉闷。

古人把一首诗中的绝妙诗句称作"诗眼"，在这里，飞天的出现，正如"诗眼"一样，体现出画龙点睛之妙。这里没有较大的空间做背景，但飞天依然是那样自在舒展地遨游，长长的飘带体现出他们轻松柔和的动态，简单的几朵彩云，衬托出他们无拘无束的身姿，因为有了他们，天地不再狭小，思绪随着飞天轻缓地飞舞而飘向了天外。

本窟佛龛顶部的飞天也同样地迷人，华盖两侧各有两身飞天，特别是华盖右侧这两身飞天，一身头枕着双手，身体舒展，怡然而上，仿佛鱼在水中悠然游过，另一身头朝下，双手捧着花蕾，飘然而下，如燕子衔泥。这两身飞天一上一下，身旁的彩云也顺势翻卷，形成一个充满动态的结构，极富有装饰性（图8-16）。

在北壁经变画中，几身飞天不停地飞行，左上角的那身飞天仿佛刚从地面腾空而起，手托莲花正要献给佛陀（图8-17）；与她相对的右侧一身飞天也同样，双手展开，手托着莲花，一条腿轻提，正向上飞升。靠近中部也有两身飞天从不同的方向朝着中央大殿飞去。右侧这一身飞天一手向前，一手向后，好像是以很快的速度飞来；左侧这一身飞近楼阁，双

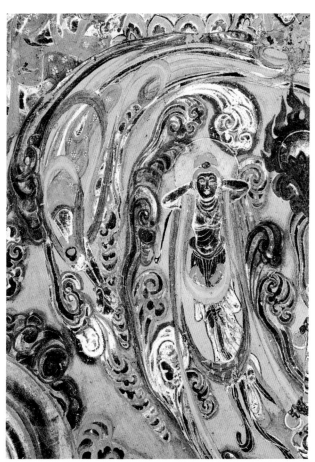

8-16 莫高窟第172窟龛顶南侧 飞天

8-17 莫高窟第172窟北壁 经变画中飞天

手合拢，身体呈半蹲状，好像正要着地的一瞬间。这些身姿轻盈的飞天，在辽阔的空中自由翱翔，令人不禁想起李白的诗：

素手把芙蓉，虚步蹑太清。

霓裳曳广带，飘拂升天行。

——李白《古风》（之十九）

第320窟也是盛唐的优秀洞窟，本窟南壁的阿弥陀经变没有画复杂的亭台楼阁，只是画出了阿弥陀佛和观音、势至等众多菩萨说法的场面，在菩提宝盖上面，画出了四身优美动人的飞天，以宝盖为中心，分两组相对画出。左侧这一组，前面的飞天头梳双丫髻（这是唐朝妇女的时妆），双手上举，正在散花。头微微转向后面，漫不经心地看着后面的飞天，长长的锦裙，紧贴身体，裙下已看不到赤脚。后面这身飞天双手高举，一条腿提起，一条腿伸直，好像正努力追赶前面的飞天。这样，就形成了一紧张，一舒缓，富有戏剧性的对比场面。右侧的这两身飞天，形式上与左侧一致，前一身飞天也是梳双丫髻，一手上举，托着鲜花，另一只手向后伸开好像正在散花，面向后，眼睛专注地看着散花的手，一副从容而矜持的神情，而后面这一身飞天双手上举，身体向前倾，一条腿提起，一条腿蹬直，正在奋力追赶前面一身飞天（图8-18）。

这两组对称画出的飞天都是裸上身，穿着长长的带花纹的红锦裙。他们不像隋朝的

8-18 莫高窟第320窟南壁 飞天

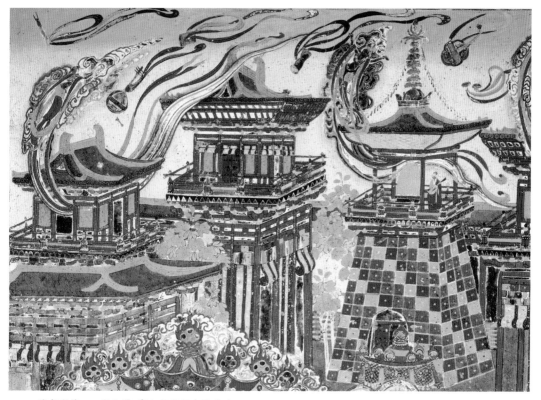

8-19 莫高窟第217窟北壁 穿行于楼阁中的飞天

飞天那样露出双脚，双腿已藏在长长的锦裙里，因而人体结构就显得完美而单纯。画家通过一张一弛的对比，再用长长的飘带配合流云而强化这种不同的动感，使这组双飞天表现得如此完美，它们几乎成了敦煌飞天的代表，被运用在各种艺术设计中。

第217窟也是盛唐时期的代表洞窟，洞窟西壁龛顶画的是佛说法图，左侧已经残毁，右侧靠近中部佛的华盖旁边有一身飞天双手合十，正由下向上飞升而去，身旁的五彩云衬托出飞天的动势，在顶部，彩云甚至涌出了边饰之外，使你感觉出一种快速飞行的样子。右侧菩萨的宝盖旁。一身飞天双手合拢向下飞来，就像是跳水运动员扎入水中的那一刹那，那样优美而富于动感。

本窟北壁画出规模宏大的观无量寿经变，中央的西方净土图主要由宏伟壮丽的宫殿楼阁组成，巍峨的殿堂间，身体灵巧的飞天自由地飞来飞去。如右侧最边上是两座庑殿顶阁楼，一身飞天正从楼中飞出，长长的飘带有一部分还隐藏在楼后面。与他相对的左侧楼阁中，一个飞天也正从中飞出，他的飘带有一半还在楼后露出，可知是从楼后穿出的。在中央大殿两侧各有一座砖砌的高台。按唐代寺院的形制，台上的亭阁分别用来建钟鼓和藏经。左侧钟鼓楼上，一个和尚正在撞击大钟，一个飞天也刚从中穿过，飘带还留在楼阁中（图8-19）。跟他相对的藏经阁中，也可看出飞天穿行的情景，

几条长长的飘带也从窗户间飘过。最特别的是中央大殿左侧的一个窗户中，一个飞天在里面正要向外飞出，而他的飘带却还有一部分在窗外。于是，观者一定能够想象得到一个飞天刚进窗户里，旋即又转身要向外飞出这样一个过程。

我们知道，造型艺术总是选取人们活动的某一瞬间加以描绘而成，因此，它表现的是一个凝固的瞬间。而中国古代的画家们却早已突破了时空的限制，成功地把一个动态的过程表现出来了，通过观者的想象，完成了一个动态的过程，实在是匠心独具。类似第217窟穿行于楼阁间的飞天，在第123窟南壁的经变画中也有不少。他们穿行于亭台楼阁间，轻盈的身体，灵巧的姿态，就像鸟儿飞在林间，鱼儿游于水中，那样自由自在。

第148窟是大历年间建成的一个大型涅槃窟，窟中塑出长达14.4米的涅槃佛像（俗称卧佛），洞窟也呈横长方形，正壁配合塑像，画出大型涅槃经变，东壁门两侧分别画出大型的观无量寿经变、药师经变。经变中也画出了来往飞行于宫殿楼阁中的飞天，使这净土世界丰富多彩。

南壁龛顶的一身飞天较为独特，他有六臂，分别持钺、金刚铃、横笛和琵琶，前两种是佛教的法器，后两种是乐器，这个形象是密教的飞天形象（图8-20）。唐代以后，佛教密宗较为流行，特别是开元以后，由于不空、善无畏、金刚智（即开元三大士）等人的大力传播，密教更为流行。在敦煌石窟中开始出现大量的密教图像，如千手千眼观音、不空绢索观音、六臂观音等，像这种六臂的飞天却是十分罕见的。

在佛龛顶部佛的华盖两侧画出的飞天，数量不多，却无不经过画家的精心刻画，体现出独特的个性。第44窟北壁有两个佛龛，龛顶各画出两身飞天，看来风格基本一致，有可能是同一画师的作品。西侧的龛顶，菩提宝盖右侧的飞天双手弹奏着阮咸，右腿交于左腿前，不像是飞行于空中，倒像是在地上边舞边演奏音乐；左侧的飞天双手握

8-20 莫高窟第148窟 六臂飞天（赵声良 绘）

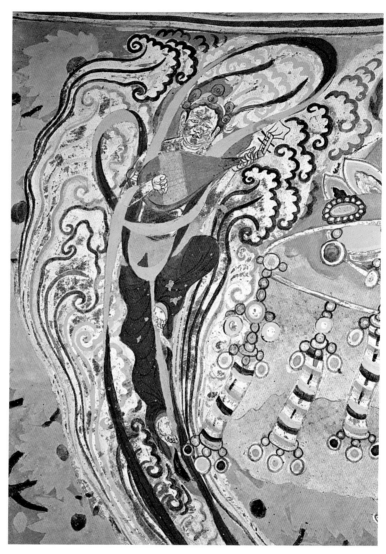

8-21 莫高窟第44窟北壁
佛龛顶 弹奏琵琶的飞天

着长长的箫，一腿上提，正向上冉冉升起，这两身飞天颜色已经变黑。东侧龛顶的飞天却颜色如新，右侧的飞天吹奏箫、左侧的飞天弹奏琵琶（图8-21），他们都一腿上提，身体冉冉上升，好像是全神贯注地沉浸在音乐艺术之中，那种摆脱了一切束缚，超然于物外的境界。这是宗教的境界，也是艺术的境界。

第121窟北壁的说法图中，菩提树两侧各画出一身飞天，他们都身体向后倾，一手微曲，拈着花蕾，一手伸直，好像在散花，裙角急速地飘动，形成尖角，飘带也表现出急速上升的趋势。

第39窟佛龛内的飞天也是盛唐飞天艺术的杰作。本窟是一个中心塔柱窟，但中心柱不像北魏那样四面开龛，而仅仅在正面开了一个方形龛。洞窟的南、西、北三面与

中心柱相对的位置又各开一龛，造三组佛像，构成三世佛的格局。南北两壁的龛内各有两身飞天，南壁龛顶右侧的飞天一手靠近头部，一手自然地伸出，身体微微弯曲，正从天而降，左侧的飞天双手托鲜花，正向上飞升。北壁龛顶，右侧的飞天一手举过头顶，一手托着鲜花，一腿上提，显出努力上升的样子，左侧的飞天与他相对，却是背对观众，一手托花上举，一手自然地伸出。这些飞天均上身半裸，下着大红长裙，长长的飘带以及流动的彩云衬托出他们飞行的动势。

西壁是个横长方形龛，龛内塑涅槃佛像及众多的弟子。壁画则配合塑像画出了佛母下天看望释迦及佛母返宫的情节。《大般涅槃经》中曾记载：当佛涅槃时，

"诸天于空散曼陀罗华、摩诃曼陀罗华、曼殊沙华、摩诃曼殊沙华，并作天乐种种供养。"

在龛顶共画出五身飞天，左侧一身飞天从天而降，他一手托着一盘鲜花，一手轻拈花蕾，一腿正往前跨，身体向下倾，体现出飞速而下的情景。右侧与他相对的位置上，也有一身飞天，动作姿态都与左侧的飞天相对称。龛顶中央一身飞天头朝下直落下来，两侧各有一飞天相对向着中央飞来，他们都双手托着一盘花蕾，神态虔诚（图8-22）。这五身飞天体态修长，配合长长的飘带更显得潇洒自如。他们的飘带都飘出了龛外，突破了画面边界的限制。从这一组飞天我们可以体会到盛唐艺术那种娴熟的技艺，雍容大度的精神，和艺术家充沛的创造力。

8-22 莫高窟第39窟西壁龛上部 飞天

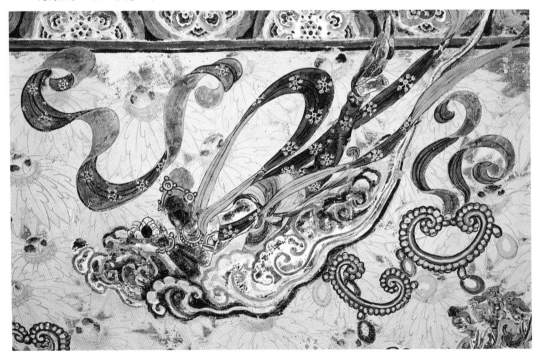

第九章 敦煌飞天（三）


第九章

敦煌飞天（三）


一、吐蕃时期的飞天

天宝十四年（755年），"安史之乱"爆发了，唐朝政府被迫调集河陇的精兵以定中原，于是，河西守备空虚。吐蕃便乘机进兵占领了河西，敦煌的历史进入了中唐时代，也称吐蕃时代。

吐蕃人崇信佛教，在他们统治河西时，佛教兴盛，寺院林立，当时敦煌有十七寺之称，著名的如开元寺、乾元寺、龙兴寺、报恩寺、净土寺、灵图寺等等。沙州（敦煌）僧尼达一千数百人，在人口总数还不到三万人的沙州，僧尼的比例是很大的。而且敦煌还出了不少著名的高僧，如昙旷、摩诃衍、法成、洪辩等。吐蕃统治期间，经常派人到长安等地延请著名高僧来讲法，又不断派人到中原求取佛经，并翻译成吐蕃文，吐蕃与中原的宗教联系十分密切。

这一时期，吐蕃在敦煌的开窟造像很多，并把一些前代开凿，但又未能完工的洞窟完成，莫高窟现存吐蕃时代的洞窟48个，在前人基础上补绘补塑而成的洞窟有18个，两者合计，比盛唐的洞窟还要多。

中唐的彩塑、壁画依然沿着盛唐的道路发展。在人物造形上，盛唐已经出现了丰满的造型，如第130窟的供养人，表现出体态雍容，面形肥胖，腹部前挺的特征。与传世的周昉《簪花仕女图》中的形象非常相似。但在盛唐敦煌壁画的飞天中尚未广泛出现这种肥胖的形象。中唐时期发展了这种以丰肥为美的人物形象，飞天的描绘中，已经大量出现了这种肥胖的形象。榆林窟第15窟就可以看到中唐飞天的典型特征。

榆林窟位于今安西县南六十多公里处，西距莫高窟一百多公里，它与莫高窟同属于敦煌石窟体系，但开凿时代稍晚，

大约在初唐时期才开始凿建洞窟。吐蕃时期，曾在榆林窟凿建
了非常优秀的洞窟，第15、25窟就是代表。第15窟的主室已
经后代重修，但前室保存了中唐的原作。前室窟顶画出两身体
形硕大的飞天，这在敦煌壁画中也是较为特别的。南侧的一身
飞天身体较短，头戴花蔓冠，项饰璎珞，上身半裸，显出丰满
的肌肤，他正专注地吹奏横笛，飘带翻卷成弯弯曲曲的样子，
反映出飞行的速度是很慢的（图9-1）。北侧的飞天面含微笑，
神态矜持，正弹奏着凤首箜篌。李白诗中有：

漫漫雨花落，嘈嘈天乐鸣，……杳出霄汉外，仰攀日月行。
李白《登瓦官阁》

正是飞天所体现出的这种意境。如果说，初盛唐的飞天体
现出一种青春少女般的活泼天真并略带有一些稚气，那么，中
唐的这两身飞天则体现出一种成熟的雍容、典雅之美，但也因
过分的庄重而显得缺乏活力。

在前室北壁的天王两侧也相对画出两身小飞天，都扬起
双手作散花状，南壁的天王前面则有一身飞天手持香炉，跪在

9-1 榆林窟第15窟前
室顶南侧 飞天

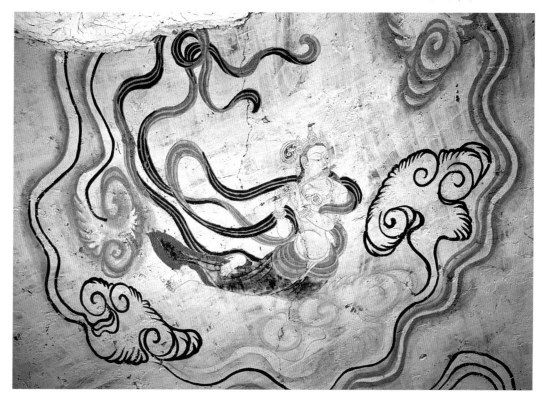

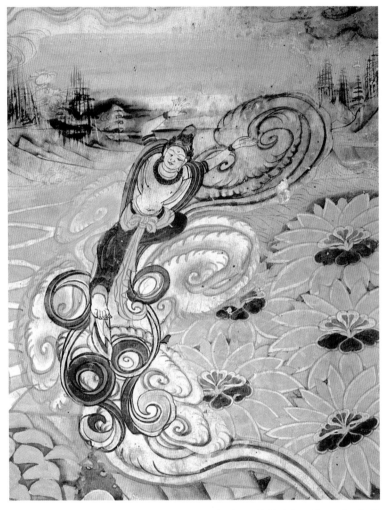

9-2 榆林窟第25窟北壁
经变画中飞天

云中，作供养状。这些飞天身体都显得有些凝重，要是没有彩云的依托，你一定感觉不到他们飞行的样子。

榆林窟第25窟在南北壁分别画出了整壁的经变画，气势宏伟。北壁的弥勒经变，场面宏大，情节众多，其中的飞天体形较小，却画得异常生动。在中央菩提宝盖两侧主要有四身飞天，左侧靠近华盖这一身飞天正迅速飞升而起，双手扬起散花（图9-2）。他的左侧靠近山峦的地方还有一身飞天，形体较小。右侧两身飞天一身双手扬起散花，一身身体向后靠，显出很轻松悠闲的神情。

在右侧上部还有两身飞行的和尚，身体沿水平方向正急速地向前飞去。前面一身头上冒火，后面一身紧跟在后，禅杖、钵等物随身飞去。这是表现弥勒经变中，佛的大弟子迦叶受释迦之托，把袈裟衣钵献给弥勒之后，便踊身虚空。上身出火、下身出水，越过崇山峻岭的情景。

　　莫高窟的中唐洞窟中，经变画中的飞天与盛唐壁画中一样，小飞天穿梭飞行于宫殿楼阁之间。如第112窟、159窟、231窟等。由于经变画的数量增加，常常在一面壁中画出三铺或更多的经变，人物形象便相对画得很小，飞天也就更为小巧精致了。如第159窟南壁西侧的法华经变上部两侧各有三身飞天，乘着彩云飞速地向中央飞来（图9-3），靠近中部宝塔的几身飞天则双手上举，半跪在云中。中央的阿弥陀经变上部有两身飞天，双手上举正向上飞升，这些飞天体形虽小，却刻画细腻，真实地表现出飞行的不同动势。

　　在第220窟甬道南侧龛内也有两身小飞天，线条和颜色都保持很清晰，他们双手托花上举，上身半裸，穿红色长裙从天而降。比起盛唐的飞天来，中唐飞天的衣饰不是那么华丽，没有那么繁琐的花纹。描绘的也不是那么精细，常常是寥寥数笔，勾出形体，颇有点写意画的意味。飞天的飘带翻卷形成的圆圈却增多了，具有一定的装饰性，但显得飞行速度很慢了。

　　第158窟是中唐时期的大型洞窟，窟中塑出一身长达16米的涅槃像。壁画中配合塑像画出涅槃经变的内容，但画家没有描绘经变的全过程，而是选取两个突出的情节加以描

9-3 莫高窟第159窟
南壁 法华经变中飞天

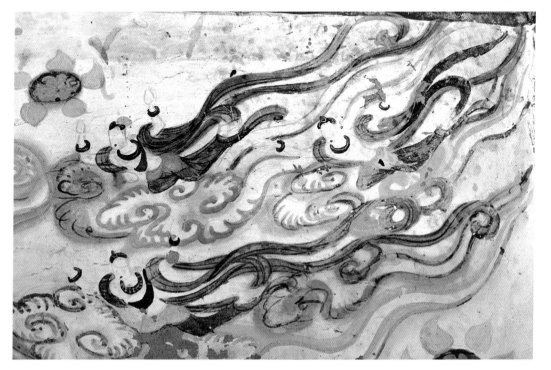

9-4 莫高窟第158窟西壁南侧上部 飞天

绘。在靠近佛头部的地方,画出众弟子举哀图,表现大弟子迦叶及其他弟子们痛哭失声的样子。北壁靠近佛足的地方,是各国国王、王子举哀图,这样窟中自然形成了一种庄严肃穆的气氛,《大般涅槃经》中说,当佛涅槃之时:

于是时顷,十方世界一切诸天,遍虚空哀号悲叹……

尔时,帝释及诸天众,即持七宝大盖、四柱宝台、四面庄严,七宝璎珞,垂虚空中,覆佛圣棺,无数香花、幢幡、璎珞、音乐、微妙杂彩空中供养。

根据这些内容,沿涅槃经变的上部,还画出不少飞天。有的双手托花,跪在云间,作供养状,有的演奏音乐,有的在空中散花,他们都神情庄重,飞行缓慢,与经变画的气氛一致,特别是西壁北侧这身飞天,表情忧郁,双手持璎珞,缓缓地飞下来,似乎在哀悼释迦(图9-4)。

总的来说,中唐飞天改变了盛唐那种欢快活泼、华丽精致的面貌,而代之以表情端庄,动作轻缓,色彩简淡的风格,这一点对后代影响很大。

二、归义军时期的飞天

大中二年(848年),沙州张议潮率众起义,赶走了吐蕃统治者,并相继收复了河西十一州。851年,唐朝政府遣使至沙州,设立归义军,以张议潮为节度使。从此,河西又回复到唐朝的版图内。在敦煌的历史上,则进入了归义军时代。归义军先是由张氏,接着是由曹氏统治,时代一直延续到了北宋时期。

公元905年，唐朝将亡时，张议潮之孙张承奉建立了"西汉金山国"，自号为"白衣天子"，大约在919-920年，张承奉卒，金山国也就灭亡了。瓜（今安西县辖区）、沙（今敦煌市辖区）地区由曹议金统治，曹氏吸取了金山国覆灭的教训，去掉帝号，仍称归义军，并依附于中原王朝，争取中原的支持。在五代时期中原战乱纷纷的年代，敦煌一带在东有回鹘、西有于阗等强大的少数民族政权的形势下，通过一系列内政外交政策，保持了瓜沙地区长达一百多年的安定局面。

张、曹统治者都十分崇信佛教，因而在归义军时期，敦煌石窟的开凿有增无减。唐末五代，敦煌与中原的联系不太密切，在文化艺术上逐渐形成了相对独立的局面，特别是曹氏时期，仿照中原设立画院，石窟壁画都由画院的专职画师绘制，形成了壁画风格相对统一的状况，同时，由于缺少强大的中原文化影响，这种"院体"绘画明显地呈现出一种保守和衰落的趋势。

晚唐以后，在窟顶藻井四边画出一周飞天的形式再度兴起，并形成了固定的格局，第85、161等窟便是重要的代表。

第161窟的窟顶藻井较特别，井心画的是一身千手千眼观音菩萨，观音坐在莲座上，他的千百只手形成一个圆圈，像一个美丽的光环。观音两侧下部画有两身供养菩萨跪于两旁，双手合十供养。两上角画出两身向上飞升的飞天，左侧的飞天两手伸开散花，右侧的飞天正吹奏横笛，形象生动，色彩绚丽（图9-5）。在藻井的四边各画出

9-5 莫高窟第161窟藻井 千手观音及飞天

9-6 莫高窟第161窟窟
顶南披 飞天

9-7 莫高窟第61窟背屏南
向面 飞天

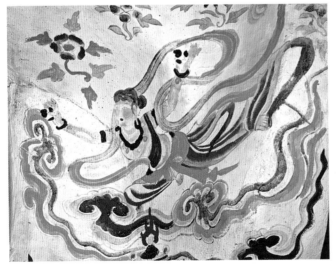

四身伎乐飞天，分别演奏着笙、排箫、笛、琵琶、腰鼓等乐器。他们一身接着一身飞来，不同的演奏姿态，不同的飞行动作，显得非常生动。画家常常在一群飞天中画出一些特别的形象，造成变化。如东披的飞天，三身面向观众，吹笙的那一身则画成侧面形象，表现出专注的神情。南披右起第一身飞天，双手握箫吹奏，身体向后倾，背向飞行方向，显得很悠闲，第二身飞天弹奏着琵琶，头朝下，倒着飞行。这些别致的形象，打破了整齐划一的格局，显得富于变化（图9-6）。第85窟窟顶藻井的边沿也像161窟一样，画出一周共22身飞天，这些飞天或正面、或侧面、或倒向飞行，自由变化，多姿多彩。飞天的旁边都画出色彩浓丽的五彩云朵，使他们看上去云山雾罩，别有风韵。

归义军时期的经变画中，基本上沿袭盛唐的形式，也画出不少穿行于楼阁间，翻飞于菩提树旁的飞天，但在表情、动态刻画等方面显得很单调，没有什么特色，表明飞天艺术正在走下坡路。

曹氏归义军时期，开凿了不少大型洞窟，如第98、61、55等窟，都是大型殿堂窟，有的还在洞窟中心设马蹄形佛坛，佛坛后有背屏直通窟顶，这是五

代时期对洞窟型制的发展。这些洞窟中也画了不少飞天，如第61窟背屏上部靠近窟顶的地方，画出一排六身飞天，沿水平方向飞行，他们的身体很长，飘带也较长，但总的来说动态较单调。在背屏的南北两侧，利用壁面的空间，画出了几身体型很大的飞天，他们手持鲜花，上下翻飞，动态轻盈，色泽淡雅，配合彩云与空中的花朵，使画面显得丰富活泼（图9-7）。

第55窟的背屏上也有类似61窟那种体型硕大的飞天，此外，在藻井四边也画出一周体型很长的飞天。曹氏归义军后期（约为北宋时代）的飞天，基本上形成了一定的模式，表情呆滞，动态单调，通常沿水平方向飞行，身体较长，裙子和飘带也很长，但飘带的变化较小。这样的飞天除了第55窟外，在榆林窟（如第16窟等）、莫高窟（如第76、449等窟）出现了很多。莫高窟第130窟宋代重绘的壁画中还画出了长达二米的飞天，可称得上是最长的飞天了，但这些飞天表情和动态都显得僵化，没有生气。

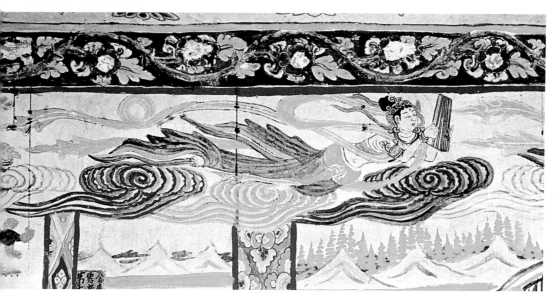

9-8 莫高窟第76窟北壁 飞天

第76窟也是飞天较多的一窟，沿四壁的上部画出一周飞天。这些飞天身体伸直，沿水平方向飞行，表情较单一，或演奏音乐，或捧鲜花（图9-8）。身体很长，远远超出了正常比例，再加上长裙和飘带，显得很纤弱，动感不明显，看不出飞行的力度，好像是依靠彩云托起。在洞窟四壁观音经变、八塔经变等画面中也画出了很多飞天。东壁八塔经变中的飞天较为

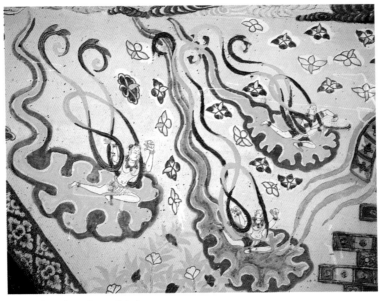

9-9莫高窟第76窟 八塔变中飞天

独特。八座塔表现释迦牟尼一生所经历的有代表性的八个故事，如释迦牟尼降生、鹿野苑初转法轮、降魔成道等等。在每一座塔内都画出释迦说法相，塔的两旁画出相应的故事情节。每一座塔的两侧都对称地画出数身飞天。这些飞天是童子形象，头上翘起两个小小的发髻，项饰璎珞，飘带随身飘舞。身上仅穿短裤，或双手捧着鲜花，或张开双手散花，这些充满稚气的飞天，体态灵活，形象可爱（图9-9）。这类飞天在同期的洞窟中很少见，但在回鹘、西夏时期的洞窟中时常可以见到。

三、西夏和元代的飞天

公元1036年，西夏消灭了归义军曹氏政权，占领了沙州。不久，瓜、沙地区又被回鹘人所控制，大约到1067年以后，西夏才完全统治了敦煌一带。西夏是党项族建立的王国，在它强盛之时，"东尽黄河、西界玉门，南掠萧关，北控大漠"，占领了西北大部分地区。辖境相当于今陕西、宁夏、甘肃等省区。

西夏占领敦煌近200年，直到1227年，成吉思汗灭西夏，沙州又归元朝统治。1368年，明朝推翻了元朝的统治，但明朝政府注重经营南方，发展海上丝绸之路，放弃了对西北的经营，敦煌石窟艺术的发展至此画上了句号。从全国的形势看，宋代以后，佛教石窟艺术虽然在四川一些地区仍然有进一步的发展，但总的来说已呈衰落的局面。在敦煌，由于西夏、元统治者崇信佛教，把佛教奉为国教，并且，从西藏吸取了藏传佛教的系统，石窟艺术也一度兴盛，出现了一些新的时代特色，这时期的飞天也呈现出新的面貌。

榆林窟第39窟本是唐代开凿的大型洞窟，但现存壁画是明显的回鹘风格，大约是西夏前期，回鹘人控制瓜沙时所绘。甬道两旁绘出了回鹘王公贵族的形象。在中心塔

柱正面佛龛两侧各画出一身飞天，身体呈"U"形弯曲，上身半裸，下着长裙，裙子紧贴身体，裙摆下露出脚来。面部和肌肉部分都加以晕染，但由于变色，已经看不出面部的表情了。

在中心塔柱南向面上部的飞天则是裸上身，斜披一条红色的带子，下穿长裤。脚上还穿着靴子，显然这是少数民族的服饰。回鹘壁画的特点是描绘简率，色彩单调。这些飞天都用土红线起稿，加以淡淡的晕染，身上的服饰通常只用土红、石绿两种颜色，缺少变化。

在西夏前期，基本上还是沿袭曹氏归义军时期的格局，即在四壁上部画出一周飞天，如莫高窟第327窟就是优秀的一例，本窟的飞天比例适度，动态也画得自然。如东披的两身飞天，一身托花向前飞行，后一身紧跟在后，专注地弹奏着凤首箜篌，红色的长裙随风翻飞，飞天下面画出密集的彩云，似乎在托着这些飞天行进（图9-10）。

第432窟是西夏利用北朝的中心柱窟重绘而成的，在南北两壁上部接近人字披的地方，各画出两身飞天，中央是摩尼宝珠，两身飞天对称地向着中心飞来，颇具有装饰性。第207窟的券形龛楣上也画了两身飞天，与第432窟的一致，也是对称画出，飞天均一条腿向前跨，各举一只手共同捧起盛满鲜花的花盆，另一手分别在散花，形态生动（图9-11）。第207窟的说法图中也有数身飞天，如左侧这两身飞天紧靠在一起，

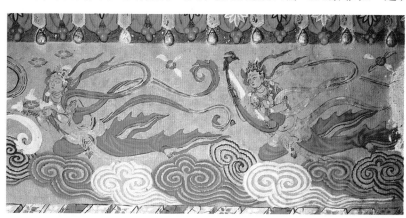

9-10 莫高窟第327窟
南披 飞天

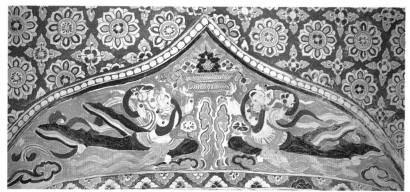

9-11 莫高窟第207窟
龛楣 飞天

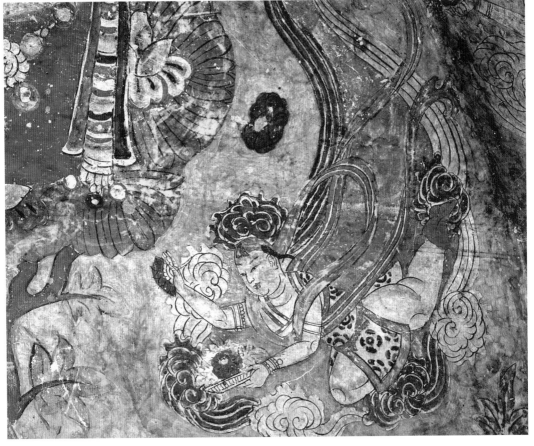

9-12 莫高窟第97窟
龛内北侧 飞天

一身吹奏竽篪，一身在散花，他们面貌丰圆饱满，体态健壮，体现出新的时代气息。

第97窟西壁龛内的童子飞天，也是西夏飞天的优秀之作。这两身飞天对称地画在菩提宝盖的两侧，他们都秃发，在头的两侧梳小辫，前额上部垂下两道红带子，身穿一种兽皮制的背带裆衫，脚穿红靴。面形丰满而略带儿童的稚气，胖胖的大腿，也显出孩童的特征，他们一手托着花盘，一手扬起散花，飘带翻飞，彩云簇拥，颇有情趣（图9-12）。

榆林窟第10窟的飞天是西夏成就较高的飞天形象。此窟是一个方形覆斗顶窟，窟顶藻井中央在八瓣莲花中画出九佛，象征着九品往生的含意。藻井四披画出十分华丽而精致的装饰图案，四披下沿与四壁相接的地方，画出一周飞天，可惜四壁的壁画已不存，飞天仅在西壁上部残存了一部分。

9-13 榆林窟第10窟窟顶 飞天

　　这一排飞天基本上两两成组，右侧这两身飞天头束高髻，斜披天衣，衣裙贴体，一身呈坐姿，怀抱琵琶，一身略向后靠，在弹奏古筝，他们神态安详，动态真实。紧接他们的两身飞天则背对着背，一身斜躺着，悠闲地拉着胡琴，一身呈坐姿，专注地吹奏长长的箫。左侧这两身飞天配合最好，一身斜向后靠，侧过头吹奏横笛，一身半蹲半跪，面向吹笛的飞天，扬手打着拍板。那种专注于音乐的神情跃然壁上（图9-13、9-14）。

9-14 榆林窟第10窟窟顶 飞天

画家以写实的手法，刻画出这一群聚精会神地演奏音乐的飞天形象，由于过分写实，飘带和衣裙都很短，体现不出飞动的样子。倒像是坐着演奏的伎乐。这种写实性正是晚期飞天的特点，唐代那种飘逸、超脱的神情没有了，夸张地轻盈地飞动的情形也不复存在，而是画出真实的人的形象，也是一种无法腾飞的真实形象。画家在线描上倾注了很深的功力，充分调动兰叶描、折芦描等多种描法来表现衣纹、飘带的质感，手法十分细腻。

元代的洞窟保存得不多，飞天形象也很少，莫高窟第3窟可算是代表作。这个洞窟因南北两壁画出技艺精湛的千手千眼观音变相而著称于世。在两铺观音变相中，都各画有两身飞天。南壁西侧的飞天双手捧鲜花跪在彩云中，神情虔诚，东侧的飞天也是双手托花，半跪在云间。北壁的飞天稍显活泼，西侧的飞天一只手握着长茎莲花，另一只手托着花蕾，正从云中下视（图9-15）；东侧的飞天也是一手握着长茎莲花，一手托花蕾，沿水平方向飞行。这四身飞天面形丰圆，身体较短，像儿童的形象，但表情较庄重，形象也很写实，因而总有些飞不起来的感觉。

9-15 莫高窟第3窟北壁西侧 飞天

第十章　唐代以后各地的飞天

第十章
唐代以后各地的飞天

一、唐宋中原及南方的飞天

隋唐是中国文化艺术最盛的时代，从文献记载中可知，当时的长安、洛阳等地营建了无数的规模宏大的寺院，其中的雕塑壁画极尽华丽灿烂。然而由于中原经历了无数次战乱及各种自然灾害，现在内地所存的隋唐寺院已难以寻迹，而其中的飞天艺术，也仅仅散见于残存的部分艺术品中。

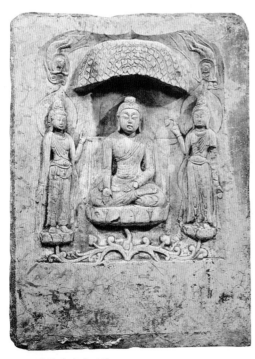

10-1 宝庆寺唐代石雕

1. 宝庆寺佛像雕刻

在长安曾有一座著名的寺院，是武则天时期建造的光宅寺。据画史上记载，寺中的七宝台上有精美的雕刻，寺中还有吴道子等著名画家画的壁画。后来由于光宅寺被毁，石雕移至宝庆寺。宝庆寺石雕大部分在解放前就流落到国外，在日本的就有32件，现存的部分包括25件三尊像和7件观音像。有12件保存着明确纪年，通过对纪年铭文的研究，我们知道这批雕刻最初是安置在唐代著名的光宅寺七宝台上的，大约制作于武周长安三至四年（703 – 704年），由于光宅寺雕刻是当时的达官贵族所供养，应是当时优秀的工匠所作，而且这些雕刻的样式在当时应是具有代表性的。从中我们可以看出双飞天的构成在唐初的流行状况。佛三尊像雕刻的构成基本一致，均为一佛二菩萨的形式，佛像上部表现菩提树或华盖，在菩提树或华盖的两侧各有一身飞天，身体轻盈，动态优美（图10-

1）。菩萨立像雕刻中，也是在菩萨的两侧上部雕出两身飞天从天而降。大部分的佛三尊像雕刻中，飞天都是从菩提树的两旁轻盈地飞下来。但其中有一件雕刻，在佛像上部中央为一个金翅鸟，两侧各有一个天人乘着仙鹤向中央飞来。左侧的乘鹤仙人手中还持一宝幢。这样的形象与南北朝时代雕刻中的神仙是完全一致的。显然这是以中国传说中的神仙来代替佛教的飞天了。

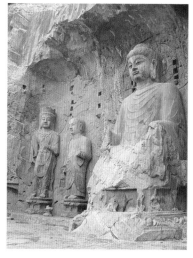

10-2 龙门奉先寺

2. 龙门石窟唐代飞天

在龙门石窟的奉先寺等处石窟中，唐代雕刻的飞天形象也很丰富。

奉先寺完成于上元二年（675年），是龙门石窟中规模最大的一座石窟，主尊为高达17米的卢舍那佛像，两侧有弟子、菩萨、天王、力士的巨型雕像（图10-2）。佛的背光也作了精心的刻画，内层是火焰纹，外层是飞天和卷云。这些飞天大多束高髻，上身半裸，下着长裙，长裙下露出赤脚。他们分别演奏着琵琶、排箫、横笛、腰鼓等乐器，姿态轻缓柔和，飘带自然飘举，配合着翻卷的云气纹，体现出华美的装饰效果，使这一组佛像看起来既有宏伟的气势，又有细腻的装饰，尽精微，致广大（图10-3）。

龙门石窟的看经寺、四雁洞等窟也是飞天较为集中的洞窟，飞天通常都在窟顶，环绕中心莲花飞行。如四雁洞，窟顶中央刻一朵莲花，周围刻四只飞雁和四身飞天，

10-3 龙门奉先寺佛光中的飞天

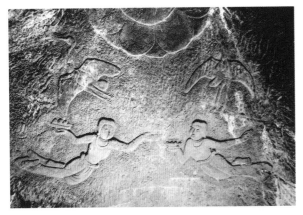

10-4 龙门石窟四雁洞 飞天

10-5 郴县大佛

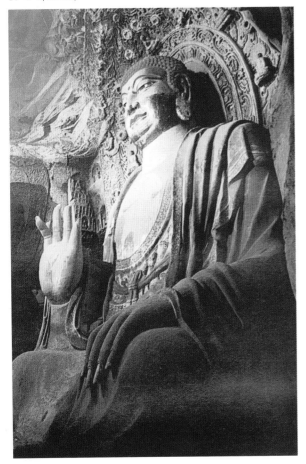

富有动感（图10-4）。看经寺的飞天面相丰腴，带着一丝微笑，一手托着鲜花，一手扬起散花，体态轻盈，好像正从天上冉冉降下。古上洞也在窟顶浮雕出飞天的形象，有的飞天一手托花，一手伸开如散花之姿；有的飞天则是两手都伸开，似乎在随风而降，眼睛半闭，一副雍容自在、飞翔于空的样子。

在一些窟龛外壁，常常可看到零星的飞天雕刻，如莲花洞外南崖壁上张世祖造像龛的飞天，身体修长，面形丰圆，似乎正回眸而笑，他的一只手轻轻地扬起散花，长裙贴体，飘带自然，轻盈的身姿与敦煌壁画中的飞天有异曲同工之妙。比起绘画来，雕刻不容易表现细腻的表情和复杂的衣纹装饰，然而，艺术家能从大处着眼，对飞天的形体作简练的处理，通过身体的姿态、飘带的起伏节奏，表现出飞天生动活泼的精神面貌和轻快、潇洒的动作特征。

3. 郴县大佛寺飞天

在陕西省西安市西北直到甘肃东部一带，属于泾河流域，这里自古以来就是水土肥沃、文化发达的地方，又是古代丝绸之路的交通要道，在甘肃东部有庆阳北石窟寺、泾川王母宫、南石窟寺等重要佛教遗迹。进入陕西，则为郴县境内，保存着著名的大佛寺石窟。

大佛寺石窟位于郴县城西10公里处的泾河岸边，唐时称应福寺，宋代称庆寿寺，明代以后称大佛寺。现有洞窟107个，其中有造像的洞窟19

个，保存造像 1500 尊左右。这些洞窟中最早的建于北周时代，最晚的有明代的雕刻，而唐代洞窟最多。其中大佛洞建于初唐（武德至贞观二年之间），洞窟高达 31 米，平面为马蹄形，南北长 18 米，东西宽 34.5 米，主尊大佛像呈坐姿，高 17.5 米（图 10-5），两侧胁侍菩萨高 15.6 米，大佛像庄严肃穆，菩萨面相丰盈，表情恬静。大佛的背光装饰复杂，刻画精细，由内向外分为四层，第一层为莲花纹，第二层为波状卷草纹，卷草纹是唐代以后最为流行的纹样，后来还传入日本，日本把它称为唐草纹。这里的卷草纹中还可以看出北朝以来流行的忍冬纹样式，但已出现了类似葡萄纹和卷云纹组合的最新样式。第三层是在火焰纹上面雕刻出七身佛像和莲花等形象。第三层与第四层之间为连珠纹，第四层依然是在火焰纹上面雕刻出 22 身伎乐飞天的形象。在上部的中央部分，刻出一座中国式建筑的佛塔，塔中有三菩萨，似乎是表现弥勒菩萨和他所居的兜率天宫。这样的背光结构，是在山东青州佛教造像碑上流行的形式，表明了大佛造像包含着很多北朝以来的因素。值得注意的是背光边沿上这二十多身飞天，有的弹奏琵琶，有的吹奏着笙，有的击打腰鼓，身体强健，神情欢乐，体现着初唐时代一种朝气蓬勃的精神（图 10-6）。

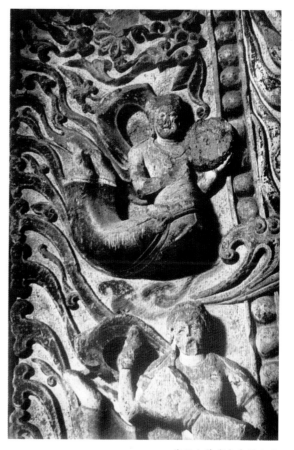

10-6 郴县大佛背光中的飞天

4. 唐代工艺品中的飞天

唐代的首都长安，曾经建造了大量规模宏大的寺院，其中一定也雕绘出了不少飞天吧。但由于时代的变迁，长安古寺的壁画无一遗存，但在唐代一

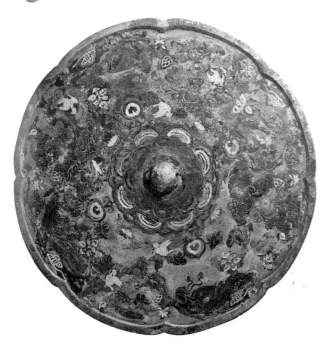

10-7 唐代飞天花鸟纹铜镜

10-8 唐代铜镜上的飞天

些工艺品上，我们似乎也可以追寻古代飞天的神韵（图10-7）。陕西历史博物馆有一件飞天花鸟纹铜镜，圆形的镜边上形成八瓣花形，这是唐朝较流行的形式，镜中以嵌贴金银的形式表现出各种纹样，其中有飞天两身，凤凰两身，周围又点缀着一些蝴蝶、小鸟、小花草等纹样。飞天上身为人身，下身为鸟形，背上有大大的翅膀，上身裸体，以细腻的线条表现出丰满的乳房，充分体现出女性之美（图10-8）。还有一件类似题材的铜镜，现藏日本五岛美术馆，镜边也是八瓣花形，浮雕出四身飞天和四个凤凰。飞天柔和的身体和流畅的飘带显示出时代上要比前一件铜镜晚一些。

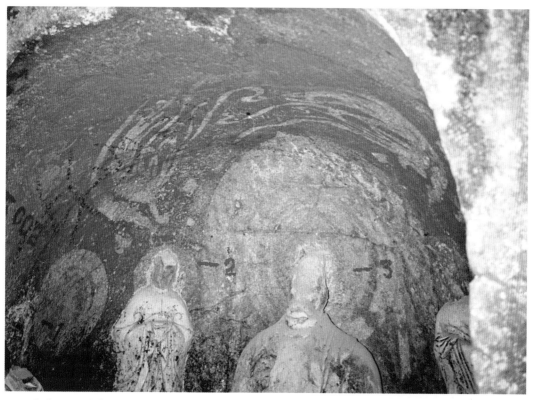

10-9 栖霞山102号窟

10-10 栖霞山102号
窟 飞天

5. 栖霞山石窟飞天

南京栖霞山石窟大约在隋代就已开凿，唐代较盛。到了近代，栖霞山石窟遭到很大的破坏，大部分雕像和壁画都已毁坏，但在栖霞山102号窟中，还可隐约看出两身飞天，在土红的底色上，飞天呈白色（图10-9、10-10）。从中尊佛的背光及旁边的头光痕迹，可知原来龛内应有五尊像，现存三尊。按一般的开窟造像的规律，先是在岩石上开凿出窟形，然后在石壁的表面涂上一层泥，经打磨平整后，在上面绘制壁画。而栖霞山石窟现存的洞窟中，表层的泥皮早已不存，现在所能看到的是泥皮剥离后模模糊糊的飞天

10-11 栖霞寺舍利塔
上的飞天

形状,显然这不是古代壁画的原貌,只是由表层壁画渗透到石
壁底层而留下的大体的形状,像剪影一样。所以,飞天的细部
已经看不出来了。只能根据大体轮廓来推想当时的风采。两身
飞天属于对称式双飞天的类型,柔和的身体弯曲成弧线,向下
降下。长长的飘带飘在空中,显然是初唐以来那种轻盈而又不
失雍容的气度。

　　石窟前面的栖霞寺有一座舍利塔,虽说始建的时代为隋代,
但现存的塔身可能是五代重修的。塔身雕刻着佛传的八相图和
天王等形象,在天王上部的塔檐,每一面都浮雕出两身飞天,共
有 16 身飞天,分别乘着翻卷的云朵在天空飞翔(图 10-11)。

　　五代、宋以后,在江南一带的佛教寺院十分兴隆,一定曾
有过很辉煌的寺院和石窟,可惜由于自然的灾害或者战乱的影
响,大部分都没有踪迹。在杭州西湖之滨还存在很少的一些石
窟,如烟霞洞等,其中也能看到宋代雕刻的观音像和一些飞天
的浮雕。

二、广元等地区石窟的飞天

广元位于四川省北部,是从中原进入四川的第一站。佛教从
印度经中亚沿着丝绸之路传入中国,首先在北方广大地区流行

起来，然后逐渐传入了南方，包括开窟造像之风也影响到了四川地区。从四川及重庆现存的石窟来看，越靠近北部，时代越早，广元地区北魏晚期的石窟，还可以看出与云冈石窟、麦积山石窟风格一致的造像，正表明了最初受到北方石窟的影响。

广元的石窟主要分布在千佛崖和皇泽寺。千佛崖位于广元市北5公里处，现存洞窟54个，龛819个，造像达7000余身。皇泽寺位于广元市西1公里处，现存窟龛50个，其中大窟6个，造像总计达1200余躯。

千佛崖中时代最早的是北魏晚期开凿的大佛洞，平面为马蹄形，洞窟高达552厘米，窟内雕一佛二菩萨，均为立像，颇有气势，从菩萨的衣饰方面，可以看出北魏晚期的风格特点。皇泽寺第45窟平面为方形，中央有中心柱，正壁和左右侧壁各开有圆拱龛。方形的中心柱窟和三壁三龛窟都是北朝晚

10-12 广元皇泽寺第45窟 飞天

期流行的形式，显然这个洞窟结合了当时较流行的洞窟形式。中心柱分两层，详细表现了佛龛及龛上部的垂幔及下部的栏杆。两侧壁的圆拱龛中心是以莲花纹表现的头光，周围雕出坐佛，最外沿则浮雕出一列飞天。飞天形象清秀，衣饰和飘带简洁流畅，表现出快速飞行的样子(图10-12)。这样沿着佛像背光周围排列飞行的飞天形象，我们从龙门石窟以及青州佛像雕刻上都可以看到。

广元石窟大部分还是唐和唐代以后的。唐代的洞窟逐渐形成了一定的规范，如窟内中心设佛坛，在佛坛上雕刻成组的佛像，佛坛后面有镂空的菩提树等，构成一种背屏的形式。如千佛崖第30号弥勒窟和第33号菩提瑞像窟均为佛坛窟，前者在佛坛上雕出一佛二弟子二菩萨及二力士(一身残)，佛两侧有两株菩提树一直伸向窟顶。后者除了在中心佛坛上雕刻出一佛二弟子二菩萨二力士以及双树以外，还把佛身后的背光做成背屏的形式，背屏上部中央有一个雷公的形象，两侧各有一身飞天飞下来。

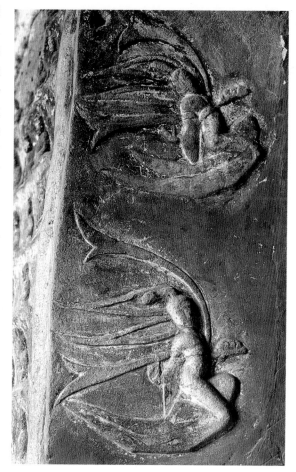

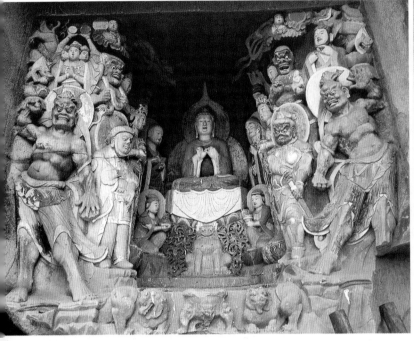

10-13 巴中水宁寺第8号龛

10-14 巴中南龛第78号龛 飞天

　　从各种尊像的组合来看，这种在窟龛内以佛为中心，两侧配以二弟子二菩萨二天王（或龛外加二力士），在弟子菩萨这些主要尊像后面又有天龙八部，形成尊像众多的形式，在四川的唐代石窟中较为常见。如巴中水宁寺第8号龛为一方形平顶的双重龛，内刻一佛二弟子二菩萨二天王，在龛门两侧还刻出二力士（图10-13）。此外，两侧还刻出了天龙八部众多形象。在两侧壁上部靠近龛顶的位置还分别刻出两身飞天，飞天乘着彩云，双手托着鲜花，从内向外飞来。长长的飘带映衬着他们柔软的身姿，与龛内诸神构成热烈欢快的气氛。

　　蒲江飞仙阁石窟中也有类似的例证。如第9号正觉佛龛，中央为一戴宝冠的佛像，两侧有二弟子二菩萨二天王，后部有天龙八部。在佛的背光后面中央有一株菩提树，枝叶向龛顶和两侧分布，在树的两侧各有一身飞天，拖着长长的飘带缓缓地飞行。龛外两侧的力士较为特别，通常力士都是上身半裸以表现强壮的肌肉，而这里的力士则是着世俗人物的服装。

　　由于时代久远，我们不知道最初这些雕刻的周围是否也有丰富多彩的壁画，现在所见，除了雕刻部分外，墙壁几乎都成了空白的。这样却使雕刻的佛像、菩萨、天王以及飞天的形象更加突出了。巴中水宁寺南龛第78号龛大约制作于盛唐，龛内为阿弥陀净土变，龛外两侧壁上均有一身飞天的浮雕，乘着彩云，一手托花从天而降（图10-14）。裙子和飘带轻盈地向上飘起，体现出唐代飞天柔和多姿的神态。

三、安岳与大足石窟的飞天

安岳县，位于成都到重庆之间，东南与大足接邻，据说在南北朝时代，这里已有了佛教雕刻。现存石窟最早的为盛唐时代所建，经五代、宋，安岳的石窟营建不衰。现存的著名石窟有卧佛院、千佛寨、毗卢洞、圆觉洞、华严洞、玄妙观等等。其中卧佛院中规模宏大的涅槃变相，毗卢洞中柳本尊十炼图以及美丽动人的紫竹观音、圆觉洞的巨型佛像等都是四川佛教雕塑的重要代表。

在安岳石窟中，也常常在众多的佛像、菩萨像等旁边雕刻出不同的飞天形象，给佛国世界增添了不少情趣。如千佛寨的盛唐药师经变龛，中央表现药师佛及众多的菩萨形象，药师佛的华盖两侧菩提树下，就各有一身飞天乘着彩云向着中央飞来。长长的飘带，衬托着柔和的体态（图10-15）。圆觉洞的西方三圣为北宋所造，均为高达7

10-15 安岳千佛寨石窟 药师经变龛

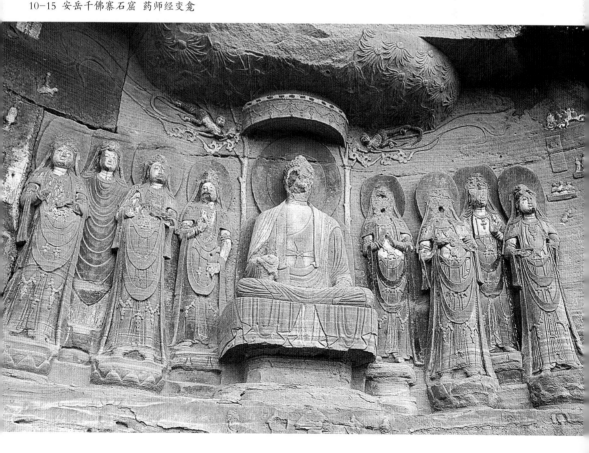

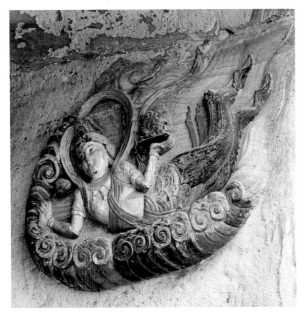

10-16 圆觉洞 飞天

10-17 圆觉洞 飞天

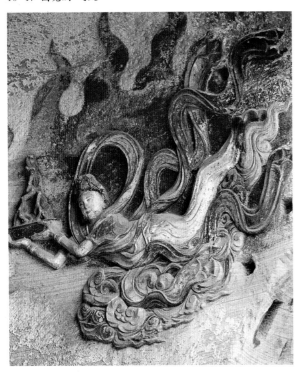

米的雕塑，分别置于高大的圆拱形龛内，每一身雕塑的两旁龛壁都浮雕有小型的飞天形象，这些飞天分别托着花或者别的供品，乘着彩云，自由地在天空中飞翔（图10-16、10-17）。柔美的身体没有过分的夸张，却表现得生动而自然。反映了宋代以来雕塑的写实之风。

大足石窟位于重庆市大足县境内，距重庆165公里，县境内共有晚唐（9世纪）到宋末（13世纪）的造像5万多尊，石刻分布40余处，其中北山、宝顶山两处最具代表性，也最为精彩。北山，古称龙岗山，离大足县城2公里。唐末（9-10世纪），这里曾是割据东川的昌州刺史韦君靖贮粮屯兵的"永昌寨"。景福元年（892年），韦君靖在寨内西翠壁（今北山佛湾）首先开凿佛像。此后，当地官吏、士绅、僧尼步韦后尘，陆续经营造像，北山石刻以佛湾为中心，从晚唐起，直至南宋绍兴年间，历经250多年，有佛教造像近万尊，距今已有一千多年的历史。宝顶山，距县城东北15公里，开凿年代大约起于宋代高宗绍兴二十九年（1159年），为当地高僧赵智凤主持开凿，以大、小佛湾为中心，设计统一，是一处完整的密宗道场。此外，大足地区还有南山、石门山、石篆山等处规模较小的石窟群。

大足北山石窟也刻出了不少飞天形象，大多出现于经变或说法相中。由于石刻风化严重，很难看清雕刻的细部，但总的来说，继承了唐代遗风，具有灵动飘逸的特征。如第52号龛内刻阿弥陀佛，两侧有菩萨侍立。龛顶菩提宝盖两旁各有一身飞

天，双手托着鲜花飞下来，周围有彩云环绕，飘带很长，身体灵活，富有动感（图10-18）。第53号龛也有同样的飞天（图10-19），此外第135、245等龛的飞天也较有特色，可以和敦煌同期的飞天相媲美。

大足宝顶山的飞天形象，大多刻在经变中，数量不多，如观无量寿经变中的飞天，身体修长，一手托莲花，一手自然抬起，飞行缓慢，飘带也随着身体垂下，形象写实，动感不明显。此外，在十大明王中，大秽迹明王上部也有两身飞天，体态丰腴，一手托花，一手向外散花，飘带简单。石刻表现不能像绘画那样精雕细刻，而且，这里的飞天不是主要表现对象，好像是可有可无的点缀，反映了飞天艺术的衰落。

10-18 大足北山第52号龛 飞天

10-19 大足北山第53号龛 飞天

四、日本的飞天

由于长安、洛阳等地唐代寺院大都没能保存下来，我们无法了解唐代都城佛教艺术的盛况，只能从敦煌壁画中来认识唐代的精湛艺术。另外，从日本所存的佛教艺术中，我们还可以看到唐代艺术东传的情况。

唐代以后，中国式的仙人与佛教的天人相互交融，共同出现的情况较多。而且这样的表现形式还传

到了日本。在日本奈良劝修寺收藏有一幅国宝级的大型刺绣，大约为8世纪所作，有人还认为是从唐朝传来的，但更多的学者认为是日本奈良时代学习唐朝风格而作的。画面中央是佛在说法，两旁围绕着众多的菩萨和世俗人物。上部在菩提树两侧各有一组天人在演奏音乐。最令人兴味盎然的就是最上部两侧各有两个仙人，右侧有部分残损，左侧的两个仙人较完整，前面一人持幡乘凤，后一人乘着仙鹤，一手托着盘状物。如果联系起宝庆寺雕刻三尊像中的仙人，可以看出其中的传承性。

　　日本和中国是一衣带水的邻邦，很早就与中国进行过文化交流，到了唐代，日本国经常派"遣唐使"到中国，学习中国的文化、艺术，中国的佛教各宗派也传到日本，不仅日本的僧人经常到中国来学习，而且中国的高僧也常常不避艰险，到日本去弘扬佛法，这种密切的文化交往，使中国艺术较为深刻地影响到了日本。

　　法隆寺是日本现存最古老的寺院之一，建于飞鸟时代（7世纪），相当于中国的初唐时期。法隆寺规模宏大，其中金堂是最早的殿堂。法隆寺中所藏的玉虫厨子（造于7世纪）是一个供奉佛像的龛，在须弥座上部四面都有漆绘的佛像、故事画及供养人形象（图10-20）。在描绘供养人像的画面上方，绘出了两身小巧玲珑的飞天，他们共同托着一个花形香炉，从天空冉冉降下。在玉虫厨子背面的须弥山图中，须弥山的两边也各有一身飞天，乘着彩云轻盈地飞下来，或两手托着花篮，或张开手在散花，飞天身体与飘带的柔和风格，与敦煌初唐壁画的飞天十分接近。

　　金堂壁画是日本最古老而精美的壁画，除了12铺大型的净土图和佛、菩萨像外，还有

10-20　日本法隆寺　玉虫厨子

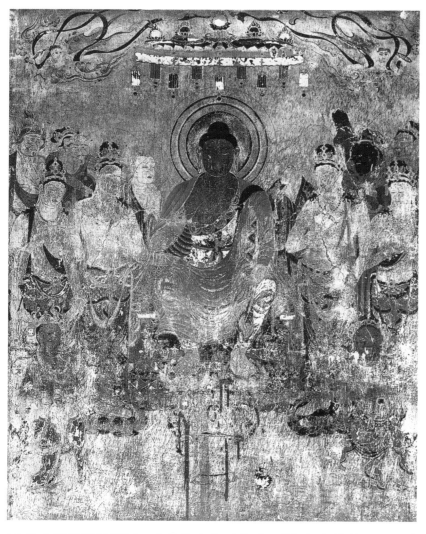

10-21 法隆寺金堂
药师净土图

20块小型的飞天壁画，大体为奈良时代（8世纪）的作品。1949年，金堂遭到火灾，大部分壁画都被烧毁，幸而在此前，曾进行过有计划的临摹，我们还能通过临摹品了解壁画的原貌。在净土图中，通常在佛的华盖两侧分别画出飞天的形象，这也是唐代较为流行的双飞天形象。如第10号壁画是一幅药师净土图，在菩提宝盖的两侧也相对各画一身飞天，他们一手托花，一手平伸开，好像是在散花，身体非常柔和（图10-21）。不论是说法图中佛、菩萨、弟子的配置以及各自神态及表情的描绘，都令人想起敦煌初唐时期的一些说法图的壁画（如第57、322窟等），所以，法隆寺的壁画与当时的中国壁画有着千丝万缕的联系，可说是唐代艺术直接影响下的产物。在金堂四壁上部建筑的拱眼壁间，利用小块的墙壁单独画出飞天形象，也是十分独特的，这些飞天都是两身一组，吸取了中国双飞天的画法，身体比例适度，动态飘逸，双手平伸，像展开

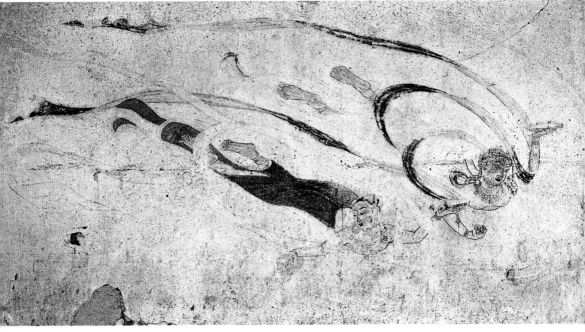

10-22 法隆寺金堂壁画 飞天

双翼的鸟，配合长长的飘带，形成一种飘浮于空之感（图10-
22），与敦煌第321、39窟等窟的飞天有异曲同工之妙。

　　在京都的郊区，有一座十分独特的寺院叫平等院，平等
院的中心是一座美丽的大殿，因为里面供奉的是阿弥陀佛，
所以称为阿弥陀堂，又因为在房顶的鸱尾部分有两个凤凰雕
刻，也称为凤凰堂。凤凰堂的建筑完全是中国唐式建筑，在
凤凰堂前有一泓清水，这正是唐代净土经变画中经常描绘的
极乐世界的景象——七宝水池中耸立着宫殿楼阁，其中佛在
中央说法，周围环绕着众多的菩萨与天人。凤凰堂建于1053
年，除了主尊供奉阿弥陀佛外，佛堂中还画出了很多关于来
迎图的壁画，所谓来迎图，表现的是人们将要进入佛国净土
世界时，阿弥陀佛以及观音、大势至菩萨等就会来迎接。这
可能是进入佛国世界的最高待遇了。在日本的佛教寺院中，
来迎图是表现较多的内容。在凤凰堂还有一个独特的地方，
在四壁的上部，悬挂着很多木雕的天人、伎乐形象，这些天
人都分别乘着一朵朵彩云，有的正在演奏着笙、鼓、方响等
乐器，有的则在挥袖起舞（图10-23、10-24）。把木雕的形象
贴在墙上，好像浮雕一样，在凤凰堂内形成了一道欢乐的风景

线，构成一个完整的佛国世界。同时，这样以单个的木雕分别安置在墙上，组合成一组群雕天人的形式，对于飞天的表现来说，也是极富有创意的。

在京都还有一座小小的寺院叫做法界寺，虽说在11世纪已经建造了，但现存的阿弥陀堂和药师堂都是在15世纪中叶建立的。其中阿弥陀堂不仅有其建筑的宏伟，雕刻的精美，而且更以其壁画飞天而著称。大殿的中央是阿弥陀佛像，在四壁的上部有小块的壁画，分别画着飞天，飞天共有10身，每一身飞天都单独画在一块小壁上，这些飞天有的合掌，有的一手托着花篮，一手在散花，体态自由潇洒，衣裙和飘带十分流畅自然，色彩淡雅(图10-25、10-26)，是日本飞天壁画中十分难得的佳作。

10-23 日本京都平等院雕刻 天人　　　　10-24 日本京都平等院雕刻 天人

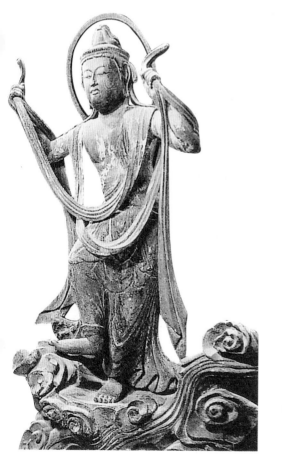

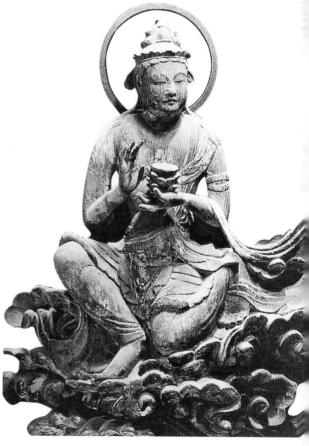

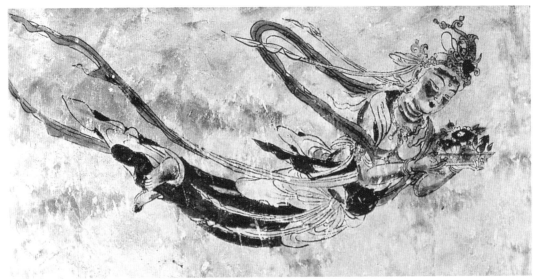

10-25 日本京都法界寺的飞天

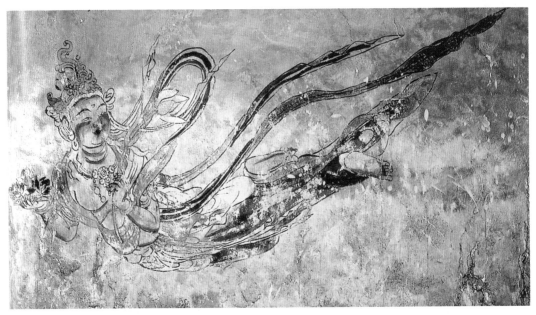

10-26 日本京都法界寺的飞天

　　日本飞天与敦煌飞天，远隔万里，却在神情、风格及画法上有很多共同之处，它们都同样受到长安文化的影响，体现出盛唐艺术的精神。

结 束 语

　　至此，我们对飞天的巡礼已经结束。从印度到中国，飞天作为佛教艺术中的一朵奇葩，经过中国艺术家的不断提炼、加工，成为了深受广大群众喜爱的美好的形象。在飞机没有发明的古代，人们对于能在天上飞行，充满了多少憧憬和幻想，通过一些神话传说和宗教对神的渲染，寄托了人们的美好希望，同时也激发了多少艺术家的灵感和创作热情，创作出如此丰富而充满了生命力的飞天形象，这在世界美术史上也是很独特的。

　　对于飞行于空的梦幻，差不多是人类共有的。西方在古代也创造了带翼的小天使的形象，这大约是受到鸟的启示而创造的吧，这种带翼天使也曾影响到中亚和新疆一带。在中国汉代以前也有羽人的形象，但并没有流行开来，因为身上长了翅膀，多少有些神怪的意味，既是神怪，能够飞行也就不足为奇了，而且，对于中国人来说，把人画得跟鸟一样长着双翼，是"失人之本"，降低了人作为万物之灵长的本质。这些思想当然阻碍了对于带翼的天使，以至羽人的欣赏。在佛教的影响下，那种不用翼，不用改变人本身的面貌，而靠自身的"神力"飞行于空的飞天逐渐成为了最受欢迎的形象。

　　飞天的形体与普通人一样，却又能自由地飞行于空，这一点具有十分神秘的魅力，同时飞天那种舒展自如，舞蹈般的飞行姿态，使它成为人体美的欣赏对象。画家通过对飞行的动态，以及飘带、衣裙的艺术处理，再辅以彩云，衬托出一个个自由飞翔的飞天形象。

　　从十六国开始，经过南北朝、隋、唐、五代、宋、西夏、元，历朝历代的审美精神、艺术风格都影响着飞天艺术的发展，从飞天的发展中也可以看出鲜明的时代特征。

　　中国早期的飞天，深受西域艺术风格的影响。但在佛教与中国传统思想的进一步交融时，中原风格又反过来影响佛教的

艺术,而实际上,中国大地上艺术风格也是多种多样的,南方、北方、东部、西部各有特色,南北朝便在这样东西南北交融中发展,飞天也呈现出不同的地域风格。从龟兹、敦煌、炳灵寺、麦积山、云冈、龙门、巩县、响堂山等石窟,各地有各地的地域风格,同时又能看出它们之间相互影响的痕迹。这种风格纷呈的局面到了隋朝开始趋于统一。隋朝可以看做是一个分界线,隋以前是飞天艺术的中国化不断加深的时代,隋以后则完全形成了中国式的飞天艺术。

唐代是画家个性充分发挥的时代,飞天艺术凝结着多少无名的艺术家们伟大的创造,他们不仅使飞天能够自由自在地飞行于天空,而且,通过飞天这一形象表达了丰富的情感和美的境界,那一身身形神兼备的飞天成为了唐代辉煌的艺术中不可分割的重要组成部分。

飞天的绘制方法也与各时代的艺术发展一致,早期受西域风格的影响,用凹凸法重彩晕染。后来受到中原画法的影响,采用了中原式的晕染法,并开始注重线描。隋唐时期,常常把华丽的色彩与强劲的线描结合起来,中原流行的人物画各种描法被充分利用到壁画上,我们可以看到如"春蚕吐丝"、"曹衣出水"、"吴带当风"等各种风格特色,达到了"气韵生动"的境界。

美学大师宗白华说过:"中国乐教失传,诗人不能弦歌,乃将心灵的情韵表现于书法、绘画。书法尤为代替音乐的抽象艺术。"所以,"中国特有的艺术书法实为中国绘画的骨干。中国画的精神与着重点在全幅的节奏、生命,而不沾滞于个体形象的刻画。"

在中国绘画"六法"中,把"气韵生动"放在首位,所强调的正是绘画中的韵律和生命。而要达到气韵生动,主要是靠"骨法用笔"等方法来完成的。

在佛教艺术中,飞天形象的描绘是最能表现中国传统的这种审美精神的了。飞天在空中自由自在地飞行,具有疾、徐、刚、柔的多变性和生动性,长长的飘带起伏,形成一种流动感和抒情性;飞天那种舞蹈般的动作,配合飘带、彩云等外在的结构,造成节奏和谐的韵律感。

这些特点综合起来便达到了绘画艺术的最高境界——气韵生动。各地各时代优秀的飞天总是通过点、线的交错、色彩轻重的互映,形体动态的缓、疾,传达出一种音乐般的节奏美,

舞蹈般的姿态美。这种境界与传统的书法、绘画艺术精神非常
一致。因此，飞天能够那样长久地在中国深受欢迎，那样广泛
地在绘画、雕塑中表现，正是中国传统审美精神的体现。

说明：本书所用的敦煌壁画图片均为敦煌研究院数字中心提供，摄影者为吴
健、宋利良、乔兆福，谨表感谢！

——作者

参考文献：

長広敏雄《飛天の芸術》，东京：朝日新聞社，1949年

長広敏雄《天人の譜》，东京：淡交社，1967年4月

森豊《シルクロードの天使》，东京：芙蓉社，1972年

《グランド世界美術・4・インドの美術》，东京：講談社，1976年

上村胜彦《印度神話》，东京：东京书籍，1981年

常书鸿《敦煌飞天》，北京：中国旅游出版社，1982年6月

金克木 编选《摩诃婆罗多插话选》，北京：人民文学出版社，1987年

栗田功《ガンダーラー美術》（1-2），东京：二玄社，1988年

林温《日本の美術》330号《飛天と神仙》，东京：至文堂，1993年11月

季羡林《季羡林文集》第十七卷，〈罗摩衍那（一）〉，南昌：江西教育出版社，1994年

西上青曜《仏教を彩る女神図典》，东京：朱鷺書房，1995年8月

江苏省美术馆编《六朝艺术》，南京：江苏美术出版社，1996年12月

赵声良、古丽比亚《飞天史话》，台北：如闻出版社，1998年7月

《世界美術大全集・東洋編・中央アジア》，东京：小学館，1999年

《世界美術大全集・東洋編・インド》（1-2），东京：小学館，2000年

吉永邦治《飞天之道》，东京：小学館，2000年

韦罗尼卡・艾恩斯 著，孙士海、王镛译《印度神话》，北京：经济日报出版社，2001年

吉村怜著，卞立强、赵琼译《天人诞生图研究》，北京：中国文联出版社，2002年1月

郑汝中《敦煌石窟全集・飞天画卷》，香港：商务印书馆，2002年9月

林煌洲《印度思想文化与佛教》，台北：国立历史博物馆，2002年8月

阎文儒《云冈石窟研究》，桂林：广西师范大学出版社，2003年6月

王镛《印度美术》，北京：中国人民大学出版社，2004年10月

林树中编著《六朝艺术》，南京：南京出版社，2004年12月

赵声良《敦煌艺术十讲》，上海：上海古籍出版社，2007年7月

后　记

赵声良

在佛教艺术中，飞天与佛陀、菩萨等形象不同，不是以那种庄严肃穆的姿态出现，而是表现出活泼灵动的特点，因而常常给人留下美好而深刻的印象。凡去过敦煌的人，都不会忘记敦煌壁画飞天的美丽身影。飞天，曾给予多少艺术家以灵感，创造出新的音乐、舞蹈、绘画、雕塑等等作品。

1996年，我的老师，中华书局编审柴剑虹先生让我与中国艺术研究院的古丽比娅女士合作给台湾的《南海》杂志撰写有关飞天艺术的文章，一边写一边陆续在《南海》杂志上连载。1997年汇集成书，取名《飞天史话》由台湾的如闻出版社出版。那以后又过了很多年，对飞天的思考一直萦绕于心，特别是对飞天的来源及其佛教依据等方面有很多疑问。这期间由于在国外留学，得以见到不少印度、犍陀罗佛教艺术的实物。后来又有机会去了法国和英国，从吉美博物馆、大英博物馆等著名博物馆中，常常能看到佛教艺术的精品，当然也包括飞天的形象。2005年受敦煌研究院派遣，到印度作了为期一个月的学术考察，其中的收获之一，就是对佛教以及印度教、耆那教飞天艺术有了更多的新认识。在印度考古局举办的学术报告会上，我专门作了关于"飞天艺术——从印度到中国"的报告。从印度到中国的佛教遗迹中，飞天的形象几乎是无处不在，本书无力对各处的飞天都作介绍，仅仅摘其精华，从艺术欣赏方面作了一点介绍，也算是抛砖引玉，希望今后能看到更为深入的著作。

本书的完成并得以顺利出版，首先要感谢敦煌研究院樊锦诗院长对我学术研究工作的鼎力支持。另外，要特别感谢敦煌研究院施萍亭研究员给我率直的意见，使我认识到自己在过去研究中的错误，在本书出版时得以更正。

感谢江苏美术出版社的顾华明、周海歌、毛晓剑、程继贤先生的大力支持，特别是毛晓剑先生在本书的编辑、装帧等方面花费了极大的精力，使本书能以如此精美的形式出版！

2008年9月3日

图书在版编目（CIP）数据

飞天艺术：从印度到中国 / 赵声良著. — 南京：江苏凤凰美术出版社，2008.9（2023.12重印）
（丝绸之路与敦煌文化丛书）
ISBN 978-7-5344-2235-5

Ⅰ.飞… Ⅱ.赵… Ⅲ.宗教艺术—研究 Ⅳ.J19

中国版本图书馆CIP数据核字（2008）第145574号

责任编辑　毛晓剑
　　　　　郭　渊
装帧设计　毛晓剑
项目协力　王　超
责任校对　吕猛进
责任监印　生　嫄
责任设计编辑　龚　婷

书　　名　飞天艺术：从印度到中国
著　　者　赵声良
出版发行　江苏凤凰美术出版社（南京市湖南路1号　邮编 210009）
制　　版　南京新华丰制版有限公司
印　　刷　合肥精艺印刷有限公司
开　　本　718mm×1000mm　1/16
印　　张　13
版　　次　2008年9月第1版　2023年12月第11次印刷
标准书号　ISBN 978-7-5344-2235-5
定　　价　58.00元

营销部电话　025-68155675　营销部地址　南京市湖南路1号
江苏凤凰美术出版社图书凡印装错误可向承印厂调换